高等院校艺术设计类专业系列教材

海报招贴

设计原理与实战策略

孙有强　黄　迪　编著

U0360471

清华大学出版社

北京

内容简介

海报招贴设计是艺术设计类专业学生的必修课程，是现代设计艺术的重要组成部分，是视觉传达的重要手段，是现代设计者必备的基本功之一。

本书系统讲解海报招贴的发展历史、类型与风格、形式构成法则、色彩搭配与组合、创意表达方法等海报招贴设计的相关知识，内容不仅包含理论的引导、教学与设计实践经验的总结，也包括优秀案例的赏析等。

本书将平面构成、色彩构成和创意思维的相关设计基础理论融入海报招贴设计的知识结构中，不仅文字内容简明易懂，而且有些图例还加入了辅助线与图表的示意说明，更利于读者的阅读与学习，以帮助读者较快地掌握海报招贴设计的方法，为构图形式、元素组织、个性与风格营造及色彩搭配等设计问题的处理提供有价值的参考。

本书适合作为高等院校艺术设计类专业的教材，也可作为广大艺术设计、广告设计、视觉传达设计人员的参考用书。

图书在版编目(CIP)数据

海报招贴设计原理与实战策略 / 孙有强，黄迪编著.—北京：清华大学出版社，2022.8（2025.7重印）
高等院校艺术设计类专业系列教材
ISBN 978-7-302-61254-4

Ⅰ.①海⋯　Ⅱ.①孙⋯ ②黄⋯　Ⅲ.①宣传画－设计－高等学校－教材　Ⅳ.①J218.1-62

中国版本图书馆CIP数据核字(2022)第113815号

责任编辑：李　磊
封面设计：陈　侃
版式设计：思创景点
责任校对：成凤进
责任印制：宋　林

出版发行：清华大学出版社
　　　　　网　　　址：https://www.tup.com.cn, https://www.wqxuetang.com
　　　　　地　　　址：北京清华大学学研大厦 A 座　　　　　　邮　　编：100084
　　　　　社 总 机：010-83470000　　　　　　　　　　　　邮　　购：010-62786544
　　　　　投稿与读者服务：010-62776969，c-service@tup.tsinghua.edu.cn
　　　　　质 量 反 馈：010-62772015，zhiliang@tup.tsinghua.edu.cn
印 装 者：三河市龙大印装有限公司
经　　销：全国新华书店
开　　本：185mm×260mm　　　　印　　张：11.5　　　　　字　　数：286 千字
版　　次：2022 年 8 月第 1 版　　　　　　　　　　　　　印　　次：2025 年 7 月第 6 次印刷
定　　价：59.80 元

产品编号：084661-01

序

　　"平面设计"的英文为 graphic design，该术语由美国书籍装帧设计师威廉·阿迪逊·德维金斯 (William Addison Dwiggins) 于 1922 年提出。他使用 graphic design 来描述自己所从事的设计活动，借以说明在平面内通过对文字和图形等进行有序、清晰地排列，完成信息传达的过程，奠定了现代平面设计的概念基础。

　　广义上讲，从人类使用文字、图形来记录和传播信息的那一刻起，平面设计就出现了。从石器时代到现代社会，平面设计经历了几个阶段的发展，发生过革命性的变化，一直是人类传播信息的过程中不可或缺的艺术设计类型。

　　随着互联网的普及和数字技术的发展，人类进入了数字化时代，"虚拟世界联结而成的元宇宙"等概念铺天盖地袭来。与大航海时代、工业革命时代、宇航时代一样，数字时代也具有一定的历史意义和时代特征。

　　数字化社会的逐步形成，使媒介的类型和信息传达的形式发生了很大转变：从单一媒体发展到多媒体，从二维平面发展到三维空间，从静态表现发展到动态表现，从印刷介质发展到电子媒介，从单向传达发展到双向交互，从实体展示发展到虚拟空间。相应的，平面设计也进入了一个新的发展阶段，数字化的艺术设计创新必将成为平面设计领域的重点。

　　当今时代，专业之间的界限逐渐模糊，学科之间的交叉融合现象越来越多，艺术设计教育的模式必将更多元、更开放，突破传统、不断探索并开拓专业的外延是必然趋势。在这样的专业发展趋势下，艺术设计的教学应坚持现代技术与传统理念相结合、科技手段与人文精神相结合，从艺术设计本体出发，强调独立的学术精神和实验精神，逐步形成内容完备的教材体系和特色鲜明的教学模式。

　　本系列教材体现了交叉性、跨领域、新型学科的诸多"新文科"特征，强调发展专业特色，打造学科优势，有助于培养具有良好的艺术修养和人文素养，具备扎实的技术能力和丰富的创造能力，拥有前瞻意识、创新意识及开拓精神、社会服务精神的高素质创新型艺术设计人才。

　　本系列教材基于教育教学的视角，从知识的实用性和基础性出发，不仅涵盖设计类专业的主要理论，还兼顾学科交叉内容，力求体现国内外艺术设计领域前沿动态和科技发展对艺术设计的影响，以及艺术设计过程中展现的数字设计形式，希望能够对我国高等院校艺术设计类专业的教育教学产生积极的现实意义。

天津美术学院视觉设计与手工艺术学院院长、教授

　　海报招贴属于户外广告，一般被张贴在各处街道、影（剧）院、展览会、商业区、机场、码头、车站、公园等公共场所。海报招贴作为一种经典的信息传达媒介与艺术设计形式，本身具有多元而丰富的知识理论体系，在以往有关海报招贴设计的专著与教材中，很多学者与设计师从不同的角度出发，对海报招贴设计进行各有侧重的研究与著述。在这些研究成果中，有以创意为主线的思想论述，也有以图文编排为核心的方法总结；有从艺术表现方面凝练的美学原理探讨，也有以大师作品为例展开的个案分析等。编者作为多年从事设计基础课程教学的教师和在海报招贴设计方面有着丰富实践经验的设计师，在编写本书时，特意将通识性的设计基础原理与海报招贴设计知识建立起有效的联系，这样不仅更易于读者的理解与学习，而且以设计基础原理与方法作为知识结构的内容，也可以直接为一些类型化招贴的构图形式、设计元素的组织、个性与风格的营造及色彩搭配等问题的处理提供有价值的参照。

　　本书共分 10 章，分别从海报招贴的发展历史、类型与风格、形式构成法则、色彩搭配与组合、创意表达方法等方面进行概括的讲解。在编写相应章节时，编者将平面构成、色彩构成和创意思维的相关基础理论知识对应海报招贴设计的实际需要进行有选择的融合。例如，融入平面构成的基本原理，包括骨骼法则、比例法则、平衡法则、对比与调和法则等内容；融入色彩构成的基本原理，包括明度对比、色相对比、纯度对比、单性统一调和、双性统一调和、对比性调和的色彩搭配组合等，并且还包括明亮色彩调式、鲜艳色彩调式、朴素色彩调式、幽暗色彩调式等色调营造的部分内容；融入创意思维的基本原理，包括逆向思维、换元思维、同构思维、完形思维等思维技巧与方法的部分内容。

　　本书是编者一个阶段内教学研究成果与海报招贴设计实践经验的集中总结与输出，衷心地希望本书的出版可以为丰富海报招贴设计的知识理论体系添砖加瓦。

　　本书由孙有强、黄迪编著。在本书的编写过程中，为确保内容质量，编者对章节结构的设置、文字的表述都进行了认真推敲，图例与实践案例的呈现也都经过精心筛选与制作，但仍难免存在疏漏和不足之处，真诚地欢迎广大读者、专家和老师批评指正，提出宝贵的意见和建议。

　　本书提供了 PPT 教学课件、教学大纲和 Photoshop 视频教程等立体化教学资源，扫一扫右边的二维码，推送到自己的邮箱后即可下载获取。

<div style="text-align: right">编　者</div>

目 录

第1章　海报招贴设计概述　　1

1.1　海报招贴的概念 · · · · · · · · · · **1**
　　1.1.1　海报招贴的中文释义 · · · 1
　　1.1.2　海报招贴的西文释义 · · · 2
　　1.1.3　海报招贴的广告学 · · · · · 3
1.2　海报招贴的构成要素 · · · · · · **4**
　　1.2.1　图像要素 · · · · · · · · · · · · · 4
　　1.2.2　文字要素 · · · · · · · · · · · · · 5

　　1.2.3　色彩要素 · · · · · · · · · · · · · 7
1.3　海报招贴的基本特征 · · · · · · **9**
　　1.3.1　大画幅 · · · · · · · · · · · · · · 10
　　1.3.2　尺寸与比例 · · · · · · · · · · 10
　　1.3.3　图多文少 · · · · · · · · · · · · 10
　　1.3.4　艺术性 · · · · · · · · · · · · · · 11
　　1.3.5　时效性 · · · · · · · · · · · · · · 12

第2章　海报招贴的历史与发展　　14

2.1　海报招贴发展简史 · · · · · · · · · **14**
　　2.1.1　古代的海报招贴 · · · · · · 14
　　2.1.2　近代的海报招贴 · · · · · · 15
　　2.1.3　当代的海报招贴 · · · · · · 21
2.2　现代艺术对海报招贴的影响 · · · · · · **27**
　　2.2.1　表现主义 · · · · · · · · · · · · 27
　　2.2.2　立体主义 · · · · · · · · · · · · 29

　　2.2.3　未来主义 · · · · · · · · · · · · 32
　　2.2.4　达达主义 · · · · · · · · · · · · 34
　　2.2.5　超现实主义 · · · · · · · · · · 36
2.3　当代艺术对海报招贴的影响 · · · · · · **38**
　　2.3.1　波普艺术 · · · · · · · · · · · · 38
　　2.3.2　极简主义 · · · · · · · · · · · · 40
　　2.3.3　后现代主义 · · · · · · · · · · 42

第3章　海报招贴设计的类型与风格　　44

3.1　海报招贴的类型 · · · · · · · · · · · · **44**
　　3.1.1　公益类海报招贴 · · · · · · 44
　　3.1.2　商业类海报招贴 · · · · · · 46
　　3.1.3　文化类海报招贴 · · · · · · 47
3.2　具有国家特色的海报招贴 · · · · · · · **51**
　　3.2.1　瑞士的海报招贴设计 · · · 51
　　3.2.2　波兰的海报招贴设计 · · · 52
　　3.2.3　美国的海报招贴设计 · · · 53
　　3.2.4　日本的海报招贴设计 · · · 53

　　3.2.5　德国的海报招贴设计 · · · · · · 55
　　3.2.6　伊朗的海报招贴设计 · · · 56
　　3.2.7　中国的海报招贴设计 · · · 57
3.3　具有重要影响力的海报招贴展览 · · · · **59**
　　3.3.1　日本富山国际海报展 · · · 59
　　3.3.2　波兰华沙国际海报展 · · · 61
　　3.3.3　墨西哥国际海报双年展 · · · 62
　　3.3.4　美国科罗拉多国际海报展 · · · 63
　　3.3.5　芬兰拉赫蒂国际海报展 · · · 65

第4章　海报招贴设计的骨骼　　67

4.1　骨骼在海报招贴设计中的功能 · · · · **67**
　　4.1.1　串联衔接 · · · · · · · · · · · · 67
　　4.1.2　支撑与对齐 · · · · · · · · · · 68
　　4.1.3　传达语义 · · · · · · · · · · · · 69

4.2　骨骼在海报招贴设计中的形式分类 · · **70**
　　4.2.1　线形骨骼 · · · · · · · · · · · · 71
　　4.2.2　网形骨骼 · · · · · · · · · · · · 72
　　4.2.3　字母形骨骼 · · · · · · · · · · 73

4.2.4 几何形骨骼 · · · · · · · · · 76
4.2.5 经典形骨骼 · · · · · · · · · 78
4.3 海报招贴设计的骨骼设置 · · · · · · · 81

4.3.1 意在笔先的预设 · · · · · · · · 81
4.3.2 因势利导的修正 · · · · · · · · 82

第 5 章　海报招贴设计的比例　　　84

5.1 比例在海报设计中的功能价值 · · · · 84
5.1.1 设置长宽关系 · · · · · · · · · 84
5.1.2 协调角度 · · · · · · · · · · · 86
5.1.3 统筹体量 · · · · · · · · · · · 87
5.1.4 分割空间 · · · · · · · · · · · 88
5.2 黄金分割比在海报招贴设计中的
应用 · · · · · · · · · · · · · · · · · 89

5.2.1 黄金分割单线 · · · · · · · · · 89
5.2.2 黄金井字网格 · · · · · · · · · 90
5.2.3 黄金矩形组与黄金螺线 · · · 92
5.3 数列在海报设计中的应用 · · · · · · · 93
5.3.1 等差数列 · · · · · · · · · · · 94
5.3.2 等比数列 · · · · · · · · · · · 95
5.3.3 斐波那契数列 · · · · · · · · · 97

第 6 章　海报招贴设计的平衡　　　100

6.1 海报招贴设计中的平衡方式分类 · · · 100
6.1.1 绝对的平衡之对称 · · · · · · 100
6.1.2 相对的平衡之均衡 · · · · · · 102
6.2 对称方式在海报招贴设计中的
应用 · · · · · · · · · · · · · · · · · 102
6.2.1 轴对称 · · · · · · · · · · · · 102
6.2.2 中心对称 · · · · · · · · · · · 103

6.2.3 相似对称 · · · · · · · · · · · 104
6.3 均衡法则在海报招贴设计中的
应用 · · · · · · · · · · · · · · · · · 105
6.3.1 明度均衡法 · · · · · · · · · · 106
6.3.2 形制均衡法 · · · · · · · · · · 106
6.3.3 肌理均衡法 · · · · · · · · · · 108
6.3.4 综合均衡法 · · · · · · · · · · 109

第 7 章　海报招贴设计的对比与调和　　　110

7.1 对比与调和在海报招贴设计中的
应用 · · · · · · · · · · · · · · · · · 110
7.1.1 海报招贴中的对比 · · · · · · 110
7.1.2 海报招贴中的调和 · · · · · · 111
7.2 海报招贴设计的分类因素对比 · · · · 111
7.2.1 轮廓因素对比 · · · · · · · · 111
7.2.2 肌理因素对比 · · · · · · · · 112
7.2.3 色彩因素对比 · · · · · · · · 113
7.3 海报招贴设计的分类关系对比 · · · · 114

7.3.1 体量关系对比 · · · · · · · · 114
7.3.2 方向关系对比 · · · · · · · · 115
7.3.3 疏密关系对比 · · · · · · · · 116
7.3.4 虚实关系对比 · · · · · · · · 117
7.4 海报招贴设计的调和法则 · · · · · · · 119
7.4.1 共性调和 · · · · · · · · · · · 119
7.4.2 渐变调和 · · · · · · · · · · · 120
7.4.3 布局调和 · · · · · · · · · · · 121

第 8 章　海报招贴设计的色彩搭配与组合　　　124

8.1 色彩对比的海报招贴设计 · · · · · · · 124

8.1.1 明度对比的色彩组合 · · · · 124

8.1.2　色相对比的色彩组合 · · · · · 126

8.1.3　纯度对比的色彩组合 · · · · · 128

8.1.4　冷暖对比的色彩组合 · · · · · 130

8.2　色彩调和的海报招贴设计 · · · · · · · **133**

8.2.1　单性统一调和的色彩组合 · · · 133

8.2.2　双性统一调和的色彩组合 · · · 134

8.2.3　对比性调和色彩组合 · · · · · 135

8.3　海报招贴的色彩调式组合 · · · · · · · **138**

8.3.1　明亮色彩调式 · · · · · · · · · 138

8.3.2　鲜艳色彩调式 · · · · · · · · · 139

8.3.3　朴素色彩调式 · · · · · · · · · 140

8.3.4　幽暗色彩调式 · · · · · · · · · 141

8.4　海报招贴设计的色彩借鉴与应用 · · · **141**

8.4.1　色彩的采集 · · · · · · · · · · 142

8.4.2　色彩的重组 · · · · · · · · · · 143

第 9 章　海报招贴设计的创意表达方法　　　145

9.1　内容的逆向输出 · · · · · · · · · · · · **145**

9.1.1　顺序逆向 · · · · · · · · · · · · 146

9.1.2　比例逆向 · · · · · · · · · · · · 146

9.1.3　角色逆向 · · · · · · · · · · · · 147

9.1.4　其他逆向 · · · · · · · · · · · · 148

9.2　图像的换元 · · · · · · · · · · · · · · **149**

9.2.1　置换局部 · · · · · · · · · · · · 150

9.2.2　置换经典 · · · · · · · · · · · · 150

9.2.3　置换群化模式 · · · · · · · · · 152

9.3　同构组合 · · · · · · · · · · · · · · · **153**

9.3.1　群化组合同构 · · · · · · · · · 154

9.3.2　正负形共生同构 · · · · · · · · 154

9.4　适度的省略 · · · · · · · · · · · · · · **156**

9.4.1　强调符号特征 · · · · · · · · · 157

9.4.2　计白当黑 · · · · · · · · · · · · 158

第 10 章　海报招贴设计实践案例　　　160

10.1　公益类海报招贴设计实践案例 · · · **160**

10.1.1　《乐谱志》系列海报招贴

　　　　设计 · · · · · · · · · · · · · 160

10.1.2　《血滴》国际反皮草海报

　　　　设计 · · · · · · · · · · · · · 162

10.1.3　《源码》系列海报招贴

　　　　设计 · · · · · · · · · · · · · 162

10.1.4　《喜娃问天》太空探索与艺术

　　　　创想大赛海报招贴设计 · · · 164

10.1.5　《百年红船》庆祝建党 100 周年

　　　　海报招贴设计 · · · · · · · · 164

10.2　商业类海报招贴设计实践案例 · · · **166**

10.2.1　《悟空威客》企业形象宣传

　　　　海报招贴设计 · · · · · · · · 166

10.2.2　《黄金玉米》奥瑞金商品宣传

　　　　海报招贴设计 · · · · · · · 167

10.2.3　《逍遥府》海报招贴设计 · · · 168

10.3　文化类海报招贴设计实践案例 · · · **169**

10.3.1　《2013 亚洲基础造型学会

　　　　年会》海报招贴设计 · · · · 169

10.3.2　《天津港当代国际艺术展》

　　　　海报招贴设计 · · · · · · · · 170

10.3.3　《新空间系列展览》海报招贴

　　　　设计 · · · · · · · · · · · · · 171

10.3.4　《十大美术学院教师暨全国

　　　　书画名家主题创作邀请展》

　　　　海报招贴设计 · · · · · · · · 172

10.3.5　《2022 北京冬奥会》入选

　　　　宣传海报招贴设计 · · · · · 173

10.3.6　《课程思政精品课程交流展》

　　　　海报招贴设计 · · · · · · · · 174

第1章 海报招贴设计概述

本章概述：

 本章首先分析海报招贴的概念，然后简略介绍海报招贴的图像要素、文字要素与色彩要素，最后总结出海报招贴的基本特征。

教学目标：

 通过本章的讲解，帮助读者初步了解海报招贴的基本概念、构成要素与特征，搭建关于海报招贴设计的学习框架，为后面章节的学习做好基础铺垫。

本章要点：

 了解海报招贴的名称来源，从构成要素角度出发掌握海报招贴设计的关键内容，以特征为基础明确海报招贴设计的侧重点。

ALL　　WEB DESIGN　　LOGO DESIGN　　ILLUSTRATION　　PHOTOGRAPHY　　VIDEO

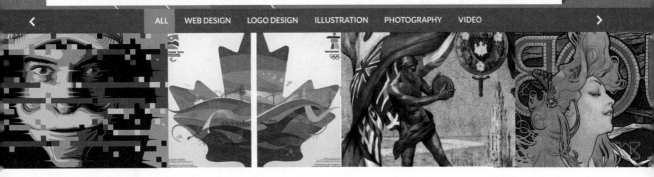

1.1 海报招贴的概念

 "海报招贴"是由"海报"与"招贴"两个词汇并置在一起而组成的有趣而内涵丰富的概念集合，说其有趣是因为在中文的语境中，它是由"报""招"与"贴"三个表示传达、招引与张贴行为的动词性关键词组合而成的名词，而说其内涵丰富则是因为海报招贴在不同国家与文化背景中有着不同的演化经历，它夹杂了政治、历史、文化、商业发展的众多因素。在以往很多时候，海报招贴是被拆分为海报与招贴两个词汇分别使用的，但通过研究其词源并比较相关领域对词汇的表述发现，将海报、招贴合二为一以概念集合的方式作为统称，更适合全面、准确地定义这一历史悠久的艺术设计单项门类，而且从多角度对海报招贴的定义进行解读，并非是咬文嚼字，其目的是为了深度挖掘海报招贴定义中那些隐含于字面意义之外的内容，这些内容包含海报招贴的特征、功能、用途甚至是形式与种类等有价值的信息，这对于更好地认识什么是海报招贴，理解海报招贴的发展脉络，如何设计海报招贴及如何创作海报招贴都具有现实指导意义。

1.1.1 海报招贴的中文释义

 在中国，关于海报一词的由来有两种常见的说法：一种是鸦片战争以后，国人将外国基于海上贸易用于推销其进口商品而舶来的广告纸或宣传画统称为海报；另一种是最早在 20 世纪初人们把职业性的商业戏剧表演称为"下海"，而作为宣传剧目演员及演出内容相关信息的张贴物称之为海报，如图 1-1 是当时昆明南屏大戏院的海报。

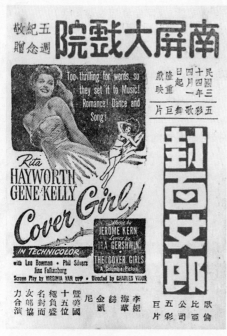

图 1-1

相较于海报这一口语化、近代化的称谓，招贴一词更常用于书面，它是由招帖演化而来。"招"字一语双关，指招引与招揽的行为，是古代中国人对招牌、幌子、告示、启示等事物的统一称呼"招子"的简写。"招子"的写法最早见于宋代的戏文，后在元、明、清代的出土文物和书本中也多见。"帖"字的内涵极为丰富，不同的读音有着不同的释义，其中三声的读音与信息传达的关系最为密切，其名词性释义为书面的或印刷的通告或公告，而且其一声的动词性解释与"粘"字同义，这或许就成了由"帖"变"贴"的理由。如今，海报招贴这种合二为一的组合性词组，不仅囊括了口语世俗化的解读与书面文化性的沿革，而且结合《现代汉语词典》中分别给出的释义，也可以为海报与招贴做出一个统一的、相对全面的定义，即写、印或显示在平面载体上，可供张贴或展示的具有宣传与通告功能的文字与图画。

◆◇ 1.1.2 海报招贴的西文释义

在西方研究发展的语境中，海报招贴也有着不同的释义，如在英语中，海报招贴被称为 poster，英文词典中的解释为"在公共场所张贴的图文告示"，poster 是由 post 的词根演化而来的，post 的原意为公共场所的柱子或信筒，因为在欧洲许多国家都有在类似信筒的柱子上贴告示的习惯，如图 1-2 是摄影师查尔斯·马维尔 (Charles Marville) 于 1868 年在法国街头拍摄的贴有

图 1-2

告示的莫里斯柱，所以 poster 一词最初就是指张贴在柱子上的告示，后来随着告示尺寸的变大和图像的加入，poster 才逐渐统一被用于指代张贴、展示在公共场所的纸质图文。

在法语中，海报招贴被称为 affiche，这个词是由表示"方向"的词根 af 及表示"固定"的词根 fich 构成，最早 affiche 主要是指大木板或车辆上的印刷广告，而后经过简化与凝练，在现代的法语词典里被解释为"布告，广告，通告"。

在德语中，海报招贴被称为 plakat，该词的词源为法文词 plaque，意为题词的牌子。1849 年，在当时的普鲁士王国还专门针对海报招贴的定义展开过一次充满政治色彩与阶级斗争味道的辩论，时任国王内阁议员的里德尔将招贴解释为："就词的本来含义说，招贴是应该对居民情绪起安定作用的公开声明。"而马克思主义的创始人之一恩格斯则在《关于招贴法的辩论》中将海报招贴定性为"工人获取消息和知识、表达意见的主要途径"。由此海报招贴又被无产阶级誉为"街头文学"，其定义又融入了无产阶级捍卫最低限度的精神交往权力的手段与形式的内容。

1.1.3　海报招贴的广告学

虽然各国对海报招贴的命名各有差异，但关于海报招贴的功能还是具有广泛的共识，即海报招贴的存在是为了广而告之，而这与广告的释义可以说是高度相似的，因为广告的字面意义就是广而告之，即向社会与公众告知某事。虽然从词源来解释二者并非同根同源，但从释义与功能的角度来比较，二者几乎可以是等同的，因此在很多人的印象中海报招贴与广告是可以画等号的。

海报招贴与广告除了在释义与功能方面有众多相似之处外，在从属关系及分类方面二者也有着千丝万缕的联系。在伦敦国际教科书出版公司出版的广告词典中，海报招贴被描述为广告最古老的形式之一，堪称广告之母。事实上，在相当长的一段历史时期内，广告确实都是以海报招贴作为主要媒介进行实体化展示与传播的，而后随着科学技术的发展，广告的媒体形式才从海报招贴延展出了广播、电视、电影、VR 等多元形态，因此从广义上来理解，海报招贴属于广告，但广告并不全是海报招贴。在类别形式方面，广告与海报招贴也具有相同之处。例如，二者都可以分为两大类，第一类为不以营利为目的的政府公告、教育、文化等方面的启事、声明或号召等；而另一类则是指以营利为目的的商品或服务推销的载体。

1.2　海报招贴的构成要素

1.2.1　图像要素

如果把海报招贴比作一道菜品，那么图像就是这道菜品的主要食材。海报招贴强调信息的传达，如果想要这种信息快速被人们所接受并理解，那么用图形语言去进行合理表达，无疑是保障信息传达效果的捷径与关键因素。图像是世界通用的，具有通识性的图像在经过设计师的

合理编辑之后，更可以跳脱民族与国家语言的限制，进而达成信息理解的共识并实现雅俗共赏的效果。

在进行海报招贴设计时，图像素材可以通过自创或购买的方式来获取，自创的图像往往是设计师使用工具绘制、制作或通过相机拍摄等方式来获得，这种自创的图像在视觉效果上会更具亲和力、感染力、人情味，尤其是通过绘制而成的图像。在相当长的一段历史时期，海报招贴在进行批量化制作之前，模板都是由设计师亲手绘制完成的，如图 1-3 所示。随着摄影、软件技术的进步与发展，图像作为一种特殊的作品，已逐渐成为一种可以售卖的商品。设计师也可根据需要以定制或购买版权的方式，向相应的图库公司或摄影师获取图像作为原始素材，再通过加工处理，最终使图像以写实或超现实的形式展现于画面之上，如图 1-4 所示。

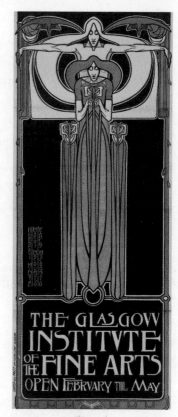

图 1-3

总的来说，图像呈现效果可分为写实类图像与抽象类图形两大类。写实类图像，顾名思义其图像的呈现更贴近现实，无论是否经过处理，它都能够较真实、客观地将具体的形象展现在观众面前，因为效果逼真，所以选用图像进行创意的海报招贴设计，更容易震撼观众的感官，从而使内容被更好地理解。图 1-5 是电影《流浪地球》的海报招贴，海报中的图像以摄影写实的方式，呈现在观众眼前的是一本打开的关于宇宙的百科书，这本图书通过镂空的方式去掉段落文字，以剪裁示意图的形式将太阳系中各个星球及相互之间的运转关系进行了直观说明，其中位于画面上半部分位置的地球被设计师以红色虚线的勾勒与留白处理进行了移除，这种处理方式含蓄地表达出地球逃离太阳系的内容，并巧妙地映射了影片的情节，而写实类图像素材所呈现出的质感、细节及空间层次也使这幅电影海报所传达的信息与烘托的情境更加真实，仿佛触手可及。

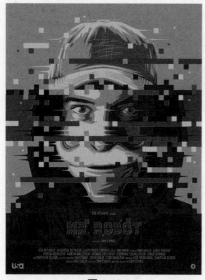

图 1-4

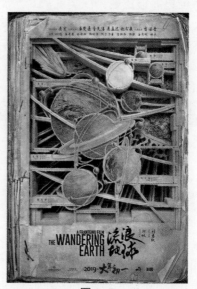

图 1-5

肌理是图像要素中所包含的一种重要信息，它可以用来说明图像的纹理效果、表面质地与质感。通常情况下，人们对带有不同肌理的图像会产生不同的感受，因而基于这种现象，很多不同的情景渲染、视觉分量感乃至空间与时间信息的传达，都可以依靠带有显著肌理效果的图像要素来承载。例如，带有漆皮龟裂的木板肌理图像，能够唤起人们对时间流逝的联想，进而催生历史的厚重感；带有牛皮纸毛糙的纸面肌理图像有一种质朴的亲和力，因而会使人感到放松与亲近；如瓷器般光滑的肌理图像可以让人有精致、典雅的感受等。在海报招贴设计中，图像要素这种肌理的对比不仅可以通过图片素材本身所反映的质感进行对照，也可以通过带有像素变化的位图与无明显像素变化的矢量图形之间的肌理反差，来实现区分画面层次或明确主次关系的功效，如图 1-6 所示。

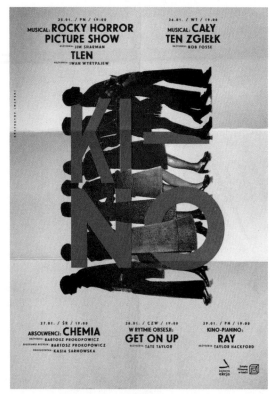

图 1-6

◆ 1.2.2　文字要素

文字要素是海报招贴最原始的构成元素，原始形态的海报招贴都是单纯通过文字进行内容的通告与传达的，同时文字也是海报招贴所必备的构成元素，因为文字在海报招贴中除了传达信息外，在层次营造和装饰等方面也可以发挥重要的作用，文字也是某些类型化海报招贴之所以区别于其他视觉设计的重要特征，甚至在广告法中还有专门强调文字元素不可或缺的特别表述。鉴于文字在海报招贴中所扮演的重要角色，为了更好地满足功能性与审美性对文字元素的双重需求，设计师在进行海报招贴设计时，一般对文字的字体、大小、粗细方面的选择，以及间距、方向与对齐方式等方面的设置，都需要经过深思熟虑并有着可以充分发挥想象的创意空间。

字体是文字的性格与情绪，它是直接影响海报招贴整体氛围营造及信息传达的基础，每一种字体都具有自己独特的造型特征与艺术风格，如罗马体具有较强的装饰意味，宋体具有端庄、清正的特征，黑体具有敦厚、醒目的外观，斯宾塞体具有华贵、秀丽的气质等，不同的字体之间本质上并无好坏之分，每种字体都会因为契合相应的海报主题而具有存在的价值。图 1-7 海报招贴中的标题字体所选用的是一种衬线字体，其笔画本身粗细的疏密对比和曲线装饰使字体显得具有时尚、现代、优美的气质，这种气质不仅非常符合标题的含义，而且与海报招贴所宣传的展览内容及图像的造型也都很协调。

字体的大小与粗体、细体的差异产生的直接结果就是形成对比，对比不仅可以用于强调重要

的信息，而且也是区分画面层次的重要手段，特别是海报招贴中的文字一般可分为三种类别，分别是用于表明海报主题的标题文字与副标题文字，注解海报的正文，以及交代时间、地点、人物、商品或企业、活动等具体信息的内文，而字体大小与粗细的有序变化，可以自然地划分好这些不同类别信息的区域及层次，如图 1-8 所示。

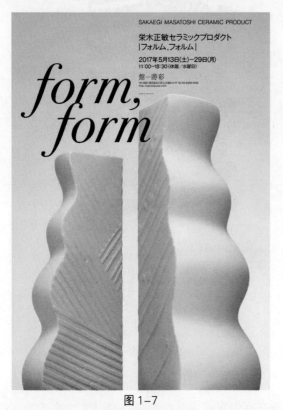

图 1-7

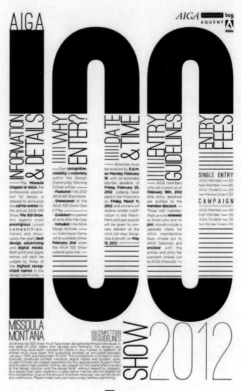

图 1-8

　　文字的间距是指字与字之间的距离，文字间距的变化从微观上会决定段落的虚实与松散程度，进而在宏观上影响局部与整体的编排关系。因为文字的间距变化会在海报招贴画面中形成点、线、面不同的视觉效果。例如，单字可以为点，多字成句可以为线，多句成段可以为面，这些呈现为点、线、面的文字会辅助文字的大小与粗细变化，在营造画面层次、明晰画面构图及强化画面秩序感方面发挥显著的作用。图 1-9 的海报招贴设计中，设计师分别将标题文字设置为大字号、粗线条、宽间距的点状效果，而正文及内文则是由一些小字号、细线条、窄间距的文字句子与段落形成线状与面状效果，如此一来便形成了层次分明、便于阅读并富有秩序美感的文字编排。

　　方向与对齐方式通常是针对由若干文字组成的文字段落而言的，它也是与阅读体验密切相关的文字编排设定内容，其中方向主要指文字在编排时的朝向，如横排、竖排、带有倾斜角度的编排或按照图像的轮廓走向进行编排等形式。对齐方式主要是指文字以某个位置作为相应文字段落对齐的标准与排列参照，这种对齐的标准通常包括有序排列和自由排列两大类别，其中有序排列包括左对齐、右对齐、左右两边对齐及以某个元素或整体海报的中心线为排列参照的居中对齐；自由排列是根据海报的需要以某个异形为排列参照进行对齐的方式，文字不同方向的排列及对齐不仅在视觉效果上可以产生变化的层次，而且在不影响阅读的前提下也可以通过对比形成不同的

功能区域段落，以便于观者快速获取主旨信息，如图 1-10 和图 1-11 所示。

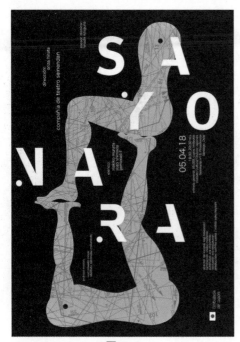

图 1-9

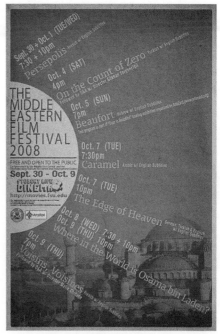

图 1-10

◆◆ 1.2.3　色彩要素

　　色彩要素是海报招贴最直观的构成要素之一，因为色彩会先于图像的识别与文字的解读，在第一时间直接作用于观者的视觉感官，所以海报招贴往往都会先通过色彩的设计来增强画面的艺术感染力以引人注目。色彩除了可以吸引视觉关注之外，还具有一定的表意与象征功能，虽然对色彩的感知本身是一种物理现象，色彩自身是不具有任何情感与实质意义的，但由于人们用双眼观看世界时，色彩产生的刺激往往会伴随着当时的心情与感受一起引发连锁心理反应，久而久之，这种心理反应便会形成相对固定的记忆与经验，进而赋予色彩以特定的语义范围。色彩的语义范围不仅实现了色彩的象征与表意功能，也促成了色彩可以在海报招贴中实现信息传达与情境渲染的辅助作用。色彩要素包含多方面的内容，概

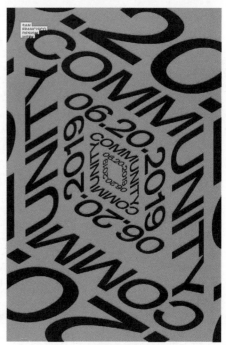

图 1-11

括起来可分为色彩属性、色彩关系与色彩调式三大类别，其中色彩属性又可分为色相、明度、纯度与冷暖性，色彩关系又可分为对比与调和关系，色彩调式又可分为明亮、鲜艳、朴素、幽暗等

基本调式等。

色彩属性是颜色的基本性质，如色相反映的是色光投射到人眼中所呈现结果的属性，明度反映的是色彩明暗程度的属性，纯度反映的是色彩鲜艳程度的属性，而冷暖则是反映色彩冷暖感受的属性。在海报招贴中，色彩属性的呈现往往要契合于海报内容与主题才能更好地发挥作用，而选择相应色彩属性以何种形式呈现的依据，往往都是建立在人类对色彩属性达成共识的通识性理解基础之上的，如反映国家主题的海报招贴会选择国旗的色相进行画面呈现。图 1-12 是西班牙国家足球队的海报招贴，海报的色彩设计演绎自西班牙国旗的配色。严肃内容的海报招贴会选择低明度的色彩烘托气氛，冬季运动会的海报招贴选择以冷色为主的色彩，既应时又应景，如图 1-13 所示。

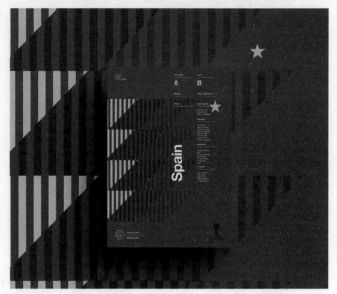

图 1-12

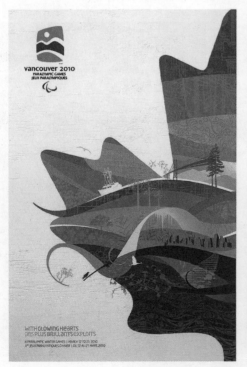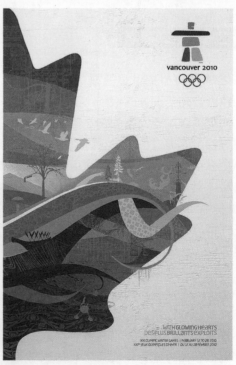

图 1-13

因为单一色彩或色彩属性有时不能满足所有画面配色的要求，所以往往两种以上色彩要素的组合才是在海报招贴中常见的存在状态，而由色彩相互间的比较所形成的对比或调和的色彩关系，

也会决定色彩的基本语义，并与海报招贴的内容相匹配。在色彩的对比关系与调和关系中，通过分别对色彩属性中的一种或多种属性进行交叉组合设置，便可以构成诸如色相对比、明度对比、纯度对比、冷暖对比及单属性调和、双属性调和等一系列的色彩组合搭配方案。色彩调式也是基于色彩关系的变化，通过亮、暗、鲜、浊的色彩面积比例的不同设置，使海报招贴整体呈现出不同的色彩风貌基调，以适合于不同海报招贴的主题要求。图 1-14 是由瑞士设计师安德列亚斯·斯特特尔 (Andreas Stettle) 设计的"雷鬼"音乐海报，鲜艳的色调、强烈的色相对比关系配合颤抖重影的文字，使拉丁音乐热辣奔放、富有节奏的特征通过色彩的关系与调式直观地展现出来。图 1-15 是主题为"漫步日本"100 个游记的海报招贴，画面选择低纯度色彩的弱对比，并形成淡雅的色调，以展现游记放松、悠闲的内容氛围。

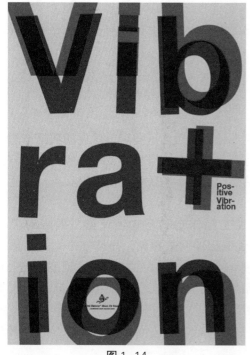

图 1-14

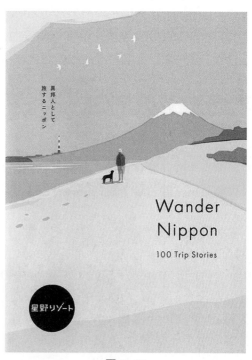

图 1-15

　　不同的色彩关系与色彩基调有着不同的语义，色彩搭配也有着多种组合方法，由于篇幅有限，有关海报招贴设计的色彩搭配与组合的内容会放到后面的章节中，以专题的形式进行分门别类的介绍。

1.3　海报招贴的基本特征

　　海报招贴作为视觉传达设计中的一种经典的传达信息的载体形式，相较于报纸、杂志与宣传单等其他平面媒体，其自身具有较鲜明的特征。著名的招贴设计大师卡桑德尔 (A.M.Cassandre) 曾在 1935 年的创作笔记中以解决三个问题的论述写下了自己对海报招贴的认识，这三个问题分别为：①视觉上的问题，即招贴是为了能够"被看到"而制作的；②平面设计的问题，即招贴必

须要迅速地说话；③诗的问题，即招贴要创造出智慧的联想。这三个问题的提出不仅成为海报招贴创作需要遵循的经典原则，而且其概括的内容也间接反映了海报招贴的基本特征。

1.3.1 大画幅

大画幅是海报招贴显著区别于其他平面媒体的特征，这是由海报招贴诞生之初的"原始设定"所决定的，因为海报招贴的张贴空间往往都是面向公众的公共空间，为了能够从物理上满足"被看到"的客观条件，其画幅尺寸必须要基于其所张贴的空间大小，依靠尽可能大面积的画幅，以在近距离填充满视觉、在远距离引人注目的方式带给观众很强的视觉冲击力，从而方便观众阅读。时至今日，即便有些海报招贴的设计只是为了在 LED 显示器或手机屏幕中显示，但为了保证填充满视觉，使眼睛关注视线的全范围，所以海报招贴的画幅依然还是会以满屏，或近乎满屏的尺寸进行呈现，因此大画幅的特征在数码时代依然存在。

1.3.2 尺寸与比例

几乎很少有哪个设计类别会以尺寸与比例作为基本特征，因为这些可以量化的数据一般都会根据客观条件进行量身定制，但海报招贴却是一个特例，虽然其本身也需要基于应用场所与空间进行实际测量，但相较于其他的设计门类，海报招贴在尺寸大小与长宽比例上确实有一些固定的规范。

首先在尺寸大小方面，海报招贴基于不同的加工制作方式与输出设备、纸张的尺寸情况，其尺寸存在几种固定的大小开型，例如用于印刷输出的海报招贴，其尺寸由大到小依次为 100cm×70cm、84cm×57cm、70cm×50cm、57cm×42cm 等，之所以呈现这样的尺寸是因为要符合印刷纸张的规格。而用于喷绘输出和数码打印为主的海报招贴，其尺寸大小通常以 60cm×90cm 和 80cm×120cm 为主，这种尺寸是因为要符合打印机及耗材的最大宽度规格。而用于屏幕显示虚拟输出的电子海报招贴，其尺寸大小则一般以 1024×768px、1280×720px、1920×1080px 等为主，因为要符合屏幕大小的规格。

比例是基于长宽的尺寸大小而呈现出的另一种特征，海报招贴的发展虽然经历了由手绘到印刷，由印刷到打印喷绘再到屏幕显示的多个阶段，但由于受到初代海报招贴及印刷海报在相当长的一段历史时期内对人们感知经验产生的影响，人们往往会将竖版的海报作为最典型的特征，而且经过计算其宽与长的比值较接近黄金分割比例的数值，因此黄金分割比例也成为海报招贴的一种特征。

1.3.3 图多文少

虽然图像、文字都是海报招贴的基本要素，但就二者的比例而言，图像在海报中的占比始终都要超过文字，这种图多文少的现象便是海报招贴的另一个基本特征。一方面，因为海报招贴主要都是在相应的空间进行张贴，所以在特定的空间距离内，图像要比文字更加直观、引人注目；另一方面，图像是世界通用的语言，具有典型性的符号图像更是可以跨越民族与国界，成为信息沟

通的桥梁，所以海报招贴要想达到卡桑德尔所说的"迅速地说话"的要求，也必须遵循用图像语言叙述与表达的原则，因而以图为主、以文字为辅的配比就成为海报招贴的标准配置。图 1-16 是被誉为"视觉诗人"的德国设计师冈特·兰堡 (Gunter Rambow) 为菲舍尔出版社设计的一幅海报招贴，画面中的文字寥寥无几。设计师为了展现书籍能给人带来光明与希望，用大面积的图形语言展现书被手握住的悬空状态，这只手由封面转为立体的超现实图像呈现，不仅以"诗"的形式营造出一种奇幻空间，使人浮想联翩，还向观众传达出了知识就是力量的含义。

　　虽然有些海报招贴也会以文字为主，甚至只用文字作为元素组织构成全部画面，但通过比较可以发现，文字在被进行刻意放大或缩小或经由特殊方式的排列后，其作为文字的信息特征会被弱化，而作为轮廓、间距空间、排列形式的图像化特征反而会得到强化，从而使文字的实质转化成为图像的存在，进而形成一种另类的具有"图多文少"特征的海报。例如，韩国平昌冬奥会的海报招贴（图 1-17），画面虽然全部由文字构成，但处于中间位置的韩文在经过放大和间距重叠的艺术加工后，其貌似韩国民居与起伏山地的外形已经让这些文字从本质上转变成了图像，而这些被图像化的文字与海报下方小面积内文之间的对比，依旧形成了鲜明的"图多文少"的特征。

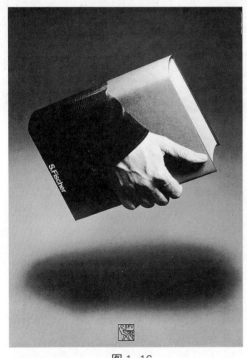

图 1-16

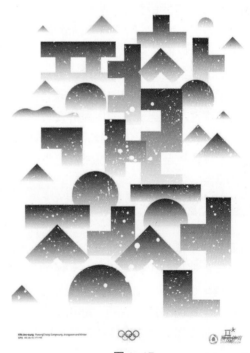

图 1-17

◆◆ 1.3.4　艺术性

　　除了通过大画幅和特定的尺寸与比例来实现视觉上"被看到"的效果，海报招贴的艺术性也是保证让观众心情愉悦，即实现心灵上"被看到"的有力保障。一方面，从历史渊源的角度来说，海报招贴本身就源自绘画艺术，特别是 19 世纪初伴随着工业化社会对商品宣传画需求的与日俱增，使很多画家受丰厚酬金与新艺术表现形式的吸引，陆续投身于海报招贴创作，这在客观上极

大提升了海报招贴的艺术审美价值，并使这种艺术性成为一种基因发展延续。例如，捷克著名艺术家阿尔丰斯·穆夏（Alphonse Maria Mucha），最初他只是一位穷困潦倒的小画家，直至 1894 年在著名女演员莎拉·伯恩哈特（Sarah Bernhardt）的邀请下开始创作招贴画，并最终因作品华丽明快的色彩与刻画精致的形象等一系列高水准的艺术性表现逐渐被大众所喜爱和追捧。这不仅使他成为新艺术运动的代表人物，其作品的艺术特点也深远地影响了后世的海报招贴创作，如图 1-18 所示。百年间无论风格、技术如何发展与变迁，艺术性的基因始终如影随形地融入各个时期的海报招贴中，并成为一种根深蒂固的特征。

　　另一方面，为了实现"智慧的联想"效果，在创作海报招贴时，图像的处理往往都需要经过深度的加工或创意的深思熟虑，因而最终的呈现结果不仅具有表意的功能，也兼具经得起推敲的艺术性，以至于一些优秀的海报招贴作品虽然已过有效期，但依旧会如同艺术作品一般经久不衰，甚至被个人与收藏机构竞相珍藏。

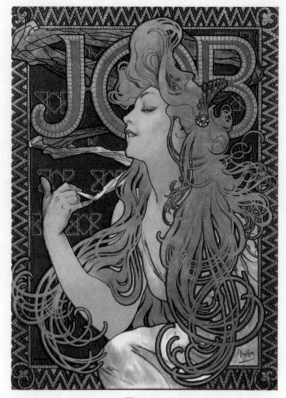

图 1-18

◆▶ 1.3.5 时效性

　　时效性是指海报招贴可发挥作用与价值的持续时间，就如同食品有它的保质期、药品有它的有效期一样，海报招贴也具有相应的时间效用周期，但因为类别不同，所以时效性也存在差异，而这种特殊而具有差异的时效性构成了海报招贴的又一特征。例如，对于一般的商业海报而言，其海报内容体现的信息所包括的时间、地点、人物、事件等内容往往都有时效，过期之后便会发生相关信息的变更，从而自动失去实用的功能价值。

　　而对于某些公益海报招贴而言，因为海报所宣扬的可能是某种道德行为规范、某种对文化的展示与宣传或是对某种现象的讽刺与批判，它反映的可能是某个特殊历史时期的时代诉求或人们的共同意愿，因此它的时效性往往会得到延长。图 1-19 是由中国设计师吴亮设计的二十四节气系列海报招贴之《惊蛰》，这幅海报招贴以简洁的图形语言表现惊蛰节气"雷声阵阵、蛰虫惊而出走"的气候与物候的变化情景，虽然这是在 2019 年创作的作品，但因为二十四节气每年周而复始、循环往复，而且与该节气相对应的气候、物候特征也是相对固定，因此这幅海报招贴将一直具有效用，并且可以持续对未来的惊蛰主题的相关设计提供参考。

　　还有一些海报虽然已经过了有效期，但受艺术水平、设计师的知名度、特定宣传内容的可

纪念性价值等因素的影响，这些海报还会成为一种历史文化的凝练物，获得永久的时效。图 1-20
与图 1-21 分别是 1920 年比利时奥运会和 1924 年法国奥运会的官方形象海报设计，虽然这两
届奥运会距今已有百年，但这两幅奥运会的海报招贴成为一种经典的时代符号，因为它们既承载
了奥运文化、时代印迹，也兼具审美价值，所以这也使这类"过期"海报具有了永久的时效。

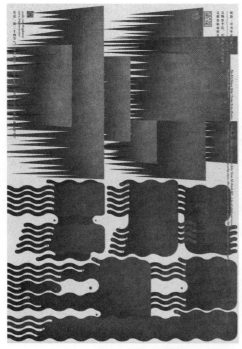

图 1-19

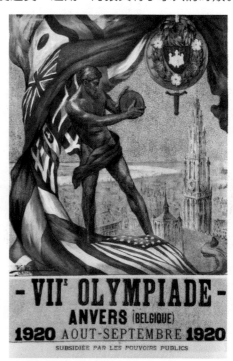

图 1-20

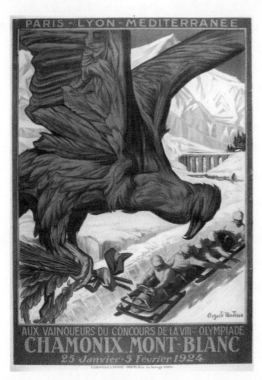

图 1-21

第2章 海报招贴的历史与发展

本章概述：

本章首先按时间顺序介绍海报招贴的发展历史，然后简述现代艺术与当代艺术对海报招贴设计的影响。

教学目标：

通过本章的讲解，帮助读者熟悉海报招贴的发展历史，了解现当代艺术流派与海报招贴之间的关联，并知晓海报招贴的发展周期，从而提升读者的艺术素养。

本章要点：

了解海报招贴的发展历史，明确不同类别的海报招贴设计产生的出处，并认识到现代艺术与当代艺术对海报招贴设计的影响。

ALL　　WEB DESIGN　　LOGO DESIGN　　ILLUSTRATION　　PHOTOGRAPHY　　VIDEO

2.1　海报招贴发展简史

海报招贴具有悠久的历史，虽然各个时期的称谓不同，但广而告之的功能却在青铜、石壁、织物等不同的载体上被不断地演绎，在文献与史料的字里行间被不断地提及。回看过往，海报招贴的发展历程也是人类各领域进步的缩影，对海报招贴发展过程进行研究，不仅可以看到文化交融、经济发展与科学技术进步对海报招贴产生的影响，而且也可以了解海报招贴设计的章法、要素，并深入认知其特征与类别。

2.1.1　古代的海报招贴

目前发现的最早的海报招贴，是在古埃及古城底比斯遗址发现的一份具有 3000 年历史的寻人文字海报（图 2-1），海报的内容是奴隶主悬赏捉拿逃跑的奴隶，所用材料是尼罗河上游的芦苇类植物合成的"纸莎草"，这也是迄今为止发现的最古老的以纸质材料为载体并可以用来张贴的海报招贴。由于造价昂贵，海报招贴一直作为统治阶级、少数权贵与手握重金的教会与商人们的奢侈定制品，直至公元 1 世纪中国东汉时期造纸术与印刷术的发明，海报招贴才随着材料与印制技术的不断发展，开始逐渐朝着面向大众的传播媒介方向迈进，11 世纪的中国宋代雕版印刷的济南刘家功夫针铺海报招贴成为见证这一发展阶段的有力印记，如图 2-2 所示。

13 世纪，随着造纸术与印刷术传入西方，特别是 15 世纪德国人约翰内斯·古腾堡研制出

的活字印刷技术，极大地推动了西方的海报招贴发展。英国人威廉·凯克斯为教堂制作的出售祈祷书的海报招贴就是重要的见证。17 世纪，伴随着人类社会逐渐进入工业化时代，印刷材料与印制成本都大幅度降低。图 2-3 是来自意大利 1773 年印制的一幅宣传某马戏团表演的海报招贴，图文并茂的信息传达与低廉的制作成本都从客观上证明了海报招贴在促销商品与服务进而促进生产、提高人们生活质量等方面开始发挥重要的作用，特别是工业革命的推动与资本主义的发展造就了技术升级、政治思潮涌动与商品竞争的大环境，这都为海报招贴的近代化提供了有利条件，并拉开了近代海报招贴繁荣发展的序幕。

图 2-1

图 2-2

图 2-3

2.1.2　近代的海报招贴

　　进入 19 世纪后，以造纸机、高速印刷机、石版印刷技术、银版摄影术为代表的一系列新机器、新技术陆续诞生，工业化社会对高质量海报招贴的需求量日益增加，海报招贴创作也面临着巨大的人才缺口，当时丰厚的待遇与新的艺术表现载体吸引了大量的画家，很多画家开始投入海报招贴设计的大军，这其中的代表人物当属两位来自法国的艺术家，即朱尔斯·谢雷特 (Jules Cheret) 与亨利·德·图卢兹·罗特列克 (Henri de Toulouse-Lautrec)。谢雷特是一位高产的画家与设计师 (图 2-4)，他一生共创作了 1000 多幅海报招贴作品，并形成了自己鲜明的风格，他的海报招贴在构成形式上大都为

图 2-4

单一主角与极少文字的组合，图形的处理上趋于平面化，造型简练概括，色彩对比强烈（图 2-5和图 2-6），因为这些个人风格几乎都成为当时设计海报招贴的样板，并且影响深远，所以谢雷特也被后人称为"现代海报之父"。

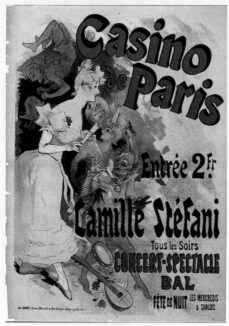

图 2-5

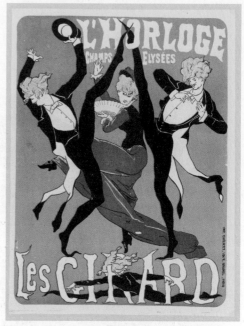

图 2-6

罗特列克是著名的后印象派画家（图 2-7），在他短暂的 39 年的生命中，虽然只创作了 32幅彩色石版海报招贴，但每一幅都成了传世经典，而且罗特列克也凭借他在多方面的开创式的贡献，奠定了海报招贴设计先驱的地位。首先在创作思想上，因为罗特列克自幼残疾又在生活中屡遭挫折，所以他的作品也都带有其情感与境遇的烙印，尤其他所描绘的对象都是风月场所中的符号人物，这也使其作品都具有一定的象征寓意，深刻的社会意义与批判性是以往海报招贴所从未有过的（图 2-8）。在艺术表现上，罗特列克将印象派平涂的色块、富有表现力的线条和大胆的构图都引入了海报招贴中，这极大丰富了海报招贴设计的形式语言和表现手法。此外，与谢雷特相比，罗特列克更注重海报招贴中文字的编排，尤其在他的作品中，图像与文字之间都会以适形或引导的方式彼此协调，这些方式都为后世的海报招贴设计提供了一种处理图文关系的范本，如图 2-9 所示。

图 2-7

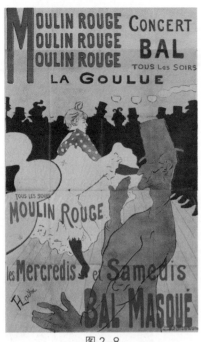

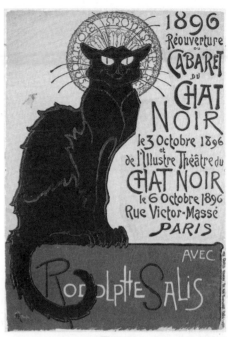

图 2-8

图 2-9

19世纪末20世纪初，由英国"工艺美术运动"萌发的新艺术运动开始在世界各地传播，尤其在欧洲催生了法国现代风格、德国青年风格、奥地利分离派、意大利自由风格等众多的设计风格与流派，此时在海报招贴设计的创作上也涌现出一大批包括穆夏、比亚兹莱、克里姆特、麦金

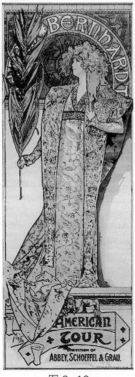

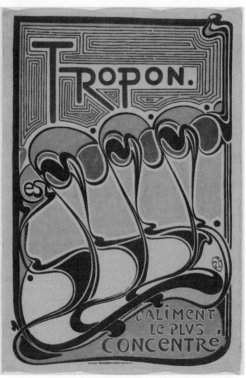

托什、亨利·凡·德·威尔德、科罗曼·莫塞尔等人在内的诸多设计大师，他们犹如耀眼的星星，为新艺术运动的银河增添了璀璨的星光。这一时期海报招贴所集中反映出的特点如下。

（1）运用经由概括的植物、动物等自然与曲线形态作为装饰性元素。图2-10是穆夏的成名作歌舞剧《吉斯蒙达》的海报招贴。图2-11是亨利·凡·德·威尔德为特罗蓬食品公司设计的海报招贴。

图 2-10

图 2-11

(2) 汲取异国文化中的养分，特别是借鉴了日本浮世绘对色彩、平面化空间及线条、画面对比等多方面的内容，并运用到海报招贴设计上。图 2-12 是克里姆特为第一届维也纳分离派展览设计的海报招贴。图 2-13 是麦金托什于 1896 年为苏格兰音乐回顾展设计的海报招贴。此外，图像元素也不再以写实为标准，它们沿袭了罗特列克对人物的符号性处理，充分发挥图像表意与象征的作用，并用于映射某种含义或传达信息，这在内涵创意上是长足的进步。图 2-14 是奥地利设计师科罗曼·莫塞尔设计的海报招贴。图 2-15 是彼得·贝伦斯设计的 AGE 灯泡海报招贴，海报中出现的所有经过符号性概括的图像都具有一定的指代与象征意义。

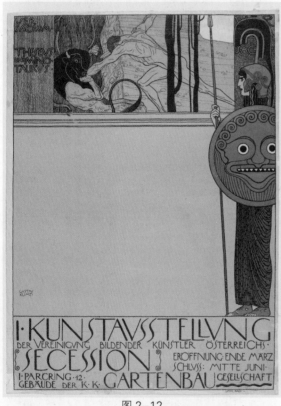

图 2-12

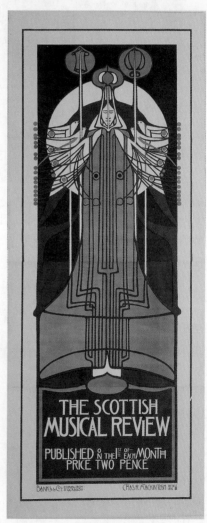

图 2-13

从 1910 年开始，一场受古埃及出土文物、原始文明艺术品、舞台艺术和汽车工业崛起的影响而诞生的装饰主义运动逐渐登陆了欧洲，它在海报招贴设计中产生的影响继承了工艺美术运动，又启迪了现代主义。这时期的海报招贴图像处理简洁明快，而且轮廓上更趋于几何化。图 2-16 是代表人物卡桑德尔为北方之星火车设计的海报。图 2-17 是另一位代表人物保罗·科林 (Paul Colin) 设计的海报招贴。

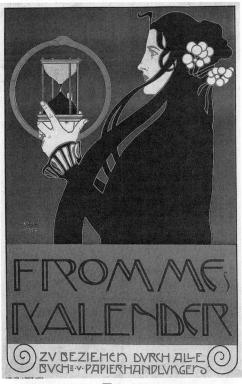

图 2-14

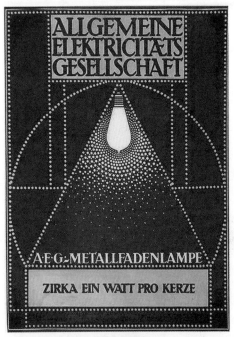

图 2-15

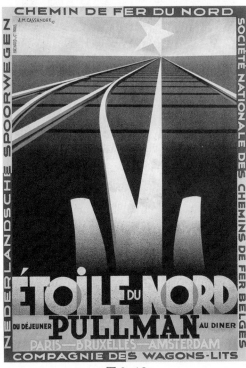

图 2-16

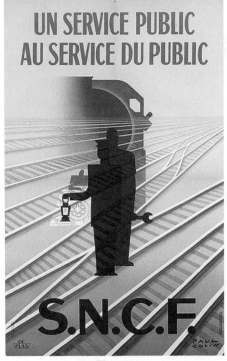

图 2-17

　　到了 20 世纪 20 年代以后，在政治变革、工业技术飞速发展的背景下，各种艺术领域的风格与流派层出不穷，这些风格流派的思想及社会生活发生的变化也引发了设计界的广泛思考，尤其在俄国十月革命以后，设计师开始改变设计为权贵服务的立场，力图在设计上打破旧秩序，建立新秩序与共性规则。最终，在俄国构成主义、德国包豪斯学院和荷兰风格派运动等一系列事件与运动、思潮的推波助澜下，一场史无前例的现代主义设计运动登上历史舞台，并对全世界范围产生了积极的影响。在现代主义设计运动的影响下，这一历史时期海报招贴设计也发生了翻天覆地的变化，很多作品不仅具有鲜明的时代风格，而且其形式变革也对以后的海报招贴设计产生了深远的影响。这些形式变革的具体内容包括：①运用简洁、抽象的几何形造型组织画面，大胆运用原色进行配色，运用骨骼的方式进行非对称式的构图，如图 2-18 是朱斯特·施密特 (Joost Schmidt) 为包豪斯展览设计的海报招贴。②重视文字的编排与组合，在不影响可读性的同时，单纯用文字进行画面的表达与层次的营造，如图 2-19 是荷兰风格派代表人物皮特·兹瓦特 (Piet-Zwart) 设计的海报招贴。③摄影照片也开始直接应用到海报招贴设计中，使画面更具视觉冲击力，如图 2-20 是李西斯基为苏联博览会设计的海报招贴。

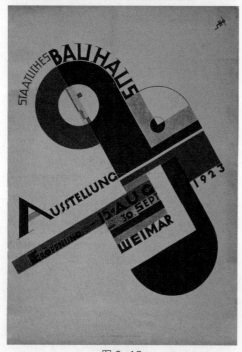

图 2-18

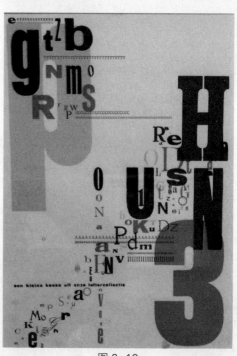

图 2-19

　　从 20 世纪 30 年代开始，特别是第二次世界大战爆发以后（以下简称"二战"），为了躲避欧洲的战火，越来越多杰出的设计师纷纷移民美国，而在海报招贴设计方面，虽然这些来自欧洲的设计师们为了适应美国社会的设计品位，也各自对海报招贴的设计进行过一些创新与尝试，但总体上他们的海报设计还是基本延续了欧洲现代主义的艺术风格。例如，来自奥地利的设计师约瑟夫·宾德 (Joseph Binder) 就是其中的代表人物之一，在 1936 年他移民美国之前，其海报招贴的画面风格还是倾向写实插图的艺术表现，但在移民之后为了适应美国流行的喷笔式绘图风格，约瑟夫·宾德也开始逐渐使用新工具表现的概括图形来进行海报招贴的设计，当然从他的作品中人们还是依旧能够看到典型的欧洲构成主义、未来主义风格的影子。图 2-21 是约瑟夫·宾德于 1939 年

为冰冻咖啡 (Iced A & P Coffee) 设计的一款商业海报招贴, 海报画面中塑造的是一位手持咖啡、沐浴阳光的少女形象, 其几何化的造型、简洁概括的标题文字都体现出了典型的现代主义风格。

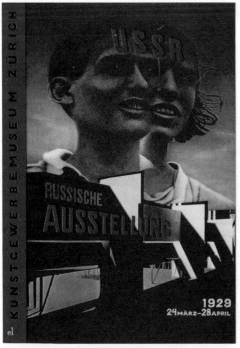

图 2-20

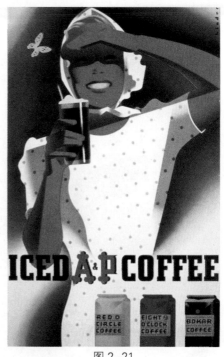

图 2-21

2.1.3　当代的海报招贴

　　"二战"结束后, 随着国际上经济与文化交流的恢复, 各类设计的国际化需求日益明显, 到了 20 世纪 50 年代, 一种新的设计风格率先在未被战火洗礼的瑞士形成, 因为这种风格是通过瑞士的平面设计杂志影响世界的, 所以该风格又被称为"瑞士平面设计风格"。图 2-22 是布罗克曼于 1955 年为贝多芬音乐会设计的海报招贴。这种风格主张用点、线、面要素的合理安排与布局来实现画面的平衡与协调, 简单明确、传达准确的特点迅速被人们所接受, 并逐渐成为国际上最流行的平面设计风格之一, 史称国际主义风格, 代表人物是约瑟夫·穆勒·布罗克曼 (Josef Müller-Brockmann)。图 2-23 是布罗克曼于 1955 年为斯特拉文斯音乐会设计的海报招贴。

　　从总的发展趋势上看, 国际主义风格属于现代主义风格的一种延伸与拓展, 而且在不同的国家又分别形成了一些分支, 这其中当数巴塞尔学派、米兰风格派和纽约学派最具有影响力。巴塞尔学派是以阿明·霍夫曼 (Armin Hofmann) 为代表, 该流派倡导将众多元素构筑在严谨的数学网格上, 而且重视画面的留白与空间分割。图 2-24 便是霍夫曼为芭蕾舞剧设计的演出海报招贴, 画面中不但暗含着严谨的网格以分割空间, 而且黑色的背景也强调了留白与前景人物及文字之间的对比; 米兰风格派是在意大利以米兰为中心探索的一种表现方式, 招贴设计通常用抽象元素, 并通过透叠、覆叠等方式将元素进行结合并形成富有韵律感的画面。图 2-25 是由意大利设计师马克斯·休伯 (Max Huber) 设计的海报招贴, 属于典型的米兰风格派作品; 美国的纽约学派是现

代主义设计在美洲发展的一面旗帜，尤其是在美国开始推广设计师商业广告经营模式的背景下，以保罗·兰德 (Paul Rand) 为代表的广告公司的设计总监与商业设计师推动了美国的海报招贴发展，他们倡导观念的独创、字体的图形化，并最大限度地保证信息传达的成功率。图 2-26 是保罗·兰德设计的海报招贴，这幅招贴就是将文字进行了图形化的处理，使信息的传达一目了然。

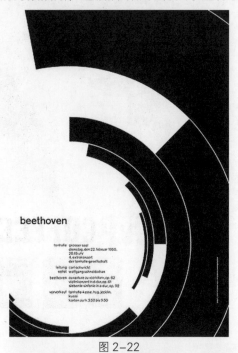

图 2-22

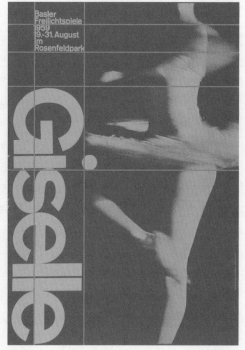

图 2-23

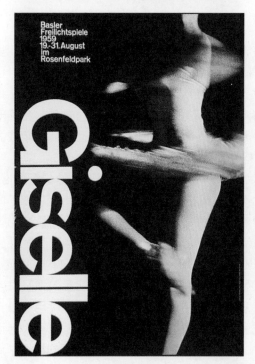

图 2-24

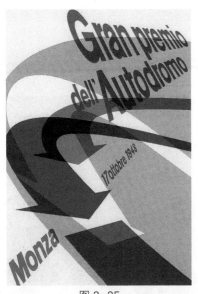

图 2-25

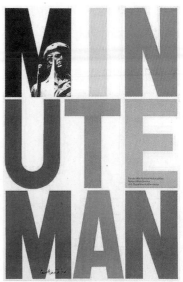

图 2-26

　　有正必有反，在国际主义以主流模式延续发展的同时，一些带有叛逆性、创新性、非主流的思潮与流派也尝试着用独特的方式探索艺术的其他可能，这其中也不乏一些丰富或重新定义海报招贴的艺术流派，影响较大的有奥普艺术、嬉皮士艺术、波普艺术、新浪潮设计等，受这些风格与流派影响的海报设计还有一个集体的别称，即怪诞海报或迷幻海报，它们都是后现代主义的重要组成部分。奥普艺术是崛起于 20 世纪 60 年代的后现代主义流派，受其影响的海报招贴倾向模仿光学原理，借助点、线、面的特殊排列与组织使视觉产生流动或韵律的光晕与动感效果（图 2-27），时至今日，这种风格的海报招贴依旧被很多设计师喜爱并运用，如图 2-28 所示。

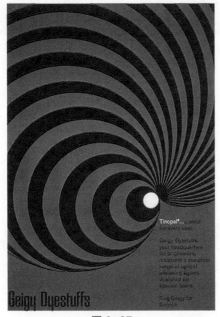

图 2-27

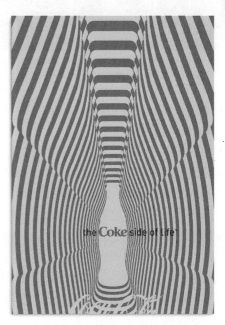

图 2-28

继奥普艺术风格后，以罗伯特·威尔逊为代表的年轻一代设计师又将嬉皮士运动与奥普艺术混合成为一种独立设计风格（图2-29），它流行的时间虽然短暂，只能称为海报招贴发展史上的一段小插曲，但独特的形式尤其是运用大量弯曲的线条来设计形象与字体，用色生动艳丽，配饰图形有新艺术运动影子的表现形式，也算丰富了海报招贴的类型目录，如图2-30所示。

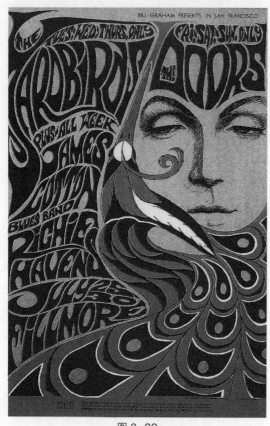

图 2-29

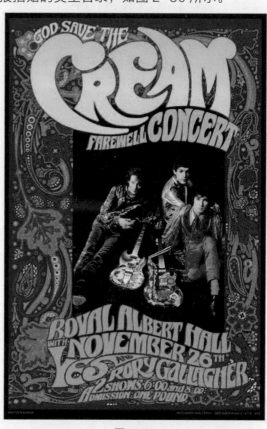

图 2-30

波普艺术是另一种在这一时期与其他风格并行的源于商业美术形式的艺术风格，受其影响，部分海报招贴也将一些带有印刷网点的图像作为主要元素，并且以色块套印的方式对海报进行配色，如图2-31所示。

从20世纪70年代开始，后现代主义中最具影响力的流派"新浪潮设计"开始崭露头角，并很大程度上影响了海报招贴设计的发展方向。在海报招贴设计上，新浪潮设计的理念是更加强调设计师的直觉与画面表现，延续几何形态的设计元素，色彩以原色为主，不刻意追求骨骼、程序等理性的程式。图2-32是丹·弗里德曼（Dan Friedman）于1973年为耶鲁交响乐团设计的演出海报。图2-33是艾普尔·格来曼（April Greiman）于1983年为洛杉矶论坛设计的海报。此外，海报招贴的另一种设计趋势就是各国的设计师都开始注重深入挖掘本国与本民族的元素，形成以国家为代表的设计风格，时至今日，这种设计立意依旧占有一席之地。图2-34是伊朗设计师迈赫迪·赛伊迪（Mehdi Saeedi）设计的具有明显国家与民族风格的海报。

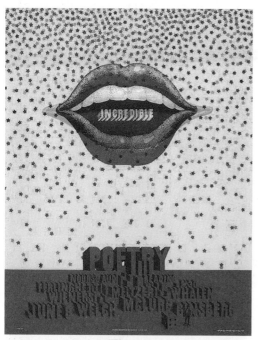

图 2-31

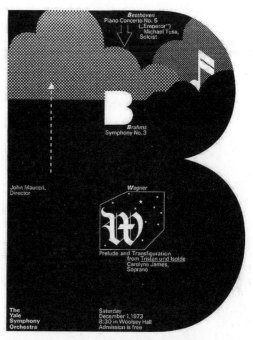

图 2-32

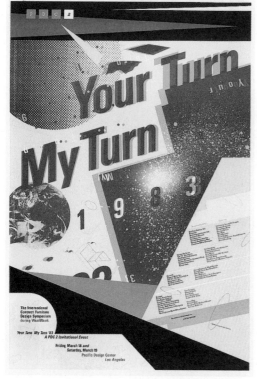

图 2-33

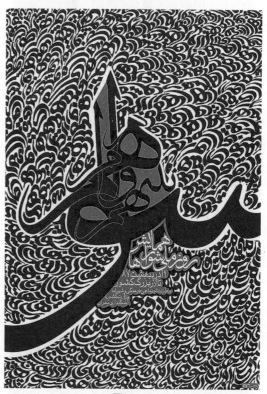

图 2-34

从 20 世纪 80 年代开始，设计师在设计海报招贴时开始广泛应用计算机，图形图像处理软件、数字字体和字库的开发都为海报招贴的设计带来了巨大的变革，由技术变革而衍生的海报招贴的

花样与形式也层出不穷，蹩脚风格（图 2-35）、赛博朋克（图 2-36）、故障艺术（图 2-37）、蒸汽波风格（图 2-38）等个性鲜明的设计形式粉墨登场，它们中有经典，有叛逆，有创新，也有复古，以百花齐放的姿态等待后人评说。

图 2-35

图 2-36

图 2-37

图 2-38

2.2　现代艺术对海报招贴的影响

海报招贴作为一种与艺术同源且有广泛交集的设计形式，它既是一种艺术的产出方式，也是一种反映时代的艺术结果，因此，纵观海报招贴的发展历史不难发现，处于不同历史时期的海报招贴其设计理念、表现形式、呈现风貌不同程度地受到各时期的一些艺术运动的影响，如果说新艺术运动、装饰主义、构成主义、国际主义等这些设计运动与流派影响的是海报招贴的设计理念、表现形式，而那些艺术流派与主义则影响的是海报招贴设计的价值观、情绪与审美取向。

在世界海报招贴的历史中，从 20 世纪初至今一共有两次重大的艺术运动对海报招贴设计产生过深远影响，它们分别是现代艺术运动和当代艺术运动，虽然目前学术界在二者的具体起始时间的划分上存在争议，但如果仅按时间顺序及具有显著区别的艺术主义与流派来划分，从宏观层面上，可以将这些艺术运动对海报招贴的影响周期分为现代艺术对海报招贴的影响及当代艺术对海报招贴的影响两个阶段，而这对于厘清海报招贴设计的发展脉络，研究技术、语言、表达方式的出处，尤其是对于当下的海报招贴设计的实践而言都是具有参照意义的。因此本章 2.2 和 2.3 节将重点介绍现当代艺术对海报招贴的影响。

以往人们对于现代艺术运动的起始时间有着不同的理解，鉴于现代海报招贴设计是发端于 19 世纪末至 20 世纪初，因此本书也将以此时间段作为研究现代艺术运动的起点。此外，因为现代艺术运动包含众多的艺术流派，本节将宏观地从研究海报招贴设计的角度出发，对现代艺术流派进行概括性梳理。

2.2.1　表现主义

表现主义是 19 世纪末、20 世纪初流行于德国、法国、奥地利和俄罗斯的重要现代艺术流派，在这一历史时期，许多艺术家在创作上开始不满足于对客观事物循规蹈矩的摹写，而是转向尝试用主观情感表现物象，在尝试与实验的过程中，变形与夸张成为主要的表现方式，因此表现主义艺术无论是在形式上还是在内容上，都呈现出生动、自我、强烈、怪诞的特点。文森特·威廉·梵高 (Vincent Willem van Gogh)、爱德华·蒙克 (Edvard Munch)、珂勒惠支 (Kaethe Kollwitz) 等著名画家都是这一时期表现主义的代表人物。

从艺术的角度来看，表现主义的出现显然是具有独创性与革命性的，因为它彻底颠覆了传统对艺术的规范与定义，而"艺术的目的是主观表现，而非客观再现"创作观点的提出也为后世其他艺术流派提供了创新的土壤与空间。虽然这种主张表达自我的创作观点看似与海报招贴的"利他"功能相悖，但在那个时代，依旧还是有很多海报画家将这种创作理念融入海报招贴，如来自奥地利的兼具画家与海报设计师身份的奥斯卡·科柯施卡 (Oskar Kokoschka)，他的海报招贴作品中就具有鲜明的表现主义特征 (图 2-39)，虽然这类作品看起来可能令人不舒服，甚至是反感，但它们的确反映出了创作者对主题的理解与情感，并提醒人们正视社会的疾苦与真实。

1911 年，在德国成立的第二个表现主义团体"蓝骑士"又将表现主义导向了另一种维度，并开启了所谓的"抽象艺术"，该导向的具体内容是通过色彩、线条和意象交响乐的形式去表现精

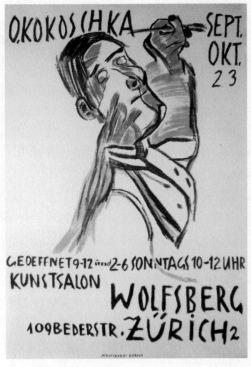

图 2-39

神特质，这种创作手法本身对海报招贴的设计就具有参考意义，再加之蓝骑士的主要成员康定斯基、保罗·克里后来都成了包豪斯的教员，于是他们更是通过设计基础的教学将这种抽象表现主义深深地植入了几代设计师的内心，并衍生出了很多设计的风格与派别。表现主义在 20 世纪中期的美国逐渐衍生出了一种具有美国特点的抽象表现运动，该运动强调追求能够反映画家情感价值取向的偶然效果，因此即兴创作成为这种表现主义的标签，杰克逊·波洛克 (Jackson Pollock) 作为杰出的代表人物，通常会将流体的颜料以泼、滴、洒的方式表现在画面上，在这些作品中，那些密布于画面、纵横扭曲的线条彰显出了不受束缚的活力与动感，因而极具感染力，如图 2-40 所示。很多同时期和后世的设计师受这种艺术创作方式的耳濡目染，也纷纷效仿将海报招贴的主图像以这种方式进行加工处理，创作了很多杰出的海报招贴作品。例如，在波兰海报学院派之父亨利·托马耶夫斯基 (Henryk Tomaszewski)(图 2-41 为其作品) 和瑞士国际平面设计大师尼古拉斯·卓思乐 (Niklaus Troxler)(图 2-42 为其作品) 的部分作品中，都可以看到这种抽象表现主义的影子。作为一种艺术方法与思想观念，表现主义在当下依旧具有活力与应用价值，很多具有表现主义特征的海报招贴设计至今依旧是广受人们喜爱的一种经典范式。

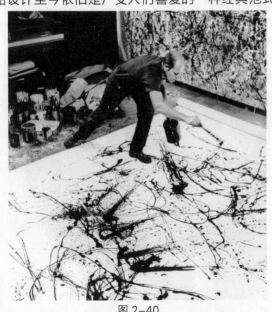

图 2-40

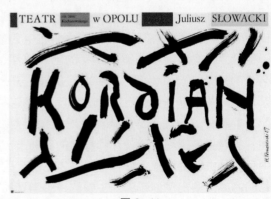

图 2-41

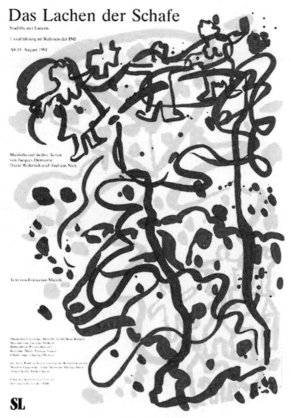

图 2-42

2.2.2 立体主义

　　立体主义又名立方主义，是一场萌发于 1908 年，对现代艺术而言具有承上启下作用的重要艺术运动，它也可以被看作在表现主义追求主观感受与表达的基础上，另辟蹊径并自成体系的一种艺术表现流派。立体主义最早受启发于法国印象派大师塞尚在风景绘画中以小方格的笔触来描绘风景的手法，而后经过乔治·布拉克 (Georges Braque)（图 2-43 为其作品）和巴勃罗·毕加索 (Pablo Picasso) 等艺术家的绘画探索与实践，逐渐形成个性鲜明的理论体系。立体主义的"立体"之处主要在于从多视点、多角度对描绘对象进行全方位、立体的解析与重组，并且会用几何形态、强烈的光影对比，甚至会通过直接拼贴立体材料或照片的方式来塑造画面，营造纯粹的空间或立体的错觉。

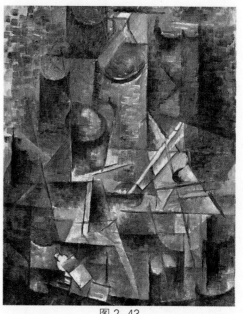

图 2-43

立体主义这种颠覆西方绘画传统透视法、创造新视觉效果的艺术流派，不仅对后来的达达艺术、超现实主义、波普艺术及抽象表现主义等艺术流派的衍生起到了推波助澜的作用，而且对于当时正处于探索新形式的海报招贴设计而言，立体主义也提供了诸多可供借鉴的方法与内容。例如，毕加索在立体主义的探索实践过程中，为了增加作品的可辨识度，曾经一度在作品中加入表明主题的文字或单词（图2-44），这直接为海报招贴中的图像增加醒目的文字作为标题和解释提供了范式，也从侧面巩固了海报招贴图像与文字组合的设计方法。

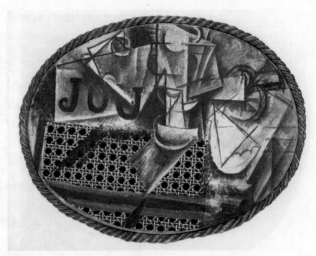

图 2-44

此外，在立体主义的影响下产生的包括荷兰的"风格派"、俄国的"构成主义"等运动，更是为海报招贴设计的发展产生了重要启迪，无论对于海报招贴的创意思路还是形式组织，立体主义在几何形体上的应用、在强调光影对比的画面关系处理、在将多视角进行混维同构、在对元素的打散与重组及材料的拼贴等方面，都直接影响了很多同时期和后辈的设计师，并衍生出很多不朽的作品。例如，爱德华·麦纳特·考佛（Edward McKnight Kauffer）就是一位深受立体主义影响的著名设计师，在他职业生涯中创作的大量海报招贴都具有典型的立体主义的几何形外貌与强烈的光影效果（图2-45），1918年，他为英国伦敦《每日先驱报》创作的海报招贴《飞向成功，飞鸟》（图2-46）更是被奉为立体主义风格海报招贴设计的经典之作。

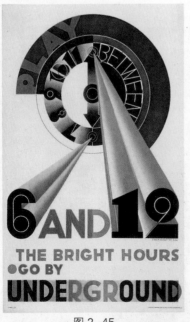

图 2-45

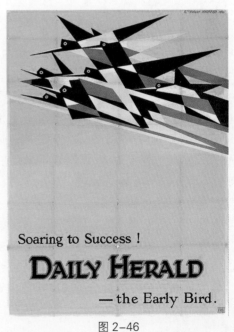

图 2-46

再如，当下正活跃的美国平面艺术家迈克·麦克夸德 (Mike McQuade)，他设计的海报招贴中依旧应用着立体主义中材料拼贴的手法，这些作品不仅在电子海报时代仍有立足之地，而且因其独特的立体效果和富有亲和力的气息 (图 2-47、图 2-48)，还频繁受邀为《纽约客》《纽约时报》等著名出版商及知名机构、品牌企业设计商业海报招贴。在匈牙利艺术家伊斯特万·奥洛兹 (István Orosz) 的作品 (图 2-49)、日本视觉设计大师福田繁雄的作品 (图 2-50) 中，都常用矛盾空间作为海报招贴的设计手段。所谓矛盾空间即利用人们视点的转换和交替，在同一个二维平面中呈现出多个视点的观看结果，从而以混乱的空间效果进行趣味的信息传达，这种手段的应用也是受到了立体主义将多视角进行混维同构方法的启发。

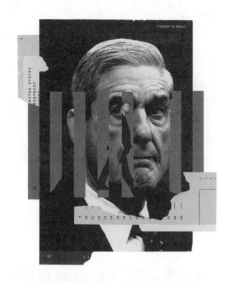

图 2-47

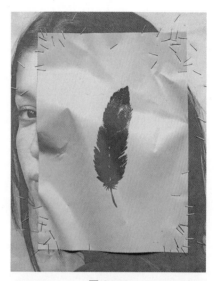

图 2-48

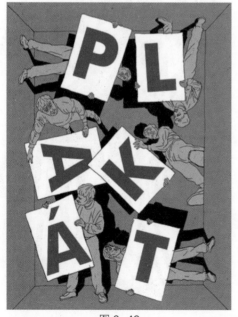

图 2-49

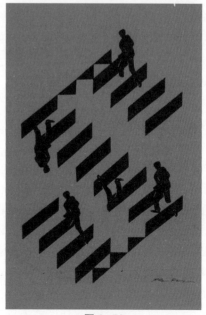

图 2-50

2.2.3 未来主义

未来主义是 1909 年发端于意大利米兰，流行于绘画、雕塑与建筑设计领域的一场现代主义运动，此时人类社会出现了飞机、汽车、无线电报等新兴技术，这些都从根本上改变了时间与空间的概念，先进的科学技术对人们的生活产生了显著的影响，而此时也恰逢欧洲各种现代艺术运动百花齐放的时期，所以一部分艺术家融合了表现主义、立体主义的基因，走向了用艺术表现未来速度、科技力量的道路。初始阶段的未来主义主要是以意大利马里内蒂发表的《未来主义宣言》为纲领，极端地反对任何形式的传统艺术，转而歌颂技术之美和速度之美，其外在表现是以汽车、火车、飞机、现代建筑为绘画题材，而后逐渐发展为画作中要反映工业化和器械化的气息与特征。1912年，法国画家马塞尔·杜尚创作出《走下楼梯的裸女》，他模仿连续摄影的方式将行动中的人体进行了动态的描绘（图 2-51），这开启了在艺术创作中表现时间的先河，也使未来主义的精神内核逐渐凝练为用艺术表现对象的运动与速度。此外，为了表现线条的力量感，未来主义的画作中也会加入大量的平行线或交叉线，用于强调对象在同一时空中的运动。

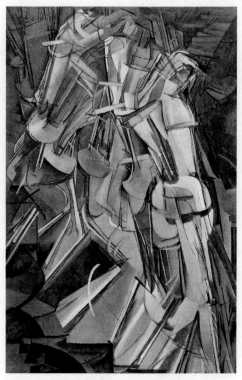

图 2-51

在海报招贴设计方面，未来主义的影响主要体现在文字的编排及图像的动态表现两个方面。在文字编排方面，文字成为与图像一样的构成元素，而非单纯的信息表达内容，因此在排版上更加自由，提倡以多种字体可以同时出现、字号大小可以没有规矩、编排可以没有章法的方式去体现运动的精神。来自意大利的福尔图纳托·德佩罗（Fortunato Depero）是未来主义海报招贴设计的忠实拥趸，他大量的海报招贴设计都具有典型的未来主义风格（图 2-52），由于很多海报招贴是商业项目，所以画面还是要遵循一些既定的设计规矩，但也正因如此，德佩罗的作品不得不说是将未来主义和谐融入海报招贴的典范。在图像的动态表现方面，图形通常也会通过渐变、重叠、连线的方式表现运动的过程。在海报招贴设计史中经常执行这种未来主义追求的设计师是吉奥凡尼·平托里

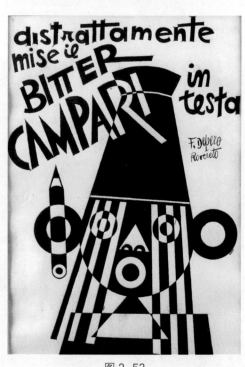

图 2-52

(Giovanni Pintori)，他在为意大利打字机制造商奥利维特(Olivetti)设计海报招贴期间，在很多作品中都将敲击键盘的动作过程以跳动、连贯的线条进行了艺术表现（图 2-53），这种表现效果可以很直观地使观者感受到键盘敲击的流畅，甚至可以感受到富有节奏感的声音旋律。

　　20 世纪中期，未来主义的影响力明显减弱，尤其是在国际主义设计风格确立以后，这种反规律性、无章法的未来主义风格逐渐被主流设计界弃用。但由于国际主义风格给人的印象刻板、严肃，所以很多设计师偶尔也会回头重温未来主义作为调剂。未来主义所倡导的自由排版，以及对运动、速度元素的追求依旧受到很多设计师的追捧。自 20 世纪 90 年代至今，伴随着各种计算机软件在海报招贴设计中的广泛应用，未来主义风格变得更容易实现，尤其是近年来以电子媒体为主的海报展示媒介更是促使动态海报招贴成为很多项目的刚需。图 2-54 是瑞士设计师恩菲斯·萨尔 (Emphase Sàrl) 为可口可乐设计的动态海报招贴，红白蓝的色彩对比、多种字体与字号的应用、自由活泼的图文编排、动态的标志图形与人物都是未来主义的标准配置，种种迹象表明，经过百年的沉浮，未来主义的风尚有可能再次流行。

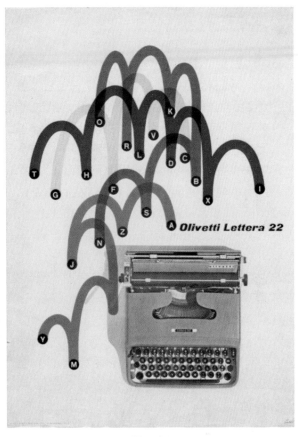

图 2-53

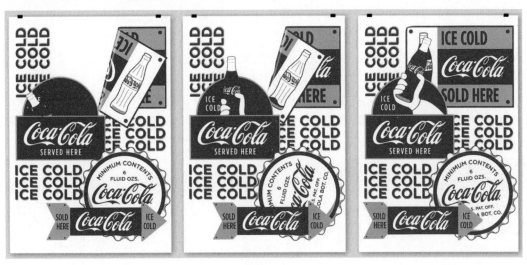

图 2-54

◆◆ 2.2.4 达达主义

达达主义是 1915 年发起于瑞士的一种艺术运动。第一次世界大战期间，很多艺术家为躲避战火纷纷前往身为中立国的瑞士继续进行艺术创作，一群年轻反战的艺术家因为对战争深恶痛绝，并且极度反对残酷的暴力，于是他们开始尝试通过反对和颠覆传统审美的方式以宣泄情绪。"达达"一词本身并没有实质的意义，它是运动的组织者通过翻字典随机选出的词汇，这种行为和名称本身就反映出达达主义无计划、无目的、无规律、无意义的特点。达达主义的代表艺术家莫过于同时兼具未来主义标签的法国画家马塞尔·杜尚，他用小便池的实物直接制作成的作品《泉》（图 2-55）及通过在达·芬奇名作《蒙娜丽莎》的脸上画胡须的方式完成的作品《带胡须的蒙娜丽莎》（图 2-56）都成为达达主义的经典代表作品，而他所推崇的不受任何准则与规范限定的艺术创作理念也深刻地影响了很多艺术家和设计师。与其他艺术运动相比，达达主义可能算不上是一种艺术追求，因为它反对现行的所有艺术标准，尽管它如此地反艺术，但作为一种对艺术和世

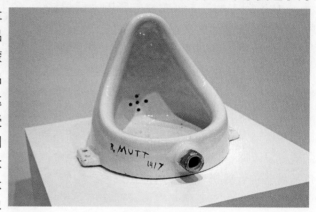

图 2-55

界的反转解读，其本身崇尚的"无规矩"反而也成了自身的"规矩"。从 1915 年诞生到 1922 年消亡，虽然这场文艺运动只持续了不到 7 年的时间，但它在时间和空间上的影响范围都非常广泛，后来的超现实主义甚至波普运动都是由达达主义催生而成。

达达主义对海报招贴设计的影响主要分为三个方面：第一方面，在编排设计上，部分海报的图文组合会依照达达主义无规律的理念，进行自由化、随意化的排版，这一类海报招贴会更重视视觉效果的呈现而轻视版面的可读性。例如，法国的平面设计师亚历克斯·姚尔丹（Alex Jordan）设计的很多海报招贴，他在排版上都保持了与设计的规矩和章法背道而驰的自由风格，这在图文编排上就具有典型的达达主义的影子，如图 2-57 所示。

第二方面，在图像与图形的处理上，一些设计师会参照达达主义运用实物的方式，将人物或新闻时事照片、书皮、广告插图等现成的图像通过切割和重新组合构成新的图像，这在呈现方式上与达达主义也具有高度的相似之处。被世人称为达达主义领袖之一的德国艺术家库尔特·施威特斯（Kurt Schwitters）就是探索这种拼贴设计方式的先驱，他根据轮廓、色彩、质感的拼贴制作了很多梦幻作品（图 2-58）。这种照片蒙太奇及拼贴的表现手法可以说极大丰富了现代招贴设计的视觉语言。

第三方面，达达主义颠覆经典、戏谑、诙谐的艺术表达方式，对海报招贴借助图像元素的象征意义进行信息传达也具有启发性。例如，被誉为达达主义平面设计代表人物之一的德国设计师约翰·哈特菲尔德（John Heartfield）就在这方面率先做出了示范，他本人具有鲜明的政治立场，尤其是他具有以海报为武器抗争反动势力的勇气，20 世纪 30 年代，他以达达主义的方式创作出很多反纳粹的海报作品并成为传世经典。这期间他还为很多杂志设计封面海报（图 2-59），在这些海报招贴设计中，他都巧妙地借助了人物、物品或建筑物图像的象征意义，通过颠覆与诙谐的

表现将海报变为信息传达的工具，并使这种手法成为一种现代海报设计的重要表现方式，在后世的海报设计中，很多设计师也会采用类似的方式表达创意。

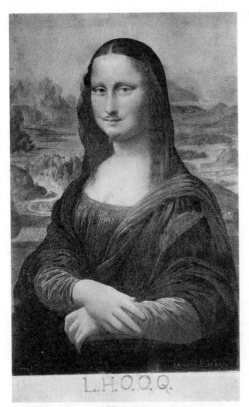

图 2-56

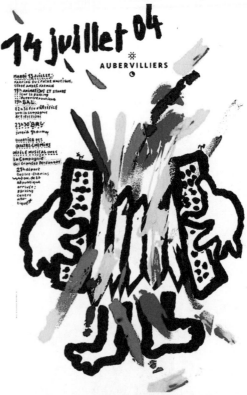

图 2-57

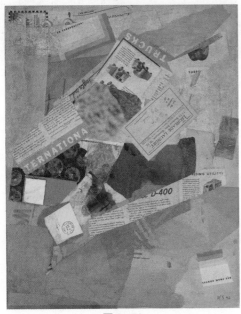

图 2-58

图 2-59

图 2-60 是希腊设计师迪米特里斯·阿瓦尼蒂斯 (Dimitris Arvanitis) 于 2004 年为安德罗斯岛地中海文化节设计的海报招贴。这幅作品以法国印象派画家马奈的名作《吹笛少年》为经典符号图像，并用勺子替换了少年手中吹奏的笛子，以达达主义颠覆经典的方式表现出文化节以艺术为食粮的理念。图 2-61 是另一幅具有典型达达主义特征的海报招贴。这是一幅为宣传与营销网易云音乐而设计的商业招贴海报。设计师将法国画家米勒的名作《拾穗者》作为经典符号图像，通过在三个人物的头部拼贴红色耳麦及在画面右下角放置带有标志音箱的细节处理，将用户对网易云音乐的依赖与喜爱表现得夸张而诙谐。

图 2-60

图 2-61

2.2.5　超现实主义

超现实主义是 20 世纪 20 年代起源于法国的一种现代艺术流派。这是一场继达达主义拒绝约定俗成的艺术标准、以偶然性与无意识为艺术追求的又一个对海报招贴设计产生重要影响的艺术运动。"超现实"的概念最早出现在法国诗人纪尧姆·阿波利奈尔 (Guillaume Apollinaire) 的作品中。他在 1917 年首次运用"超现实"一词描述了芭蕾舞游行和自己的戏剧。1924 年，超现实主义艺术家布勒东在巴黎发表第一篇《超现实主义宣言》，在其中，他给超现实主义下了正式的定义，即超现实主义是一种纯粹的精神自动主义，是思想的笔录，超现实主义的理想是化解梦境与现实之间的冲突。超现实主义的艺术家们希望可以通过口头、文字或艺术等其他任何可能的方式去表达真正的源自潜意识与本性的梦境与幻想，从而为人们呈现出一种绝对的"真实"，一种超越现实的真实。超现实主义的理论依据来自奥地利心理学家弗洛伊德的心理研究理论，尤其是其中的潜意识学说、

关于梦的解释和自由联想的方法更是被当作超现实主义的方法论与行动纲领。

超现实主义运动结束于 20 世纪中期，除了它在艺术上取得的丰硕成果，其对于现代海报招贴设计的影响也是显著而积极的，受超现实主义绘画的影响，尤其是深受比利时画家勒内·马格里特（图 2-62 为其作品）与西班牙画家萨尔瓦多·达利（图 2-63 为其作品）的启迪，很多海报招贴设计也都试图通过写实逼真的形象或符号组合去表达一些具有象征性与隐喻的主题内容，特别是在一些创意广告中，这种超现实主义的呈现方式使一些对商品的宣传或公益的呼吁与提醒充满真实感，并具有极强的视觉冲击力。图 2-64 至图 2-66 是 Grabarz & Partner 广告公司以《动物家园》为名，为德国的 Robin Wood 环保组织设计的系列海报招贴。整组海报招贴由三个画面组成，来自泰国的素拉猜（Surachai）与来自波

图 2-62

兰的安娜隆格（Analog）两位设计师运用超现实主义的表现方式，通过精致写实的摄影将人类破坏大自然的工业活动与行为场景分别塑造了北极熊、鹿和猴子正在消亡殆尽的画面。这种写实细节、象征性的寓意不仅震撼视觉，也对人们起到了很好的警示作用。

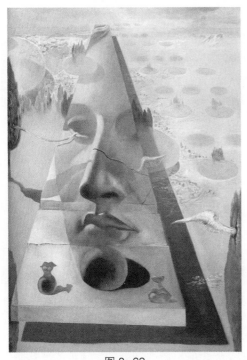

图 2-63

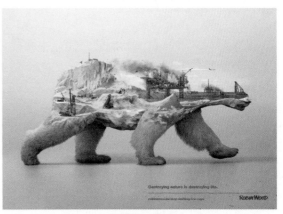

图 2-64

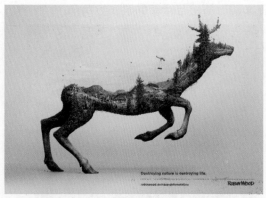

图 2-65

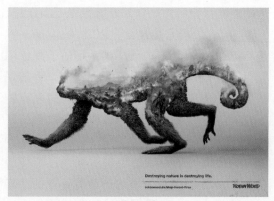

图 2-66

2.3　当代艺术对海报招贴的影响

对于当代艺术，我们可以将其从概念上理解为当下艺术家所创作的绘画、雕塑、摄影、装置、行为、观念和新媒体艺术的集合，然而相比于现代艺术，当代艺术的起始时间目前在学术界还有争议，主流观点认为现代艺术与当代艺术的划分可以将"二战"作为临界点，因为残酷的战争在每个人的心中都留下了深刻的创伤，这成为告别以往所有艺术运动的时间节点，因此"二战"以后的所有艺术形式、艺术运动与艺术追求都被刻下了战后艺术的烙印。但也有一种观点认为，当代艺术的起点应该是 20 世纪 60 年代末至 70 年代初，因为很多现代艺术的流派与主义直至发展至此才算真正结束，也正是从这一段时期开始包括波普运动、观念艺术、行为艺术、大地艺术等在内的全新创作流派开始不断涌现，并以各自鲜明的特点与现代艺术的传统"划清界限"。站在以研究海报招贴为专题的立场上，搁置当代艺术的历史争论部分，就其对海报招贴设计的影响程度而言，波普运动、极简主义与后现代主义都实质性地为现代海报招贴产生过或正在产生积极的影响。

2.3.1　波普艺术

波普是英文单词 popular 的音译，字面释义为流行艺术、大众艺术，它是一场 20 世纪 50 年代初萌发于英国的艺术运动，因为它反对一切虚无主义思想，并通过塑造夸张、视觉冲击力强、比现实生活更典型的形象来表达一种实实在在的艺术，所以它又被称为新写实主义或新达达主义。当时在经历"二战"洗礼后成长起来的一批青年艺术家，他们在艺术追求上认为大众创造的世俗文化应该成为现代艺术创作的最佳材料，而且面对消费社会所带来的商业文化影响，他们还提出了艺术家不仅要正视商业文化，而且应该将其融入艺术，并将艺术变为大众文化传声筒的观点，这种观点在当时受到很多年轻人的认同，逐渐延伸至电影、摇滚乐、商业美术等多元领域并发展成为波普运动。1957 年，英国艺术家理查德·汉密尔顿（Richard Hamilton）为"波普"所下的定语词汇，基本上概括了波普运动的所有特征：流行的、大众的、稍纵即逝的、廉价的、批量化的、

年轻的、诙谐的、性感的、调侃的、商业的。著名艺术家安迪·沃霍尔（Andy Warhol）是波普艺术运动中最有影响力的代表，他在 1967 年创作的《玛丽莲·梦露》组画成为波普艺术的代表作，如图 2-67 所示。在这组作品中，他以好莱坞影星梦露的头像为基本元素，通过丝网印刷技术的制作与强烈的色彩叠加组合，形成了批量化的重复力量。安迪·沃霍尔的这种以色板错位、扁平化塑造、对比强烈的色彩搭配的表现形式，也影响了包括海报招贴设计在内的很多艺术门类，如图 2-68 和图 2-69 所示。

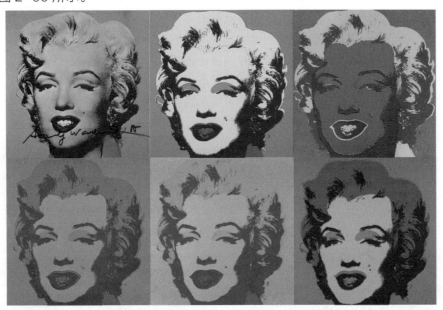

图 2-67

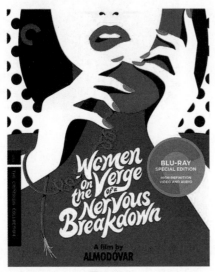

图 2-68

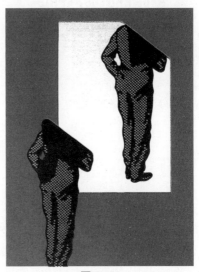

图 2-69

　　波普艺术对海报招贴设计最大的贡献在于打破了绘画与商业美术之间的边界，将大众文化上升到了美的层面，使艺术作品不再是少数人享用的精神奢侈品，而是让人们看到了艺术品也可以如此贴近生活，这与风格单调、严谨的现代主义及国际主义设计风格形成了鲜明的反差，也极大

拉近了海报招贴与普通大众之间的距离，而且波普艺术也将能够代表大众文化的符号，如漫画、包装纸、印刷品、商品形象、商标、工业产品、钞票等图像纳入海报招贴的画面，自此带有色板错位、印刷网点、马赛克、微观局部的放大也成为海报招贴设计的一类语言与表现方法。例如，法国设计师米歇尔·布韦（Michel Bouvet）的海报招贴设计（图2-70），他的作品大都选择以印刷网点作为重要特征，并且这种特征也具有鲜明的波普艺术风格。对于年轻人群而言，这种具有波普特征的海报招贴设计可以说更能体现他们新的消费观念，代表新的文化认同立场，因而也备受年轻人的喜爱。除了在形式上具有上述的典型特征之外，如果单纯地从气质层面上来分析波普艺术对海报招贴的影响，则它赋予了海报设计一种混搭的风格，简单解释就是追求大众化语境下的趣味性与游戏性，并且敢于采用艳俗的色彩并强调图像的新奇与独特，而这些风格特点的融入也使现代海报招贴的包容性变得更强。例如，被冠以日本安迪·沃霍尔之称的设计师横尾忠则就很善于将日本的传统与民俗风情元素与波普艺术相融合，由他设计的海报招贴，混搭的组合、强烈的色彩、戏谑而艳俗的图像都使他的作品个性鲜明，并具有满满的波普气场，如图2-71所示。

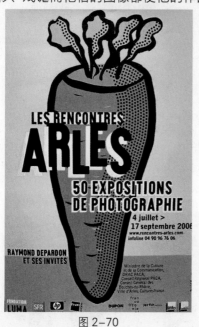

图 2-70

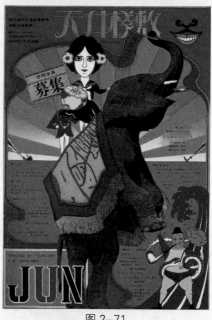

图 2-71

2.3.2 极简主义

极简主义又名 ABC 艺术，是于 20 世纪 60 年代在美国纽约兴起的一种艺术派系，极简主义的艺术理念可概括为极度简化，即追求减少艺术家自我的情感表现，提倡向纯粹、逻辑的方面发展艺术。极简主义这种简化的艺术追求其实最早可追溯至 19 世纪初俄国画家卡西米尔·马列维奇（Kazimir Malevich）的至上主义绘画作品（图2-72 是其于 1913 年创作的白底黑方块作品）。作为一股与抽象表现主义唱反调的艺术分支，经过半个世纪的发展最终在战后的美国而到达巅峰，极简主义的作品呈现也逐渐由最初的给观众仅展示自身形式变化的结果，发展成为希望通过极少化的内容元素，给予观众在艺术理解上以充分的开放空间，并希望能够通过作品的简化"邀请"

观众也自主参与到作品的"创作"中。极简主义艺术的主要特征具体表现为用不同维度、不同材质的几何形、立体形，以比例或特定的角度与尺度进行作品的组织及构成。相较于抽象表达主义那种自我化、情绪化的视觉画面，极简主义艺术的这种单纯强调简化与组合的画面经常被人们误解为"缺乏内容"，但正如美国艺术家罗伯特·莫里斯 (Robert Morris) 所言，"形态的简单性并不一定等同于艺术体验的简单性。"极简主义艺术家通过对艺术作品形态、材料、质地、色彩、组织关系等内容极为考究的设置其实都是值得观赏的"充实"内容。

在极简主义的艺术中，极简主义绘画对海报招贴的影响最明显，约瑟夫·艾伯斯 (Josef Albers)、艾德·莱因哈特 (Ad Reinhardt) 和巴内特·纽曼 (Barnett Newman) 等极简主义的画家们，以他们的色块、硬边、几何化的绘画作品为海报招贴设计提供了无限灵感 (图 2-73)，特别是约瑟夫·艾伯斯，作为包豪斯的名师，他更是将极简主义的思想融入课堂，并改变了很多设计师的思维意识。色彩对比强烈的格子、条纹、方块、正 V、倒 V 及圆形也成为一些海报招贴的骨骼、元素乃至图像的塑造方式，具有极简主义风格，海报通过简单的图形，赋予观者解读作品的趣味，并且也打开了观者的想象空间，从而自成一派。

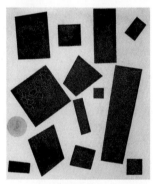

图 2-72

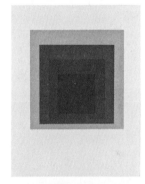

图 2-73

例如，日本著名的平面设计师田中一光，他的海报招贴作品简洁明快、意境清新，体现出了日本禅宗美学思想和极简主义设计美学的完美融合 (图 2-74)。再如，由法国设计师奥特曼·阿尔乌 (Outmane Amahou) 创作的"极简主义艺术流派"系列海报招贴 (图 2-75)。在这一组作品中，设计师通过简洁而具有代表性的图形巧妙地诠释出了各种艺术流派的精髓，虽然每幅作品只为观众保留了极少的解读线索，但观众还是可以凭借经验解读出设计师的用意。此外，随着近年电影产业的高速发展，还诞生了一批具有极简主义风格的趣味电影海报。图 2-76 是加拿大设计师伊布拉辛·约瑟夫 (Ibraheem Youssef) 为电影《杀死比尔》设计的电影海报招贴。这幅海报仅通过多个黑色圆形包围一个黄色圆形的"只言片语"，便将影片中黄衣女主角被几十个黑衣人围攻的场景直观地传达出来，这种表现方式使作品在产生审美愉悦的同时也增加了观众们的互动，这也正是极简主义风格海报的魅力所在。

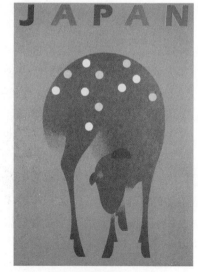

图 2-74

<div style="text-align:center">图 2-75　　　　　　　　　　　　　　　　　　　　图 2-76</div>

2.3.3　后现代主义

后现代主义是 20 世纪 70 年代后出现的一个概念，从时间顺序上可以将其理解为现代主义以后的各种艺术风格的集合，而从理念性质上也可以将其理解为是对现代主义艺术的挑战与否定。总之，从 20 世纪 70 年代至今，包括绘画、设计、建筑、文学、影视、音乐等所有艺术形式在各自领域进行的探索与尝试都可以被纳入后现代主义的范畴，因为这些艺术形式普遍还处于不同程度的创新过程中，所以至少目前学术界对后现代主义并没有总结出统一的样式与风格，它也正是我们目前所处于的这个充满复杂性、多样性时代的一种真实反映。尽管不同门类的艺术在其后现代阶段中表现出不同的特征，但有一些特征还是具有共性内容的，这些共性特征包括虚拟性、拼贴性、观念性与流行性，当然这些属性特征也同属于后现代主义设计领域，并潜移默化地作用于海报招贴设计。

在设计领域，建筑设计算是一个起步较早的具有相对明确后现代主义风格追求的设计门类，它主要是反对以强调功能为中心、刻板单调的国际主义风格，主张以装饰手法来丰富视觉效果，并提倡用设计满足心理需求。受建筑设计的影响，在海报招贴设计方面，其"后现代"主要体现在对现代主义海报进行的一种改良，但在实现途径方面却包含多种尝试，例如有追求装饰的怪诞海报，有追求复古的迷幻海报，有追求象征的新浪潮海报，有追求文化特点的国家风格海报，有追求科技的赛博朋克、故障艺术、蒸汽波风格海报，也有追求动感与互动的动态海报等。

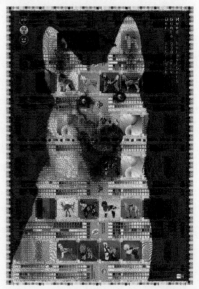

正如德国艺术家约瑟夫·博伊斯 (Joseph Beuys) 所说的"人人都是艺术家"一样，后现代主义海报招贴设计也许没有具体的外貌与特征，但它却给我们提供了一种开放的思路，我们目前也正处于后现代主义进行时中，不断出现的新风格、新追求、新锐设计师也正在更迭着历史对海报招贴设计的定义，刷新着人们对海报招贴的认知。图 2-77 是德国设计师格

<div style="text-align:right">图 2-77</div>

茨·格拉姆里奇 (götz gramlich) 设计的海报作品 *der bunte hund*。图 2-78 是塞尔维亚设计师斯特凡·伊里奇 (Stefan Ilić) 为北海爵士音乐节设计的海报。图 2-79 是日本设计师林规章为日本女子美术大学设计的海报。图 2-80 是捷克设计师彼得·班科夫 (Peter Bankov) 为俄罗斯 RT 项目设计的海报。图 2-81 是德国设计机构 Loved GmbH 为预防艾滋病设计的公益海报。它们都是 2021 中国国际海报双年展、2022 东京 TDC、2020 德国红点设计奖海报招贴类的获奖作品。这些风格迥异的作品能够获奖更加证明了海报招贴设计正朝着多元化、多极化的方向发展，无论是复古的轮回或是前卫的创新，未来的海报招贴设计就掌握在来自不同国度的设计师的手中，未来的精彩让我们拭目以待。

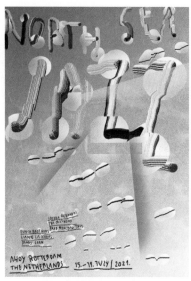

图 2-78

图 2-79

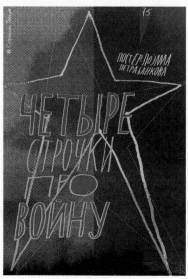

图 2-80

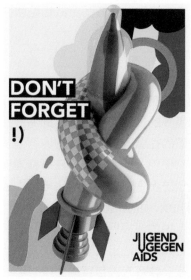

图 2-81

第3章 海报招贴设计的类型与风格

本章概述：

本章分门别类地讲解海报招贴的类型，介绍在海报招贴设计方面具有鲜明设计风格与特色的国家和著名设计师，以及影响海报招贴设计风格的重要展赛。

教学目标：

通过本章的讲解，帮助读者了解海报招贴的类型、风格及代表人物、国家与展赛，使读者更全面地认识海报招贴的独特魅力并培养学习兴趣，从而更好地开展后续的学习。

本章要点：

知晓海报招贴的类型与风格，了解海报招贴设计的世界格局和部分具有代表性的人物与经典作品。

ALL　WEB DESIGN　LOGO DESIGN　ILLUSTRATION　PHOTOGRAPHY　VIDEO

3.1 海报招贴的类型

海报招贴具有很多不同的类型，如果按照设计的目的与题材来划分，海报招贴可以概括地分为公益类海报招贴、商业类海报招贴和文化类海报招贴三大类型。

3.1.1 公益类海报招贴

所谓公益类海报招贴，就是指那些不以获取经济效益为目的，而以获取良好的社会效益为导向的海报招贴类型。公益类海报招贴想要获取的社会效益所涵盖的内容是多元而丰富的，这其中包括倡导动物保护、环境保护，注意交通安全、卫生安全、食品安全，提醒预防疾病、火灾，防止电信诈骗，呼吁帮扶弱势群体，崇尚文明礼仪，宣扬道德观念与正向价值观等。图3-1是一幅呼吁环境保护的海报招贴，画面用一个被工业废气排放污染所蚕食的绿叶巧妙地表达出这一公益的主题。公益类海报招贴作为一种独特的社会教育方式与宣传手段，其在满足人类精神文明需求，树立正确的价值观、道德观，展示社会关怀，助力引发公众的公益行为等方面都可以发挥重要的宣传作用。此外，公益类海报招

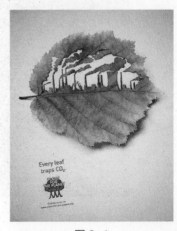

图3-1

贴一般都会具有鲜明的立场，即明确地对积极的、正确的事物或现象进行倡导与赞美，对消极的、错误的事物或现象进行批评与讽刺，从而使前者得到宣扬，使后者受到抵制。

以往公益类海报招贴的发布者多为国际性或全国性组织机构，如联合国儿童基金会、世界动物保护基金会、国际红十字会、世界卫生组织等。图 3-2 是世界自然基金会发布的公益海报，画面中用企鹅融化的效果提醒人们要意识到全球变暖对极地动物造成的伤害。目前一些大型公司与企业为了显示其社会责任与担当，也会定期、适时地推出一些公益海报招贴，通过对人类共识性的准则与意愿进行善意的提醒与劝诫，以体现企业的担当和责任，并树立其良好的社会形象。

图 3-3 是可口可乐公司推出的一款公益海报招贴，将可乐的经典符号纽带处理成两个握手的胳膊，而手的负形则是一个可乐瓶。设计师用这样的方式意图呼吁人们要团结友爱。

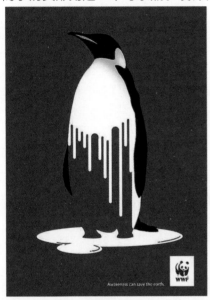

图 3-2

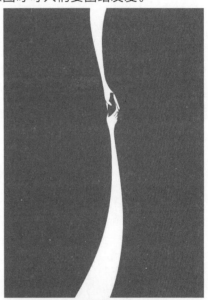

图 3-3

如今，公益类海报的发起者已不再有范围、体量的限定，只要对社会有益，任何单位都有资格以举办海报大赛与征集海报招贴的形式助力公益主题的宣传与推广。例如，2020 年初，当新冠疫情在武汉肆虐之际，中国美术家协会、各地方设计师协会、地方艺术类高校都陆续发起了与"抗击疫情""为武汉加油"等主题相关的海报招贴设计征集活动，一时间来自全国各地的艺术家、设计师、院校师生纷纷积极响应，大家通过高质量的公益海报招贴创作以"艺"抗疫，为中国的防疫、抗疫贡献了特殊的力量。图 3-4 是郭振山老师设计的《众志成城共克时艰》抗疫主题海报。

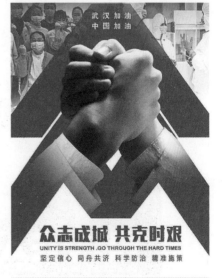

图 3-4

 3.1.2　商业类海报招贴

　　商业类海报招贴是以促进销售并最终获取经济效益为目的的一种平面广告形式。设计师通过艺术与创意的手段对相应商品的功能、质量等相关的"卖点"进行"包装"，从而在直接提升消费者的购买欲望的同时，间接宣传品牌，树立产品生产企业的良好形象。为了让潜在的消费者看清楚海报所要传达的内容与信息，商业类海报招贴往往会在呈现方式上选择以摄影照片与写实绘画的具象图像为主要元素，并搭配相应的广告语文字。近年来为了获得更多的关注，提升传达效果，商业招贴也越来越重视文化、艺术及创意方面的表达，因而商业类海报招贴中也不断涌现出很多高水准的作品。

　　由于商品的种类繁多，商业类海报招贴的形式也很多元化，所以也可以根据商品的种类将商业类海报招贴细致划分成很多不同的分支类别，如食品类、饮品类、服饰类、医药和保健品类、家电类、生活用品类、厨具类、办公用品类、教育类、服务类、房地产类、金融保险类、汽车类、通信类、旅游类等，虽然这些分支类别五花八门，但总结起来它们还是具有一定共性的表现方法，而且这些方法与文学的写作类似，例如直抒胸臆、借景抒情、托物言志都是商业类海报招贴常用的设计表现方法。

　　直抒胸臆是商业类海报招贴基础、原始的表现方式，即通过摄影或写实绘画的形式将所要宣传的产品或服务，以全面展示或细节展示的方式直观地展现在消费者眼前，从而通过即时性的视觉满足以促进消费。图3-5是约瑟夫·宾德1935年为NIVEA牌牙膏设计的海报招贴，画面便是用直抒胸臆的表现直观地展示了商品及使用者洁白的牙齿。

　　借景抒情与托物言志都是比较注重含蓄内涵表达的商业类海报招贴的表现方式，其中借景抒情主要是通过一种宏观的环境与氛围去衬托商品在某一方面的特质或品牌的积极形象。图3-6是松下品牌洗菜机的广告海报招贴。设计师特意用蔬菜摆拍出日本葛饰北斋的浮世绘代表作品《神奈川冲浪里》，其中海浪用生菜来塑造，而远处的富士山则用茄子代替，这样便将洗菜机如艺术般高超的清洗功能借助浮世绘的场景自然地抒发出来。

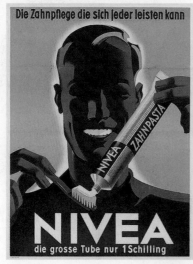

图3-5

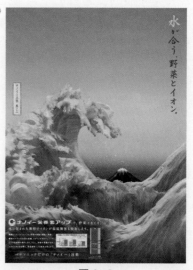

图3-6

　　相较于借景抒情的表现，托物言志也是一种"顾左右而言他"的表现方法，只是其所托之物要比"景"更加微观，它是通过单个或几个物品的创意设置而对商品进行的一种侧面的比喻。图 3-7 是尼桑汽车的海报招贴，画面的主角是一个象征旅行的拉杆箱。设计师用如风琴般可伸缩的功能比喻汽车座椅的收纳与伸展的性能，从而巧妙地实现了托"箱"言"车"。

图 3-7

3.1.3 文化类海报招贴

　　文化类海报招贴主要是指为各种与文化艺术相关的活动而设计的海报招贴，这类海报招贴所宣传的具体内容包括美术展览、体育赛事、音乐演奏、电影上映、文学作品出版、舞蹈与戏剧演出等，因为这些内容与题材本身就兼具商业营利与公益宣传的双重目的，所以也造就了文化类海报招贴半商业半公益的特质。虽然文化类海报招贴也具有一定的商业属性，但这丝毫不影响其在建设人们精神文化生活内涵方面所能发挥的重要作用，也可以说，文化类海报招贴是体现一个国家与民族精神文明建设程度的风向标。

　　在文化类海报招贴所包含的多类分支中，电影海报是最受瞩目且具有特点的分支之一。电影海报招贴是电影上映之前向公众推出的用于介绍、宣传电影，以吸引公众进入影院观影为目的、具有商业性质的文化类海报招贴。最早的电影海报是 1896 年艺术家奥祖尔·马瑟琳为电影《水浇园丁》设计绘制的（图 3-8），该海报招贴截取了电影中园丁浇水的画面以描述剧情，自此展示电影某个经典片段的剧情便成为电影海报招贴的一种表现内容。随后 1909 年由爱迪生组建的"电影专利联盟"，不仅统一了电影海报的尺寸规格，还规定了海报内容需要标明电影公司的名称、电影片名和概要，并需要在画面中间预留位置用于展现剧照、情节或者明星形象等一系列具体的规矩与章法，这种制式与画面结构因为可以最大限度地展示电影的相关信息和卖点，因而被广泛效仿并沿用至今。

　　电影海报招贴的发展也经历了多个阶段，每个阶段风格的变化基本上都可以反映出当时世界平面设计的流行风格及时代审美特征的变迁，甚至一些经典的电影海报招贴也会成为一种流行符号，构成一代人的视觉回忆。例如，自 1977 年至 1983 年陆续上映的《星球大战》系列电影（图 3-9）的设计便明显具有浓郁的科幻风格，很符合这一时期平面设计的审美"口味"，而且这一系列电影的海报自诞生后也成为一种流行元素，被广泛地印制在一些衍生产品上，经久不衰。直至进入 21 世纪以后，很多新生代的设计师还依旧乐此不疲地在为一些经典的老电影进行海报招贴的再设计，而在这类海报招贴的设计中，作品又被融入了设计师本人或具有国家风格的因素，这也成为电影海报的一种新的设计潮流。图 3-10 是中国设计师黄海为电影《星球大战》设计的纪念海报，画面的主角是一个正襟危坐的电影人物，他的身影倒映在水波中，其实人物所处的整体空间是该电影一个经典头盔的内部，通过头盔的两个眼窝，可以看到战机在空中对峙盘旋和周围弥漫的硝烟，

海报中场景与人物的塑造均采用了印刷雕刻的笔触呈现，再加之黑白色的强烈对比处理，使这幅海报充满了东方的意蕴与禅意。

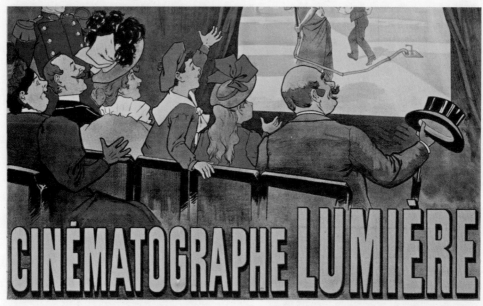

图 3-8

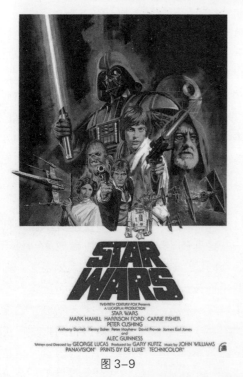

图 3-9

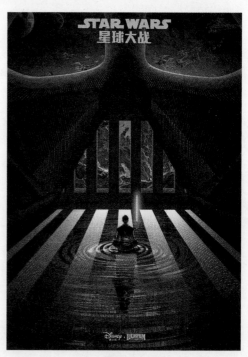

图 3-10

此外，电影海报招贴一直是被列为一种主流的宣传媒介而备受发行方甚至政府高度重视的，因而其设计与制作的水准也是较高的，很多著名的艺术家与设计师都参与过电影海报招贴的创作，这类海报本身因画面精美，表现手法独特，文化内涵丰富而成为一种艺术品，不仅具有实用功

能，而且具有较高的收藏价值。例如，德国绘画艺术家海恩斯·舒尔曼·纽达姆 (Heinz Schulz-Neudamm) 为 1926 年《大都会》设计的海报（图 3-11），这幅具有鲜明装饰艺术风格的海报招贴虽年代久远，但因其具有高超的艺术性，所以在拍卖会中屡次被高价拍卖。

　　奥运海报招贴不仅是文化类海报招贴的一个重要分支，而且也是文化类海报中又一璀璨的明珠。奥运海报招贴是为四年一届的奥运会所进行的超越体育赛事意义的平面宣传手段，其公益属性要更明显。奥运海报招贴始于 1896 年第一届现代奥运会的大会报告封面，自此奥运海报招贴便伴随奥运盛会的举办，每四年一个周期，不断被设计出来并载入史册。奥运海报招贴是每一届奥运会的主视觉形象的重要组成部分，它在体现奥运精神的同时，也会承载每一届奥运会的承办理念，体现主办国的历史文化和社会现状，因此奥运海报招贴设计对于奥运会具有重要意义，难怪 1964 年东京奥运会主形象设计师龟仓雄策曾说："一张成功的招贴是大会成功的第一步"。

　　每一届奥运会的海报招贴都是本土文化走向国际舞台，反映世界最先进设计理念与方法的重要展示媒介，从 1968 年墨西哥奥运会以 20 世纪 60 年代奥普艺术的动感视觉效果进行的设计（图 3-12），到 1992 年西班牙巴塞罗那奥运会以前卫艺术的形式大胆创意与表现的画面设计效果（图 3-13）；从 2008 年北京奥运会具有意境的古今场景纵深与对比（图 3-14），到 2020 年东京奥运会以民族纹样作为主体形象展开的运动轨迹变化（图 3-15），

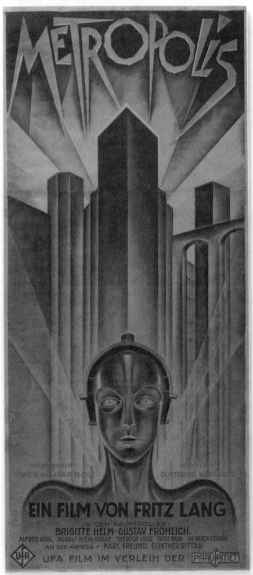

图 3-11

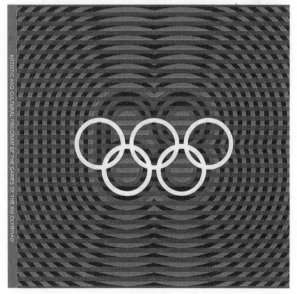

图 3-12

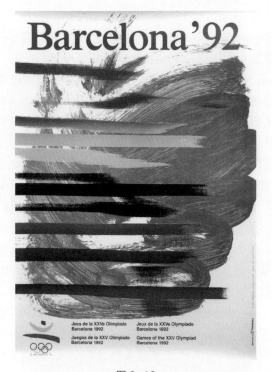

图 3-13

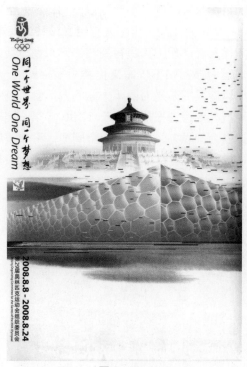

图 3-14

可以说每一届奥运会的海报招贴都给人留下了非常深刻的印象，也成为时代的印记。奥运海报招贴除了推动一个国家的民族文化传播、促进视觉艺术的提升与进步之外，也将"更高、更快、更强"的奥运精神融入其中，运动美学及力量感给招贴艺术带来了不同的风貌，这也极大丰富了海报招贴的形式表现内容。

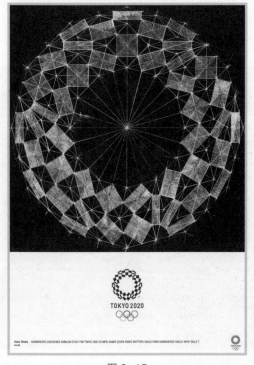

图 3-15

3.2　具有国家特色的海报招贴

　　在全球范围内，有很多在海报招贴设计上颇具特色的国家，它们以自己独特的历史文化背景、哲学思想、美的定义等特质，以各种形式影响过或正在影响着海报招贴的审美、风格与形式，而且很多来自不同地域的著名海报招贴设计师也用自己的作品展现着本国的文化风采、设计理念与情怀，这些富有特色的国家不以经济能量分等级、不以地理位置分洲际，也不以面积大小与政治影响力论英雄，而是单纯依靠美的呈现、创意的深度及形式的编排方式划分了关于海报招贴设计的版图，形成了精彩纷呈的"势力"范围。

3.2.1　瑞士的海报招贴设计

　　瑞士这个国土面积不大的国家，却在海报招贴设计领域是一个令人尊重的大国。因为瑞士是一个拥有近 400 年中立历史的国家，所以相对稳定的生存环境与风光秀丽的自然环境，都让瑞士的设计师能够享受到世界上最安逸、稳定与富足的生活，良好的工作环境与心态使设计师有充足的精力投入设计的创新与思考中，这些都直接影响了海报招贴的创作。瑞士的海报招贴呈现出多种不同的风格。一种风格要以 20 世纪 40 年代开始萌发的影响世界的国际主义风格为代表，这种海报招贴会严谨地用图像与文字的元素将画面空间进行网格框架的分区，并严谨地运用比例进行元素的编排，从而使海报招贴具有极强的秩序感与理性感。瑞士构成主义派的领导者，瑞士国际风格的奠基人，乌尔姆设计学院的创建者马克斯·比尔 (Max Bill) 的作品是这种风格当之无愧的典范。图 3-16 是比尔 1949 年为美国建筑设计展设计的海报招贴。另一种具有代表性的风格则是 20 世纪 70 年代由瑞士巴塞尔的一些设计师发起的"新浪潮"平面设计运动所构筑的后现代主义风格，这种风格推崇要在画面中体现自由与放松的心态，并追求个性化的艺术语言。例如，作品看似凌乱实则有序的奇幻招贴设计师纳尔夫·斯切拉瓦格 (Ralph Schraivogel)（图 3-17 为其作品），以及爵士乐海报招贴专业户尼古拉斯·卓斯乐（图 3-18 为其作品），都是这种风格的杰出代表。

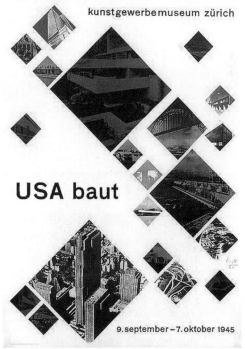

图 3-16

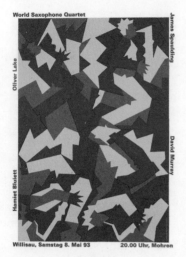

图 3-17

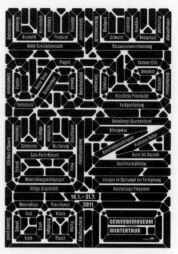

图 3-18

3.2.2 波兰的海报招贴设计

　　波兰作为一个屡遭侵略与战争洗礼的中欧国家，特殊的历史背景造就了其凝重而富有顽强抗争情绪的海报招贴风格，这也使波兰的海报招贴设计在世界上独树一帜。"二战"后的波兰政府非常看重海报招贴在国家宣传体系中可以发挥的积极作用，并希望借助于海报招贴的形式为国民带来喜悦，促进社会团结，传播文化，实现社会教育。因而政府通过新建设计教育机构、大力扶持电影行业、主办华沙海报招贴双年展等一系列举措，不仅使海报招贴融入了普通公众的生活，而且也催生了一些杰出的设计大师。例如，特列波夫斯基擅长用简单的图形创意直接表现主题，其创作的反战主题的众多作品都是这一题材的经典，时至今日仍具有现实警示意义（图 3-19）。还有在华沙美术学院任教的学院派代表亨利克·托玛泽维斯基，他的作品以色彩鲜艳、元素表达生动、具有浓郁的装饰效果而著称（图 3-20），这些特点也使他的海报招贴作品在全世界范围的各大展览上屡获殊荣。

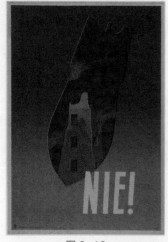

图 3-19

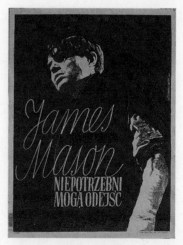

图 3-20

3.2.3　美国的海报招贴设计

美国是一个移民国家，虽然只有 200 多年短暂的历史，但其所缺失的文化积淀实质上并没有对海报招贴设计造成消极影响，相反没有了固定程式与冗长规矩的羁绊，这反而为设计提供了相对宽松的创新与实验的环境，以及便于吸收先进设计理念的思想条件。发展伊始，美国的海报招贴设计就受到了欧洲现代主义风格的影响，特别是"二战"期间大量精英设计师移民美国，这直接促使现代主义设计风格在美国的流行。"二战"后，伴随着美国经济的飞速发展，很多大公司为了更好地开拓全球市场，都急需通过符合国际通用审美标准的平面设计来更好地进行宣传与营销，而国际主义风格恰好满足了这种需求，因而被美国设计师所广泛应用并成为主流风格。为了适合美国大众的需求，美国的国际主义风格较欧洲也有所改良，特别是在设计师移民汇集地的纽约，更是逐渐形成了具有自己独特风格的"纽约平面设计派"。保罗·兰德是这个设计派的代表人物，他认为设计虽然应该遵循功能主义和理性的次序，但也要适当体现令人愉悦的趣味性及活泼感（图 3-21）。在保罗·兰德的影响下，美国设计师开始在招贴设计中将欧洲的理性与美国的活泼融为一体，并对后来的美国招贴设计产生了深远的影响。

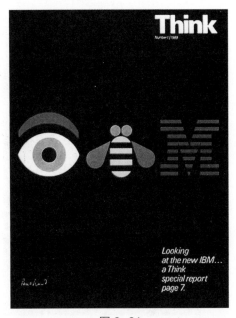

图 3-21

从 20 世纪 50 年代的"图钉"设计团体主张的元素协调、摄影与插图的混合运用，到 20 世纪 60 年代受波普运动影响的"怪诞海报"及 20 世纪 70 年代受嬉皮士运动影响的"迷幻海报"，它们集中反映出反叛正统、追求艳丽色彩与曲线变化的特点，这些风格的海报虽然都有着不同的追求与表达，但它们的创新与实验不仅使美国的招贴设计风格趋于多样化，而且也丰富了世界海报招贴的表现语言。

3.2.4　日本的海报招贴设计

日本的海报招贴设计在国际上具有重要的影响力，不仅经典作品众多，设计大师更是不胜枚举。一方面，日本民众具有较强的平面设计意识，图形简约、色块概括的浮世绘甚至可以看作现代海报招贴的雏形；另一方面，日本民众善于学习与融合，特别是 20 世纪初构成主义风格的设计原理也非常契合日本传统的审美标准，因而构成主义、现代主义在日本当时的海报招贴中都有着与世界同步的传承。1945 年以后，随着美国驻军而带来的国际主义与纽约平面设计派的设计思想也在日本海报招贴设计上有所体现，因而在不同程度的东西方文化的融合中，日本海报招贴设计逐渐形成具有鲜明日本特色的国际主义风格。

分析日本民众的审美标准，可以将其概括地理解为是由日本神道教信仰和日本传统禅宗思想

混合而成的集合体。日本神道教对自然的崇敬是日本审美的基调，而日本传统禅宗思想对"空"与"无"的理解也渗入日本人的审美意识中，并潜移默化地影响了日本设计师的海报招贴创作。从佐藤晃一表现光线变化效果的海报招贴（图3-22），到福田繁雄视错觉图形创意的海报招贴（图3-23），从田中一光运用简约几何形表现的海报招贴（图3-24），再到横尾忠则用繁复元素组织的具有迷幻主义风格的海报招贴（图3-25），虽然这些设计师的作品都带有强烈的个人风格，而且视觉效果也具有明显差异，但在这些作品中，人们依然可以感受到设计师们因对自然的崇敬而进行的设计演绎，以及因对"空"与"无"的正向或逆向的理解而诠释出的矛盾与禅意。

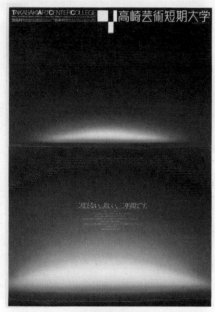

图 3-22

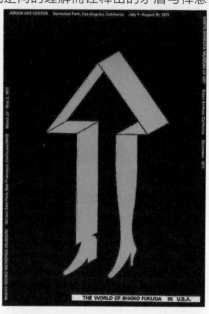

图 3-23

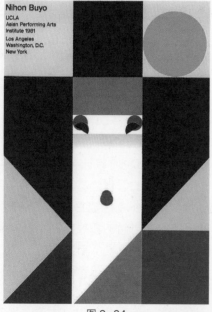

图 3-24

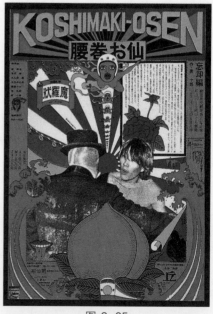

图 3-25

3.2.5　德国的海报招贴设计

　　德国作为现代设计的发源地之一，对海报招贴设计的发展有着杰出的贡献，从 16 世纪古腾堡发明的活字印刷技术到工业革命时期海德堡印刷产业对海报招贴的技术支持，再到新艺术运动时期以彼得·贝伦斯为代表的德国青年风格对招贴设计形式进行的初步探索，从 20 世纪 20 年代包豪斯学校的莫霍利·纳吉 (Moholy Nagy)、赫伯特·拜耶 (Herbert Bayer) 等教员对招贴设计形式的深入探索与定型，再到 20 世纪 60 年代开始持续影响欧洲设计 30 年的"视觉诗人风潮"对招贴创作理念的强调，可以说德国在技术、形式及创作理念等各个方面都对海报招贴设计的发展产生了深远的影响。

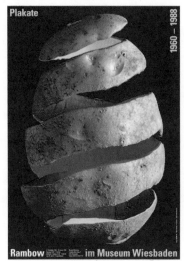

图 3-26

　　德国人严谨、理性的做事风格在海报招贴上也有鲜明的印记，这种严谨与理性不仅体现在画面的布局、安排和构成上，而且也体现在对图像的细节处理上，即使在很多超现实图像呈现的海报中，设计师也会将图像处理得严丝合缝，使观众信以为真。此外，作为德国文化三大瑰宝的文学、哲学与音乐也为德国的海报招贴赋予了感性与激情的一面，很多海报招贴设计师会更注重主观思想与意识的表达，他们会把海报招贴设计等同于诗歌的创作，很多设计师的设计会以非经济利益、与不迎合主流为基本立场，转而追求社会公益与情感温度，这也构成了一种德国海报招贴鲜明的特点。冈特·兰堡、金特·凯泽都是德国海报招贴设计的杰出代表人物，其中冈特·兰堡被誉为视觉诗人，他的创作坚持运用图像语言说话，由其创作的具有典型个人意识色彩的土豆主题系列海报（图 3-26）及他为菲舍尔出版社设计的系列招贴（图 3-27），都为观众制造出一种混维的空间效果，并将现实与梦境进行了诗意的关联。金特·凯泽是一位以设计爵士乐主题海报招贴而著称的设计师，他通常会以摄影的手段，以逼真的画面效果将自己对爵士乐的理解，以自然清新或以热情奔放的形式表达得淋漓尽致，如图 3-28 所示。

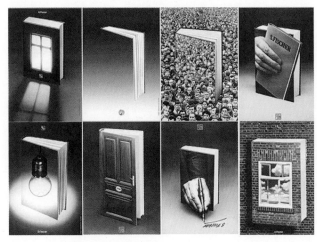

图 3-27

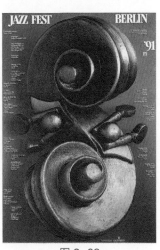

图 3-28

3.2.6 伊朗的海报招贴设计

伊朗在当代海报招贴设计领域占有重要地位，由于其处在东西方文明重要交汇之处，特殊的地理位置决定了其海报招贴具有本土文明与多元文明交织的气质，并且其中也融合了宗教与世俗的元素。伊朗的海报招贴设计给人印象最深刻的特点就是使用波斯语书法进行创意与艺术表现，历史悠久的波斯语书法不仅具有系统的书写规范，而且在平面空间中还自带"乐感"，既在笔画转折的变化中带有节奏感，又在弧线的弯转中带有韵律，正是这种装饰意味浓郁且变化多端的文字为伊朗的招贴设计提供了无尽灵感。此外，伊朗文化中的诗歌、音乐、细密画、经书插图也对海报招贴设计产生了深刻的影响，因此观众从伊朗的海报招贴中不仅能够看到设计师对文字编排的驾驭能力，而且也可以感受到诗歌的浪漫、音乐的演绎、细密画的韵味、经书插图的装饰性。

莫尔特扎·莫玛耶兹（Morteza Momayez）被公认为现代伊朗第一代平面设计师，他的海报招贴设计中不仅可以直观地反映出西方现代设计语言的应用，而且还能够将文字很好地与图像轮廓和周围空间相契合，视觉效果上使所有的元素相得益彰（图3-29）。列扎·阿贝迪尼（Reza Abedini）是伊朗海报招贴设计的杰出代表设计师，也是国际平面设计联合会AGI的成员，他的作品既吸收了波斯文化的优秀传统，又具有实验性和现代感，尤其是在波斯书法字体的运用方面，阿贝迪尼更侧重于对图像的塑造与刻画。例如，他会通过文字的叠加、线条的粗细变化及设置强烈的色彩对比等方式，表现图像十足的立体感与空间感（图3-30、图3-31）。霍玛·德瓦雷（Homa Delvaray）也是一位不容忽视的设计师，作为一名女性设计师，德瓦雷对色彩和装饰纹样的应用有着独到的见解，在她的海报招贴作品中，除了可以看到高纯度的色彩组合及伊朗传统装饰绘画中的元素外，在画面的组织形式上，也可以明显感受到带有层次的几何化骨骼结构，这些设置都赋予了海报招贴一种犹如波斯地毯般的画面纵深空间，如图3-32所示。

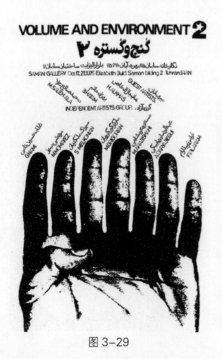

图3-29

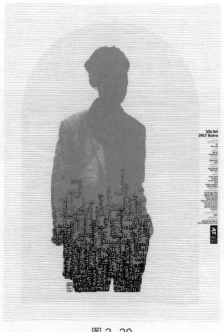

图3-30

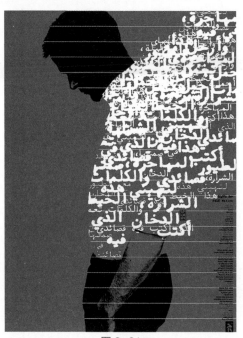

图 3-31

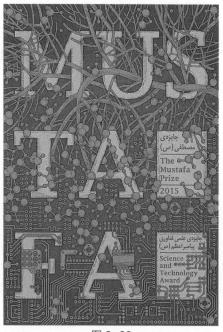

图 3-32

◆ 3.2.7 中国的海报招贴设计

　　中国作为一个历史悠久的文明古国, 早在宋代就出现了海报招贴的雏形, 虽然进入近现代以后,

自身经历了多个复杂多变的历史阶段, 但在海报招贴
方面, 无论是年节的年画海报, 还是人文气息浓郁的
水墨海报, 都体现出鲜明的文化特色和较高的艺术水
准。20 世纪 30 年代至 40 年代, 商业海报招贴在一
些发达城市盛行, 这一时期诞生了大量以美人为形象
的商业宣传海报招贴 (图 3-33), 折射出了独特的时
代风貌。中华人民共和国成立以后, 由于社会政治、
经济、文化发展的需要, 海报招贴得到了很大的发展,
特别是在 20 世纪 50 年代至 60 年代末, 受波兰和苏联
海报风格的影响, 设计师创作出了很多令人印象深刻的、
具有现实主义风格的海报招贴 (图 3-34)。从 20 世纪
70 年代末开始, 随着中国的改革开放、市场经济的
日益繁荣, 具有国际影响力的重大赛事和会议在中国
的举办与召开等条件的促进, 中国的海报招贴设计师
获得了越来越多的学习与实践的舞台, 海报招贴设计
也步入了快速发展的轨道, 经过几代设计师的共同努
力和厚积薄发, 不仅探索出了具有中国特色的海报招

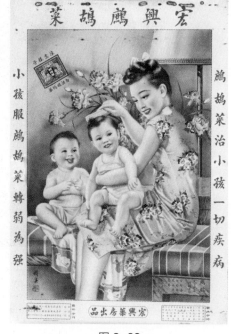

图 3-33

贴设计风格，而且越来越多的设计师也在国际性的招贴海报展赛中屡获嘉奖。

　　中国的海报招贴风格总体上来看是深受中国古代哲学思想影响的，而构成这种哲学思想体系的主要内容即源自儒家、释家与道家的思想精髓。儒家思想主张中庸，所谓中庸之道即指不偏不倚，折中调和，其体现在海报招贴上即讲究对称、均衡与调和的审美追求。释家思想即佛家思想，简单来说就是修养身心，这在海报招贴设计的审美上，就是更偏向对神韵与境界的追求，具体的表现即讲究留白，注重对审美意境的营造。例如，靳埭强先生所设计的诸多优秀的海报招贴就完美诠释了这种审美风格（图3-35）。再如，由电影海报设计师黄海为宫崎骏的动画电影《龙猫》设计的海报招贴（图3-36），画面巧妙地将动画主角龙猫的肚皮进行了微观而夸张的呈现，两个小朋友拨开如草丛般的毛发，并徜徉在这一片快乐的"秘境"之中，内容传达既有趣又惬意，大面积的留白也恰当地营造出了这种意境。道家的思想核心是"道"，道即自然，即无为而治、天人合一，在海报招贴设计中具体体现为设计元素和画面明暗、刚柔、动静、虚实关系的互为共生，当然也包括不受拘束的随心创作，例如洪卫老师设计的《福禄寿》系列作品中的福字海报（图3-37），其中"福"字是由"平"字与"安"字合二为一构成，这种塑造不仅有"平安是福"的寓意，而且在书写上也选择了以自然、洒脱的手写毛笔字风格来呈现。

　　总之，中国深厚的历史文化就犹如一个取之不尽、用之不竭的宝库，设计师可以从中选取无尽的设计元素与素材为海报招贴设计所用；中国的哲学思想又犹如一个睿智深邃的智囊，设计师可以从中领悟无尽的美学思想与哲学思想为海报招贴设计所想，这些得天独厚的条件都将继续助力中国未来海报招贴设计的新发展。

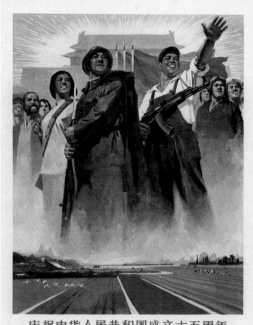

图 3-34

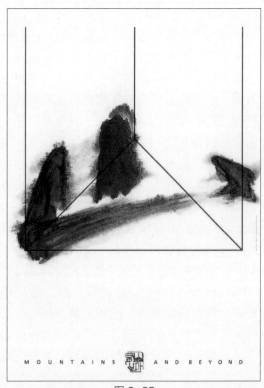

图 3-35

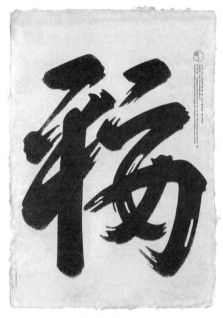

图 3-36

图 3-37

具有重要影响力的海报招贴展览

　　在世界范围内有很多重要的设计大赛和展览，而且很多展赛也都包含海报招贴的竞赛单元，面向全世界的设计师征集作品，而在这些展赛中，有五个关于海报招贴的专项展览被誉为海报招贴设计界的"奥运会"与"奥斯卡"，它们分别是日本富山国际海报展、波兰华沙国际海报展、墨西哥国际海报双年展、美国科罗拉多国际海报展、芬兰拉赫蒂国际海报展，这五大海报展不仅历史悠久，并且参与人数广泛，每逢展览举办之时，全世界最顶尖的海报招贴艺术家与设计师都会会聚一堂，围绕海报招贴设计的主题展开深入的交流与探讨，除了作品展之外，相应的海报展还会按等级评选出最优秀的作品予以嘉奖，可以说这些海报招贴展既是孕育优秀设计师、艺术大师、策展人和学术专家的摇篮，而且也是全球海报招贴设计的风向标，它们在一定程度上反映了海报招贴设计的新趋势与新动向，对未来的海报招贴设计具有重要的影响。

3.3.1　日本富山国际海报展

　　日本富山国际海报展（英文名称 International Poster Triennial in Toyama），它始创于1985 年，是世界范围内，也是日本最具影响力的专项海报比赛和展览之一。日本富山国际海报展每三年举办一届，因展览在日本富山县美术馆举办而得名，迄今为止一共举办了 13 届，经过 30

多年的发展逐渐形成了对唯美进行多元探索的展览风格与导向，每届展览也都会收到大量世界各地最前沿的海报招贴设计作品。

2021 年结束的第 13 届日本富山国际海报展的主题是 INVISIBLE（无形、隐藏），在展览大奖的评选中，瑞士设计师马丁·伍迪 (Martin Woodlit) 为苏黎世瑞士实验电影与影像节设计的海报招贴作品（图 3-38）最终折桂，这幅作品用具有波普风格的立体插画图形、红色配蓝色的对比色彩组合、大体量的几何标题文字、扭动与多层叠加的版式结构，以一种轻松、活泼的艺术表现将苏黎世瑞士实验电影与影像节的多元、现代、年轻的气质传递给观众，而且这种隐喻的表达也非常契合这届大赛的主题。

图 3-39 是在本届展览专业组的评选中获得金奖的作品，该作品是中国设计师陆俊毅为庆祝中华人民共和国成立 70 周年而设计的海报招贴，设计师巧妙地将中国 70 年的发展与变化用字号磅数的渐变作为比喻。在配色方面，设计师也有意选用了与国旗颜色匹配的红、黄组合，可以说这幅作品不仅多方面实现了形式与内容的和谐统一，而且其含蓄的表达也与本届展览的主题产生了共鸣。

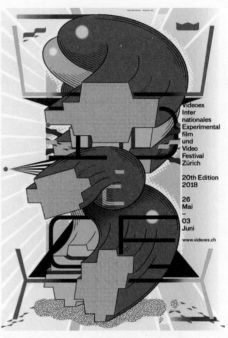

图 3-38

图 3-40 是本届展览的另一幅获得金奖的作品，该作品名为《图像知识》，是由瑞士设计师拉尔夫·施拉沃格尔 (Ralph Schraivogel) 设计完成的海报招贴。在此作品中，设计师用黑色的背景衬托出由白色线条串联而成的信息网络系统，从而直观地向观众传达出"知识"图谱富有逻辑性的关联与结构。

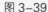

图 3-39

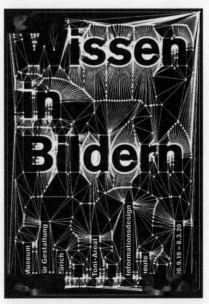

图 3-40

3.3.2　波兰华沙国际海报展

　　波兰华沙国际海报展（英文名称 International Poster Biennale in Warsaw），它始创于 1966 年，是由国际平面设计师协会认可的世界上最早、最具声望的艺术海报展。波兰华沙国际海报展每两年在波兰首都华沙举办一届，因首届海报展的办展口号为："世界的艺术家用最好的创意表现最现代的世界海报"，因此自成立以来也一直被设计界公认为是最具艺术精神的海报招贴设计展览与竞赛，简明的视觉形式、不拘一格的个性、前卫的概念设计都成为该海报展的风格标签。从波兰海报学派的传奇人物亨利·托马耶夫斯基、约翰·莱尼卡（Jan Lenica）和沃尔德曼·斯威兹（Waldemar Swierzy）到日本设计大师龟仓雄策、田中一光、福田繁雄，法国先锋设计组合格拉普斯集团（Granisetron Staples）等享誉世界的设计师，甚至包括大名鼎鼎的波普艺术代表艺术家安迪·沃霍尔都曾在波兰华沙国际海报展上留下过辉煌的足迹，因此波兰华沙国际海报展也是名副其实的世界平面设计大师的摇篮。

　　在 2021 年结束的第 27 届波兰华沙国际海报展的评选中，由设计师雷沙德·凯泽（Ryszard Kajzer）为维托德·贡布罗维奇文学奖设计的海报招贴最终获得了最高奖项（图 3-41）。设计师选择用一种手写感十足的拙朴风格来呈现画面，通过对波兰著名小说家贡布罗维奇作品的研究，捕捉到了该小说家充满童真的精神与荒诞的语言风格，于是在图像的塑造上巧妙地用手绘的手枪由简到繁地发射出点燃、清淡、文学、读写能力、文人等英文词汇，并用飞碟元素加以点缀，应该说用这样的视觉语言来阐释契合贡布罗维奇文学奖的气质确实足够恰当。

　　图 3-42 是获得主题竞赛冠军的作品，设计师雅库布·耶齐尔斯基（Jakub Jezierski）的创作灵感来源于谚语 May You Live in Interesting Times（希望你生在有趣时代），这里的"有趣时代"泛指充满骚动和剧变的历史时段。设计师在作品中以具有不同口号与不同色泽的胶囊为药丸，并试图通过这种口号胶囊去治愈身处变动环境中迷茫的人们。图 3-43 是中国设计师赵超获得优秀奖的海报招贴《隐形》，在该作品中设计师用圆形的重叠与汉字"雾"的局部遮挡住了人物脸庞，并以此方式来表达雾霾对世界造成的遮挡与污染。

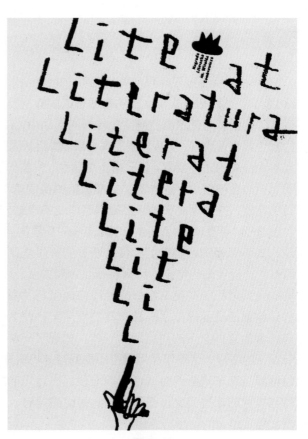

图 3-41

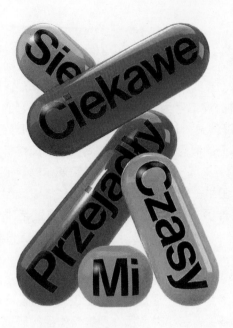

图 3-42

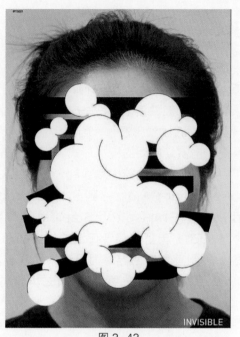

图 3-43

3.3.3 墨西哥国际海报双年展

　　墨西哥国际海报双年展（英文名称 International Poster Biennial in Mexico），它始创于 1988 年，是墨西哥外交部认定的有助于该国教育及文化交流的公益项目，官方希望通过该海报展，将设计师的创意与艺术融合到文化传播的活动中，在提升公众审美水平的同时也传播墨西哥文化。作为一个具有普惠性、美育性质的海报展，墨西哥国际海报双年展对入选作品的亲民性要求会更强，作品不论是简约还是繁复，是严谨还是随性，只要作品具有基本的美学法则应用，并且具有艺术性，便不用担心会被埋没，这种对"标准"美的持续信奉，在经过 30 多年的凝练后也逐渐成为该展览的风格定位，并也因此在国际上赢得了广泛的声誉。

　　图 3-44 至图 3-47 均是 2020 年第 16 届墨西哥国际海报双年展的入选作品，这些作品虽然表现形式不尽相同，但它们都具有明显的美学法则应用，并且具有内容丰富的美感。图 3-44 这幅海报中，设计师用特定的比例将画面分割成大、中、小三个层次，在相应的空间中，用圆、方、三角的几何形和一些英文字母的片段构成了与"爱"相关的词组，形状的渐变、色彩的对比及比例的结构都使画面形成了一种节奏的秩序美。图 3-45 运用了均匀分布的调和法则，将活泼的笔触与严谨的立体文字的对比融为一体，体现了一种对比与调和之美。图 3-46 是为 2018 古巴音乐节设计的海报，这幅作品用错位印刷的方式将汽车与钢琴进行了同构合成，不仅色彩生动活泼，而且钢琴与汽车喇叭的合成也巧妙地表达出音乐的氛围。图 3-47 中的海报使用带有蓝绿渐变的图像与黑色的规整英文，在形成强烈对比的同时，也实现了画面的不等分平衡，粉色蝴蝶的点缀更是加强了画面的动感与变化。

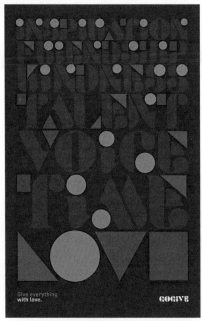

图 3-44

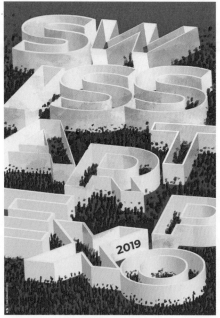

图 3-45

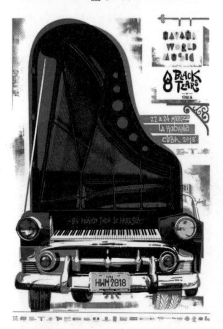

图 3-46

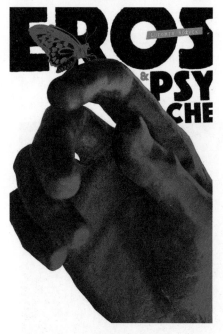

图 3-47

3.3.4　美国科罗拉多国际海报展

　　美国科罗拉多国际海报展（英文名称 Colorado International Invitational Poster Exhibition），
它始创于 1979 年，是继波兰华沙国际海报展之后历史第二悠久的专项海报展览。得益于创始人菲

里·瑞斯拜克 (Phil Risbeck) 的建议，美国科罗拉多国际海报展的定位在于"推动有抱负的艺术学生和设计师的教育，并使美国观众有机会领略到当代海报艺术的各个方面"。在这种展览定位的导向下，该海报展的风格更多元，包容性也更强，在每届入选的作品中都可以看到大量来自不同文化、不同民族、不同风格的海报作品，也正因如此，每两年举办一次的展览也都会吸引全球各地的设计师积极参与。

　　图 3-48 至图 3-51 都是入选第 20 届美国科罗拉多国际海报展的海报招贴作品。图 3-48 是设计师为美国极简主义作曲家史蒂芬·莱许 (Steve Reich)80 周年庆典演出设计的海报招贴。设计师抓住了作曲家的极简音乐风格，也用极简主义的方式将带有省略处理的文字 music 和 Steve Reich 的名字来表现音乐家的音乐特征，同时这种线条由粗到细的变化与重复、红蓝颜色的色调变化也使画面产生了一种犹如音乐般空灵与回荡的感觉，而这种气氛的营造也非常适合这次庆典音乐会剧场演出的氛围。图 3-49 是一幅公益海报招贴，设计师用超现实主义的手法，将流泪的人脸与树皮进行了结合，细节的刻画与逼真的视觉效果直击心灵，左下角"总有一天，最后一滴水将是我们的眼泪"更是一语道破了海报的主题与传达内容。图 3-50 是印度设计师艾比·德·帕特卡 (Abby Deu Patkar) 为提醒世人戴口罩而设计的宣传海报，目前由于新型冠状病毒肺炎疫情已经遍布世界各国，口罩作为有效地防止传染的防护用品是值得提倡长期佩戴的。设计师应用了超现实主义的手法，将手握手枪的照片嫁接在口腔中，而且枪口指向观众，夸张的表情、紧张的氛围都使海报具有强烈的视觉冲击力，标题"不戴口罩的杀戮"也结合图片传达出呼吁大家戴口罩的迫切感。图 3-51 是瑞士设计师马丁·伍迪为 2020 年国际实验影像音乐艺术节设计的海报招贴，这幅招贴用图像的重叠、渐变、比例的方式展现了计算机语言及数字媒介对影像与音波的剪辑制作，在视觉效果上，设计师用复杂的结构、抽象的图像元素、像素化的色彩变化为观众构筑出虚幻的世界，这也恰是实验影像音乐艺术节带给人们的感受。

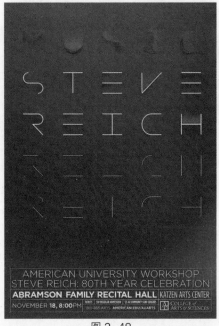

图 3-48

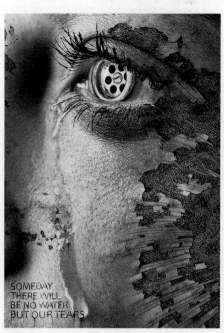

图 3-49

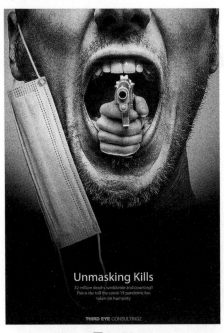

图 3-50

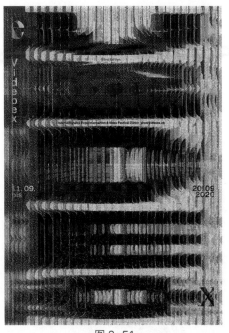

图 3-51

◆ 3.3.5　芬兰拉赫蒂国际海报展

芬兰拉赫蒂国际海报展（英文名称International Lahti Poster Biennial），它始创于1973年，是世界著名的海报专项展览之一，早期展览场地常设在芬兰首都赫尔辛基，后因展览场地更改至拉赫蒂美术馆举办，故更名为芬兰拉赫蒂国际海报展，起初该展览为每两年举办一届，如今已改为每三年举办一届。拉赫蒂国际海报展虽然属于世界五大海报展之列，但其自身的审美倾向与风格还是会一定程度地受到北欧设计风格的影响，无拘无束的创意、干净清新的画面、雅致但不乏烟火气的传达、具有环保意识的思想内涵等都是该展览入选作品所具有的共同特质。

图 3-52 至图 3-55 是入选 2020 年芬兰拉赫蒂国际海报展的海报招贴作品。图 3-52 是中国设计师杨金玲设计的名为《窒息生命》的海报作品，海报通过将濒临灭绝的鸟类和植物图片剪裁与拼贴后，把它们塑造加工成窒息的表情以此激发人们警醒，并呼吁人与环境的和谐共生。海报在配色方面基本保留了鸟儿与动物原本的色彩，整体呈现出蓝色与绿色的组合，这样配色也是为了体现大自然与生态本身的美好。图 3-53 是波兰设计师卢卡什·兹沃兰 (Lukasz Zwolan) 设计的名为《拯救芬兰》的海报招贴，这是一个呼吁拯救海洋的环保公益项目。设计师将象征芬兰国旗的蓝十字图形浸泡在海面上，使观众"感同身受"体验到芬兰周边海域目前正存在的污染危机，海报用孤寂、肃穆的色调气氛渲染了主题，左下角白色的英文"拯救大海、拯救芬兰"点名主题，这种具有积极意义的简介显然具有典型的北欧风格。图 3-54 是中国设计师徐凯设计的名为《黑色幽灵》的海报招贴，这幅作品同样反映了拯救海洋的主题，但切入点不同且具有明显的东方韵味。画面大面积呈现给人的是一个代表死亡的黑色骷髅图形，顺着骷髅的源头可以找到一只黑色的轮船，它反映的是原油泄漏对海洋的危害，这幅作品的绝妙之处在于恰当地运用了水墨浸染纸张的

效果，这种效果表现出原油对海洋的持续侵害，明朗的蓝色与黑色的对比也将语义分别指向了海洋与原油的关系，这些精心的设计都使海报更容易被观众所理解。图3-55是阿根廷设计师塞巴斯蒂安·伽金(Sebastian Gagin)设计的名为 *South American on fire* 的海报招贴，这幅海报关注的是地球变暖的问题。设计师利用南美洲地图与火焰在轮廓上相似的特点，将南美洲地图的方位倒置并嫁接到一枚燃烧的火柴上，这样很形象地表现出南美洲地区的高热情况，并提醒人们要注意节能减排，共同阻止全球气候变暖的趋势。

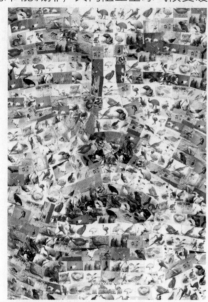

图 3-52

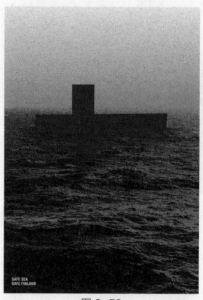

图 3-53

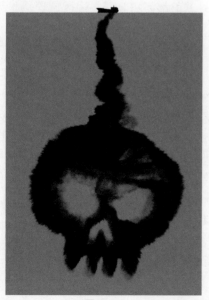

图 3-54

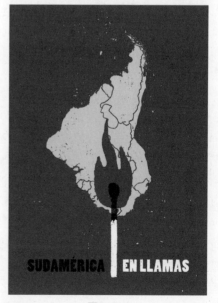

图 3-55

第4章 海报招贴设计的骨骼

本章概述：

　　本章以骨骼为主题，首先介绍画面的组织结构、构图形式在海报招贴设计中的功能，然后重点介绍骨骼这种组织结构及构图形式的具体类型，最后从实践角度出发，介绍设置骨骼的方法与程序。

教学目标：

　　通过本章的讲解，帮助读者了解海报招贴的组织结构及构图形式，学会应用不同类型的骨骼范式设置海报招贴要素并统筹组织画面。

本章要点：

　　认识骨骼在海报招贴中的功能，掌握线形骨骼、网形骨骼、字母形骨骼、几何形骨骼和经典形骨骼这五种构图形式，初步了解骨骼的设置方法与程序。

| ALL | WEB DESIGN | LOGO DESIGN | ILLUSTRATION | PHOTOGRAPHY | VIDEO |

4.1　骨骼在海报招贴设计中的功能

　　骨骼是生物学中的术语，《辞海》中的释义为：联合众骨而形成的保持动物形体的骨架。在造型艺术中，或在评价与描述以二维形式呈现的艺术作品时，骨骼一词也经常被借来用于形容画面的组织结构或构图形式，在海报招贴设计中也是如此。一幅优秀的海报招贴设计，其在各构成要素的组织、排列与分布等形式关系集合而成的画面骨骼的处理上，必然也是要经过推敲与设计的，之所以海报招贴设计要设置骨骼，概括地讲其原因主要是因为骨骼可以在海报招贴设计中发挥三种功能，它们分别是串联衔接、支撑与对齐和传达语义。

4.1.1　串联衔接

　　海报招贴是由若干的图形与文字构成的，而这些构成要素之间本身可能并不存在直观的关联，这就如同在现实生活中人们居住、工作或活动的具有不同功能的地理区域，而骨骼的设置就如同公交线路会把各区域连接形成交通系统一般，它可以通过一些无形或有形的线与形，将构成海报招贴的图文之间进行很好的串联与衔接，特别是对于那些需要以多图形与文字组合呈现的海报招贴设计而言，这种串联衔接的作用会更加明显，而这也是骨骼对于海报招贴设计而言可以发挥出的最基础的功能。

　　例如电影《城市之光》的海报设计，设计师以卓别林所饰角色的左侧轮廓为骨骼，将电影的

名称、主演、上映时间等文字信息进行适当的编排，这样设置处理使大小、间距不同的几组文字与黑白图像被骨骼的排列串联衔接成为一个整体（图 4-1）。再如日本设计师田中一光设计的音乐海报（图 4-2），设计师以主图形日本传统绳结的边缘为基本骨骼，其余分区域的文字信息则根据绳结的走向形成了参差不齐的排列，骨骼的应用不仅使海报中各信息文字与图像在外形上以共形的方式实现了衔接，同时错落的串联也使文字从视觉效果上有了烘托海报主题氛围的音乐性节奏感。

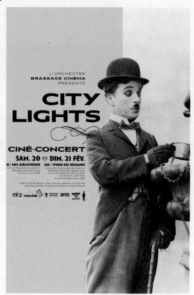

图 4-1

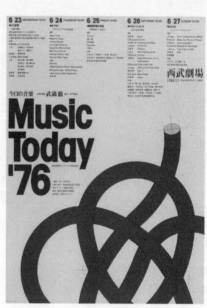

图 4-2

◆ 4.1.2 支撑与对齐

支撑与对齐是骨骼在海报招贴设计中另一种可以发挥积极作用的显著功能，如果将参与构成海报招贴的图像与文字看作外形与材质各异的"坛坛罐罐"，则骨骼便如同博古架或家具的隔断一般，可以通过自身相互穿插的组织将所有的元素进行有效的对齐，从而将存在外形对比的元素更有秩序地呈现给观众。此外，骨骼还可以成为画面的一种内在的支撑结构，使画面看起来更加充实有力，特别是在以文字为主要构成元素的海报招贴中，多种文字段落的有序排列会更加体现出骨骼的支撑与对齐效果。

图 4-3 是 20 世纪现代设计重要的代表人物赫伯特·拜耶在 1930 年为装饰美术家协会展览会设计的海报招贴，画面中除了正常的版心线骨骼（版心即指设计有效使用面积）作为形与文字对齐的参照外，内部图形的位置、边缘与线条起始位置也都按照若干条纵向的骨骼垂线进行了对齐，这不但展现了拜耶惯用的构成主义创作风格，也将骨骼对各个元素的对齐支撑作用体现得淋漓尽致。

当然能起到对齐支撑作用的骨骼设立也并非仅限于那些平行或垂直于画面长宽边缘的垂线或水平线，一些斜向带有倾斜角度的骨骼也可以成为构成元素对齐的依据，而这种斜向的对齐也会使画面在具备秩序感的同时增添活力与趣味感。

图 4-4 的海报招贴设计就采用了斜线的骨骼网，所有文字均沿着斜向的骨骼线轨迹进行对齐编排，交织的骨骼线附加以段落与标题的分割排列，使海报具有了活泼的语义。

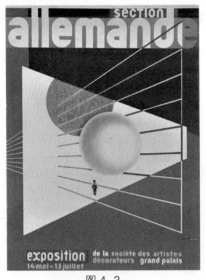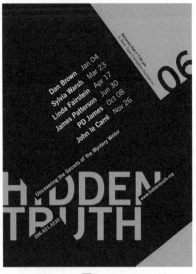

图 4-3 图 4-4

◆ 4.1.3　传达语义

对于海报招贴而言，除了图形与文字可以传达信息之外，其实组织形式的本身即排列布局的骨骼也可以承载一定的语义，起到辅助信息传达的作用。早在文艺复兴时期，画家经常在绘制的作品中用隐蔽的骨骼表现宗教的主题与内容。例如，米开朗基罗绘制的木版画《圣家族》（图 4-5）、达·芬奇绘制的《最后的晚餐》（图 4-6），作品分别以五角星与三角形的形状作为骨骼，而后将人物的一些关节、部位转折、轮廓边缘等位置都安置在骨骼轨迹上，从而很好地渲染了神圣的氛围。

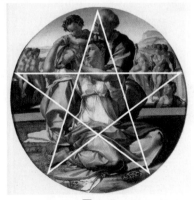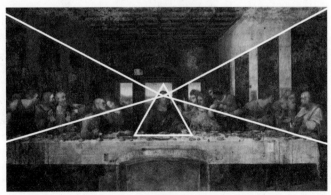

图 4-5 图 4-6

图 4-7 是获得 2020 年 JAGDA 海报设计大赛的铜奖作品，本届大赛的主题是 Money。设计师志丸圣奈模仿了歌川广重的浮世绘名作《江户百景之大桥骤雨》的基本骨骼（图 4-8），并用置换的方法将原作中的暴风骤雨替换成代表数字货币交易的条形码，这种经典的骨骼不仅在形

式上具有冲击力，而且骨骼的语义也使观众可以直观地感受到数字货币浪潮给人们带来的无处可逃的感觉。

图 4-9 是美国科罗拉多国际海报邀请展 40 周年的纪念海报招贴。设计师用展览名称的英文缩写 CIIPE 作为整幅海报的骨骼，并以白色剪影图形的形式直观呈现出来，标题、关键信息和关键词等文字均围绕这一骨骼进行对齐编排，词组式的骨骼从语义上直接体现了海报招贴的专属主题。

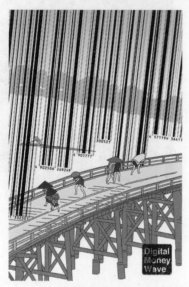
图 4-7

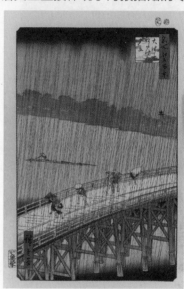
图 4-8

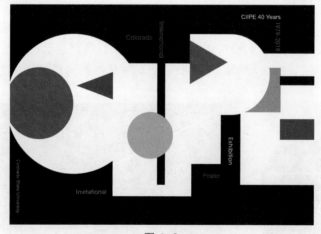
图 4-9

 4.2 **骨骼在海报招贴设计中的形式分类**

通过对骨骼功能的分析，我们可以看出骨骼的形态虽然在每幅海报招贴中都不尽相同，但其从

形制上可以大致分为五种形式，分别为线形骨骼、网形骨骼、字母形骨骼、几何形骨骼和经典形骨骼。

◆ 4.2.1　线形骨骼

　　线形骨骼是多种骨骼形态中最为简单的一种骨骼形式，这里的线主要是指线的起始点与结束点并不发生重合的弧线或直线线段，线形骨骼虽然外形简单，但基于此骨骼布局与组织的海报却会自然具有一种直观而简约的美感与冲击力，一些带有强力传达诉求的海报招贴设计往往会选择这种骨骼以凸显其内涵。

　　图 4-10 是诺曼·洛克威尔 (Norman Rockwell) 为某汽车品牌设计的海报招贴作品，这幅海报招贴的画面描绘的是一对情侣开车兜风的情景，而其中就兼具直线与弧线两套线形骨骼，直线骨骼位于画面上半部分。设计师利用两条黑色的直线、女士向后飘扬起的围巾，以及男士的目光、眼镜腿等局部片段将一股向前的冲击力通过直线骨骼彰显出来。而弧线骨骼则占据整幅画面的对角线位置，设计师通过大胆的省略并借用车体局部的弧线和反光镜的轮廓将该汽车品牌的特征进行含蓄刻画，同时这种弧线骨骼也表现出汽车飞驰的速度感。

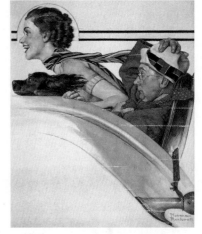

图 4-10

　　此外，因为没有更多的骨骼线的束缚与规范，依附此类骨骼的海报招贴在视觉效果上也相对自由与放松，尤其当线形骨骼是具有连续运动的折线或带有波浪起伏的弧线时，基于此种骨骼呈现的海报还可以营造出带有音乐性的节奏感和韵律感。节奏与韵律都属于基础的形式法则，在平面构成的描述上，节奏是指构成要素以带有规律性的折角起伏进行排列与渐变，从而在视觉上产生节拍式律动美感的形式；而韵律则是指构成要素以流畅、圆润的弧线形为主要轨迹线进行排列，或由若干圆形或曲线形成渐变，从而在视觉上产生具有流动美感的形式。由描述可知，折线骨骼与波浪弧线骨骼都是二维设计营造节奏感与韵律美感的基本条件，这一种方法同样也适用于海报招贴设计。

　　在图 4-11 的海报招贴设计中，作品的骨骼显然选择了折线的线形骨骼，相应的文字信息、图形、符号、图像也都遵循此种骨骼进行了跳跃性的排列，不同的元素与共同折线式骨骼的协同，使画面仅从形式上便产生了节奏感。2010 温哥华冬奥会的海报设计 (图 4-12) 与之相反，其海报整体的骨骼为一条象征滑雪运动轨迹的弧线，在这条弧线的引导下，此次冬奥会的辅助图形、符号和运动员形象都依附于此弧线进行排列组合，也正是得益于此弧线骨骼的统筹，运动的韵律美感通过形式油然而生。

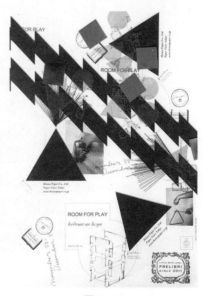

图 4-11

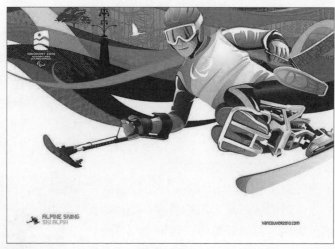

图 4-12

◆ 4.2.2 网形骨骼

　　网形骨骼是指由多条线相交而非汇聚而形成的框架结构状骨骼，这也是二维空间进行图文编排常见的一种骨骼系统。网形骨骼可以基于海报的比例大小，将空间分割成若干个区域，这就如同置物架和隔断一般，将图文进行有序安置并对齐，这种网形骨骼可以算是发挥骨骼支撑与对齐功能效果最显著的一种骨骼形式。图 4-13 是《源码》系列海报中的一幅，在处理主图形、标志、文字的相应位置关系时，海报招贴设计应用了比较自由的网形骨骼，也正是在网形骨骼的约束下，各元素被组织得井然有序。

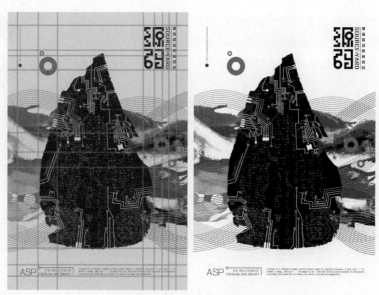

图 4-13

　　除了对网形骨骼的内部空间进行自由划分外，设计师还可以按照数学的方式对网格的内部空

间进行有规可循的比例分割，比较常见的具有数比关系的网形骨骼有井字网骨骼、黄金矩形网骨骼及等差或等比数列网格，关于这些网形骨骼，在后面的章节还会再做进一步详细的讲解。图 4-14 便是应用了井字的网形骨骼进行的海报招贴设计，海报分别从上、下、左、右四个边缘向内做了具有黄金分割比例的黄金分割线，如此一来，四条黄金分割线就相互垂直平行构成了一个类似汉字"井"的网形骨骼，而后设计师再将相应的文字、图片靠近网格系统中的某个边缘或居中对齐，作品中便也蕴含了黄金分割的形式美感。

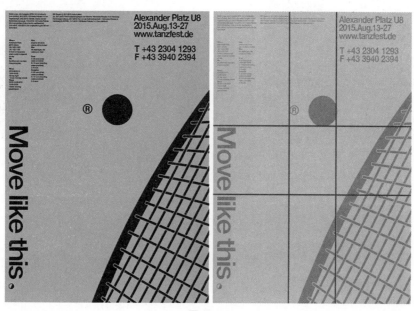

图 4-14

◆ 4.2.3　字母形骨骼

　　母形骨骼是指构成画面骨骼的形是一个可以被识别的字母，从理论意义上讲，其实所有的字母都可以作为画面的骨骼，尤其是当海报招贴设计需要用相应字母的骨骼去体现相应字母所指代的含义与内容，但如果并无特殊语义传达的需要，则具有视觉形式功能的常见字母形骨骼有 S 形、Z 形、T 形、V 形、X 形等。

　　S 形骨骼往往让人们联想到河流、道路等空间场景，因而其通常具有较强的纵深感，可以营造出画面前景、中景、背景的画面层次。图 4-15 是《日出艺术季》的海报招贴设计，该海报招贴采用了 S 形骨骼，将文字信息、主办单位标识、二维码、图形、标题等图文进行了编排，以上这些构成要素在 S 形骨骼的统筹下就呈现出了比较明显的空间层次感，标题信息与内容信息的传达也因此具有了自然的主次区分。此外，S 形骨骼还从形制上具有将上、下空间或左、右空间进行相互介入、相互关联的导向作用，因而在设计海报招贴时也可以利用这种骨骼将一些内容上具有关系的图文进行形式上的连接。图 4-16 是韩国电影《悲梦》的海报招贴设计，S 形骨骼使位置关系处于一上一下的电影角色自然地产生一种互动关系，从而通过骨骼的形式辅助交代了电影中这二人之间的奇特纠葛。

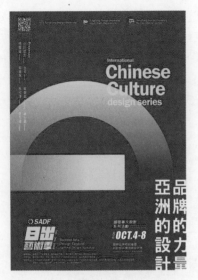

图 4-15

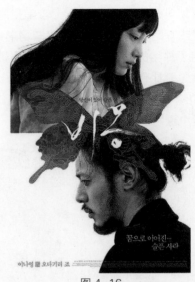

图 4-16

　　Z 形骨骼可以说是 S 形骨骼的变体，它与 S 形骨骼有着较为相似的外形，虽然在关联性上与 S 形骨骼可以具有同样的引导互动趋向，但在空间关系上并不具有明显的空间层次营造作用，因而如果在海报招贴设计上应用了 Z 形骨骼，则处于 Z 字上下两部分的图文信息往往会在主次关系上呈现出一种平衡状态，如图 4-17 所示。

　　T 形骨骼是另一种海报招贴设计经典的构图形式，在西方的绘画中，T 形骨骼最早作为人物肖像的绘画构图形式用于聚焦中部，后来在摄影与海报招贴设计上，T 形骨骼逐渐又衍生出了倒 T 形骨骼（图 4-18）、L 形骨骼（图 4-19）、十字形骨骼（图 4-20）等相关的构图形式，目前这些 T 形骨骼也是被人们的视觉思维广泛认同的一种居中强调主题的骨骼形式。图 4-21 是《音乐与诗歌》的主题海报招贴，位于上方的主标题与标志符号一字排开，与中间的钢笔图形构成了 T 字形的构图，此种构图将视觉的中心集中到了居中的钢笔图形上，象征音乐的喇叭与象征诗歌的钢笔进行同构的创意也被骨骼的形式强调突出。

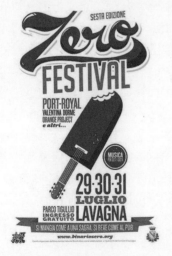

图 4-17

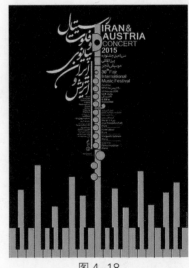

图 4-18

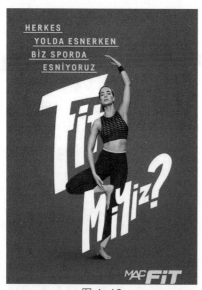

图 4-19

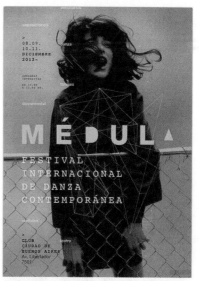

图 4-20

　　V 形骨骼可以看作三角形去除一边而形成的变体骨骼，没有了三个边与三个角的限定，也使 V 形骨骼成为最富有变化的一种字母形骨骼，因为 V 字的开口摆放朝向可以存在多种可能，如正放（图 4-22）、倒放（图 4-23）或斜放（图 4-24），但无论朝向如何，由两条线汇聚而成的交合点所构成的唯一箭头的周围，必然就成为画面的焦点或画面需要强调的重要内容。

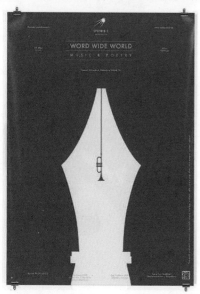

图 4-21

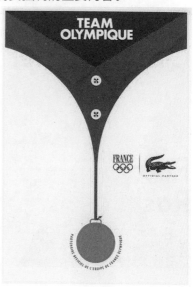

图 4-22

　　X 形骨骼是一种交叉式的骨骼形式，由于海报招贴的外形均为长方形，因而 X 形骨骼就相当于将长方形的对角进行了连线并在中间形成了交汇，这种骨骼的构图一方面可以用构成要素将画面的各个空间进行填充，从而使画面具有饱满的视觉效果（图 4-25）；另一方面对角线的相交也可以在画面的中心形成较强的视觉冲击力，从而起到强调与吸引的作用。在图 4-26 的海报招贴中，

由印章、标志占据的四点及中间字母与汉字笔画的走向组成了一个隐蔽的 X 形骨骼，在 X 焦点的视觉牵引下，中间的 MOWU 的文字标题得到了视觉的强化与聚焦。

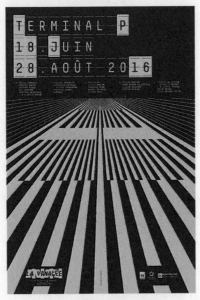

图 4-23

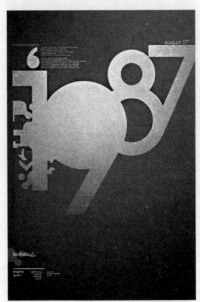

图 4-24

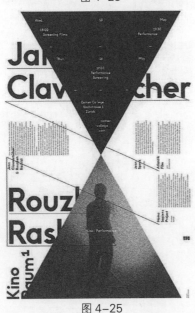

图 4-25

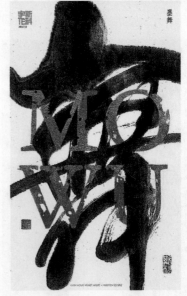

图 4-26

◆◇ 4.2.4　几何形骨骼

　　几何形骨骼是指由可识别的、相对规矩的几何形作为画面的构图和组织形式，此类骨骼通常根据形的类别又可细分为圆形骨骼、方形骨骼、菱形骨骼和三角形骨骼。

　　圆形骨骼因以圆为基础，所以其视觉效果也会具有圆形的印象特质，通过采集人们对圆形的

直观印象，一些与动感、饱满、柔和相同或相近的词汇与概念成为出现频率最高、认可程度最广泛的圆形语义。因而在海报招贴设计中可以酌情根据内容需要选择以圆形为基本型的骨骼进行画面形式的组织。在图 4-27 至图 4-29 的海报招贴设计中，圆形态的视觉语义均在这些海报招贴画面中得到了很好的利用。

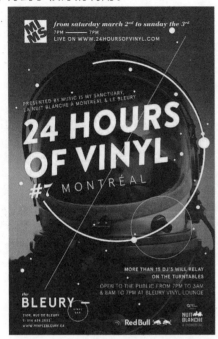

图 4-27

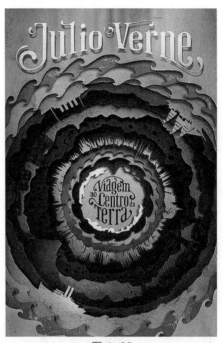

图 4-28

　　方形骨骼是在海报招贴设计中常见的一类骨骼，因为无论海报招贴设计会选择以哪种骨骼呈现，其版心面积的外框基本都会采用方形对图文进行对齐性的约束，长方形、正方形均属于此类骨骼的范畴，根据以往人们普遍对方形的直观印象，以方形为骨骼的海报设计具有规整、理性、端正、稳重、坚固的视觉效果。图 4-30 至图 4-32 都是以方形为主要骨骼的海报招贴设计，各种要素通过按方形排列的组合，使一种严谨、端正、理智的气息从画面中油然而生。

　　菱形骨骼可以算是经过 90° 角度旋转变化的另一种方形的存在，角度的变换使原本平直无变化的方形呈现出一种对比的状态，这种对比来自于上下窄、左右宽的反差，这也让使用菱形为骨骼的海报招贴可以呈现出动感、灵活、炫酷的视觉效果，如图 4-33 和图 4-34 所示。

　　三角形骨骼是一种外轮廓被封闭的特殊 V 形骨骼，相较于 V 形而言，第三条边的加入形成了三条边、三

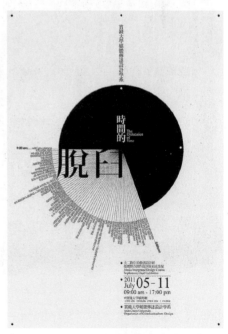

图 4-29

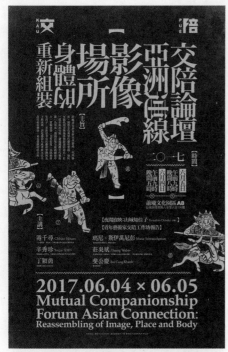

图 4-30

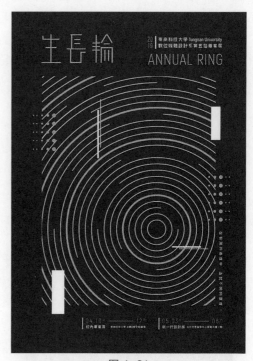

图 4-31

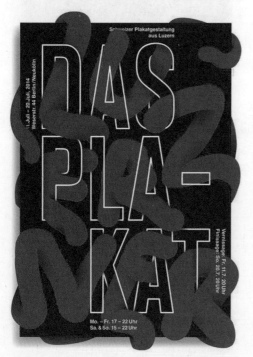

图 4-32

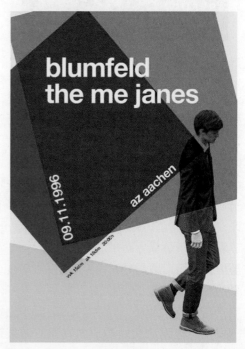

图 4-33

个角的相互关联与牵制，使三角形成为一个力量均衡的共同体，因而使三角形态具有稳定的视觉感官，其次由于三角形往往使人容易联想到牙齿、峭壁、刀剑等尖锐且具有危险性的事物，因此其形态的语义也自然具有危险、冒险、神秘的意象。此外，由于三角形的摆放等同于半个菱形，

因此两边宽、中间窄的视觉对比也赋予了三角形灵动的语义。在海报招贴设计中，设计师可以充分基于三角形态以上三方面的语义，赋予图文编排的形式以相应的气质与氛围。图 4-35 与图 4-36 分别为《国家宝藏》与《古墓丽影》的电影海报，三角形骨骼的运用使这两幅海报招贴在渲染电影主题和隐喻内容传达方面都起到了有效的作用。

图 4-34

图 4-35

◆ 4.2.5　经典形骨骼

经典形骨骼没有固定的范式与章法，所谓经典形主要是指一些之前给人留下深刻印象，或在记忆中已经凝练成为符号的图形或图形组合。如果应用此类骨骼在海报招贴设计中作为画面的构图和组织形式，则其更多起到的作用是为传递语义，特别是可以借助经典形的符号性象征，解压相应的指代信息或传达出相应的引申义。

图 4-37 是电影《谍影重重 4：伯恩的遗产》的海报招贴，该幅海报招贴呈现的是一个巨大的"问号"，"问号"作为一种表示疑问的标点符号，也属于一种经典符号，设计师以"问号"作为经典形骨骼，将多栋建筑物仰视角度的局部片段、跳跃的人物、电影主角的眼部特写照片及片名等文字信息均围绕"问号"的骨骼进

图 4-36

图 4-37

行拼贴与排列，并借助"问号"的符号寓意含蓄地传达出这部电影将围绕解密而展开剧情。

图 4-38 是某品牌柔顺剂的广告海报招贴，画面中有个硕大的熨斗，它所指向的是一位正在享受亲子时光的年轻妈妈，这种构图的依据也是一种经典形骨骼的运用，这一经典形来源于斯皮尔伯格 1975 年导演的电影《大白鲨》的海报招贴，这种经典构图的应用与夸张的手段将观者带入了焦虑的情绪，并"拐弯抹角"地传达出商品的应用，可以使衣物自然柔顺，从而节省妈妈们耗费在熨衣物上的时间，最终达到宣传商品的目的。

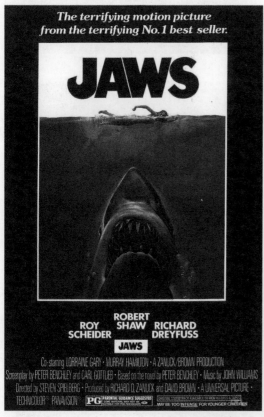

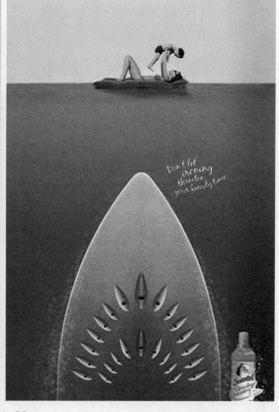

图 4-38

4.3　海报招贴设计的骨骼设置

对于设计师而言，在海报招贴设计时，如何对骨骼进行设置可分为意在笔先的预设与因势利导的修正两种情形，这两种情形主要是围绕着按什么时间顺序来设置骨骼的问题而进行的分门别类。

4.3.1　意在笔先的预设

"意在笔先"一词出自王羲之《题卫夫人笔阵图后》："夫欲书者，先干研墨，凝神静思，预想字形大小，偃仰平直振动，令筋脉相连，意在笔前，然后作字。"后来人们就用意在笔先来形容书画或文章创作，先构思成熟，然后下笔。意在笔先的预设在海报招贴设计中其实就是指在创作伊始就预先考虑到了选择相应的骨骼进行画面形式的布局。在绘画领域有很多画家都会在起稿前便设置好画面的结构。例如，美国插画家麦克斯菲尔德·派黎思 (Maxfield Parrish) 就经常在作画时先提前用铅笔打好复杂的骨骼网格，然后再起笔作画，如图 4-39 所示。

事实上，这种先知先觉的创作方式在海报招贴设计发展的原初阶段，就已经由兼具画家与设计师身份的前辈艺术家设定成了海报招贴设计的既定程序步骤，诸如罗特列克、穆夏的海报招贴设计也都是遵循此种程序进行步骤式的海报创作，如图 4-40 和图 4-41 所示。因为这种意在笔先的创作程序的确也符合设计富有逻辑与严谨性的推导性创作要求，因而它也被后辈设计师纷纷效仿，也是目前常用的骨骼设置顺序。

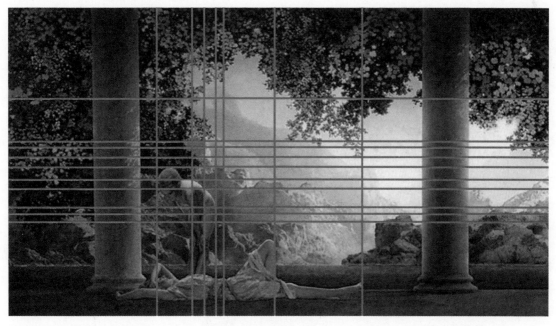

图 4-39

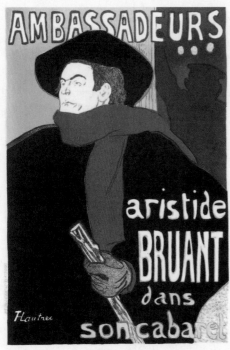

图 4-40

图 4-41

图 4-42 是为由"百度教育"冠名的第七届"寻找身边的生活"学生速写展设计的主题海报，因为该展览已举办至第七届，因而在设计之初，设计师用阿拉伯数字 7 为骨骼形进行图文编排的构思便已经开始孕育，通过绘制筛选 7 字骨骼的体量并斟酌倾斜角度等细节问题，相应的文字信息、主图形及标志等构成元素先后被填入相应的空间，一幅骨骼海报招贴设计也就此完成。

◆ 4.3.2 因势利导的修正

"因势利导"一词出自司马迁《史记·孙子吴起列传》："善战者，因其势而利导之。"其词义为顺着事情发展的趋势，向有利于实现目的的方向加以引导。因势利导相较于意在笔先的先知先觉，其从时间和创作顺序上更倾向于在创作过程中的后知后觉，也就是说在海报设计之初，设计师并没有方向明确或预设好的骨骼去安排海报中的各个元素，而是在海报制作的过程中，逐渐发现各要素之间的联系，主导图形的动势等值得表现或彰显的骨骼形式，而后因势利导地加以修正，将各个要素按临时和过程中的骨骼进行反复推敲，直至形成明确的骨骼设置章法。

其实后知后觉式的骨骼布局程序并非是一种不

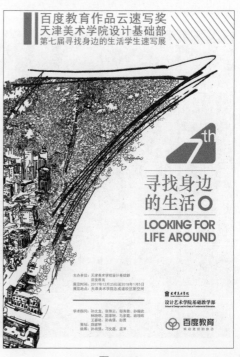

图 4-42

科学或太随意的设计方法，这种情况的可行性主要基于如下两种条件而得以成立。

　　一方面，随着科学技术的进步，海报招贴设计由最初的绘制、制版印刷，逐渐演变成了由软件在计算机中制作并输出的设计模式，工作方式的变革为这种因势利导的骨骼设置提供了技术支持，因为在计算机软件中，图文的效果、相互间的位置关系、大小关系等形式要素的调整只需按键盘上的快捷键或执行菜单命令即可完成，这极大降低了海报招贴设计的修改成本，也使反复推敲和过程性的创作成为可能。

　　另一方面，每个元素都有自己的视觉场，这种视觉场只有在相应元素实际放置到正式的海报空间中才更容易被发现，因而视觉场原理的存在也成为这种后知后觉的骨骼设置方法具有其合理性的设计原理支撑。

　　图 4-43 是为设计基础讲坛创作的一幅海报，在设计伊始，设计师根据主讲人提供的素材作品图片（图 4-44），并没有从中提炼出明确的骨骼设置思路与方向，但在随后修整素材的过程中，设计师对该作品用软件进行了抠像处理，原素材向左侧一点透视消失的视觉场力被凸显了出来，设计师把握住了这种态势，并通过新加入若干组与之匹配的一点发射的蓝色射线贴近雕塑的下部边缘，进而很好地强化了这种态势，设置斜线骨骼的思路也就此逐渐明晰，随后在这种趋势的引导下，其他元素的位置关系与大小组织也逐步被修正，直至海报设计的最终完成。

图 4-43

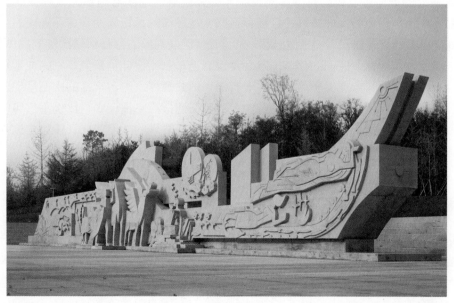

图 4-44

第5章　海报招贴设计的比例

本章概述：

　　本章以比例为主题，介绍其在海报招贴设计中设置长度、协调角度、统筹元素体量、分割空间等方面发挥的功能价值，特别是重点讲解黄金分割比在海报招贴设计中的应用形式，以及几种数列比例的使用方法。

教学目标：

　　通过本章的讲解，帮助读者了解如何在海报设计中应用比例，学会使用相应的比例在海报招贴设计中对长宽、角度、体量、空间面积关系进行有秩序的设置。

本章要点：

　　比例在海报招贴中的应用形式，掌握黄金分割比例、等差数列、等比数列、斐波那契数列在海报设计中的使用方法。

‹　　ALL　WEB DESIGN　LOGO DESIGN　ILLUSTRATION　PHOTOGRAPHY　VIDEO　　　›

5.1　比例在海报设计中的功能价值

　　比例用通俗的语言可以被解释为事物局部与整体或事物局部与局部之间存在的量化比值关系，在自然界中这种量化的比值关系是广泛存在的，从星球的运行周期到雪花冰凌的分形，从蕴含黄金螺线的鹦鹉螺壳再到具有"三庭五眼"的面庞，这些现象的存在都是比例的具体呈现形式。对于艺术与设计创作而言，比例的存在一方面不仅为艺术家和设计师研究事物的成形规律、确保在不同媒介上精准还原对象提供了可能；另一方面，形式多样、内容丰富的比例呈现形式也为艺术家和设计师的创作提供了一种形式美的数学范式。在海报招贴设计中，比例不仅可以应用在涉及长度与宽度的相关设置上，也可以在协调带有斜线构成要素的角度变化、设置构成要素的体量大小及整体空间的分割方面发挥作用。

5.1.1　设置长宽关系

　　海报招贴设计很多时候会存在需要考虑如何处理长度与宽度关系的情况，如垂直方向上海报整体的长度与海报中某一局部长度的关系，水平方向上海报整体的宽度与海报某一局部宽度的关系，整体宽度与局部长度或局部宽度与整体长度的关系，以及局部与局部之间的长度与宽度的关系等。成比例的关系为设计师在处理和设置这些长度与宽度的向量关系时提供了一种可以参照的方式。图5-1为虎牌啤酒的海报招贴，设计师设置的版心内空间的宽度（即红色线段长度）与

整幅海报的高度（即蓝色线段长度）的比值约为 1∶1.618，这样海报的版心宽度与整幅海报的高度之间就被呈现为黄金比例的关系。

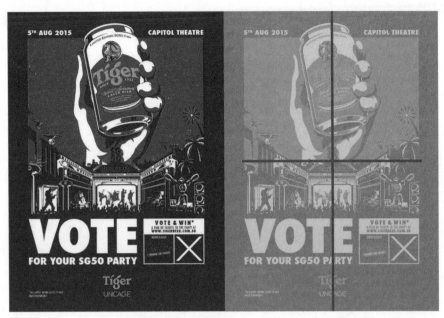

图 5-1

图 5-2 的海报设计中，由文字段落、图、文边缘构成了 A、B、C 三个处于不同位置的长方形空间，这些长方形空间虽然体量不同，但其长度与宽度的比值均为统一的 1∶0.618，这样设计使局部与局部之间的长宽比例也具有了黄金比例的秩序美感。

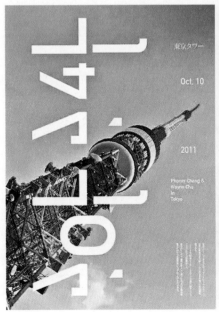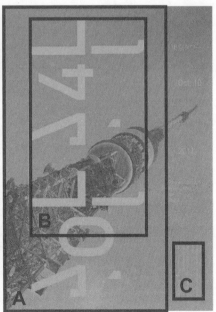

图 5-2

5.1.2 协调角度

在一些海报招贴设计中，主图形轮廓、字母文字的边缘、斜线等构成要素会与水平线或垂直线形成夹角关系，协调的角度变化可以增强画面的动感或节奏感，但随意的角度变化也会使画面显得凌乱无序，所以在应用那些具有角度变化的图文进行海报招贴设计时，比例也可以在协调角度方面上收到良好的效果。例如，在图5-3中，海报的构成元素中包括若干三角形及斜线。设计师将这些三角形和斜线在同一方向上的角度设置为两大类，∠A 类角度约为68°，∠B 类角度约为47°，且二者之间的比值约等于黄金分割比，统一的角度比例使画面显得协调而不失变化。

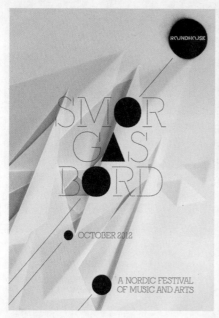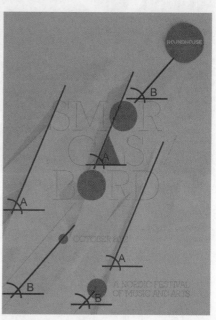

图 5-3

图 5-4 中的海报是又一种采用比例协调角度变化的方式，其中主图形被处理成由三个向内翻折的黑色三角形构成的六边形，其中身为黑色三角形与整体六边形共用边的斜线，其倾斜角度分别为 60°、80°、100°，这三组角度构成了一个相差均为 20°的比例序列，这种角度关系的处理也使画面具有了渐次变化的秩序感。

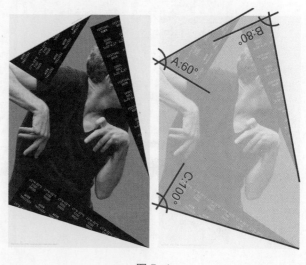

图 5-4

◆◆ 5.1.3　统筹体量

　　每幅海报招贴都会由很多的元素组成，而每个元素出现在海报中的大小体量都需要根据主次关系或设计意图进行或大或小的差异化设置，因此具体要将各元素设置为多大或多小，以及如何处理各元素大小之间的关系也是值得每个设计师进行推敲与斟酌的重要内容，而比例恰好在处理这方面问题时可以为设计师提供一种精确、合理的统筹方式与途径。例如，在设计海报招贴时，设计师可以将元素的大小体量按成倍数、相等差额或特殊比值关系的方式进行呈现，进而获得类似雪花与罗马花椰菜式的比例分形效果，如图 5-5 所示。

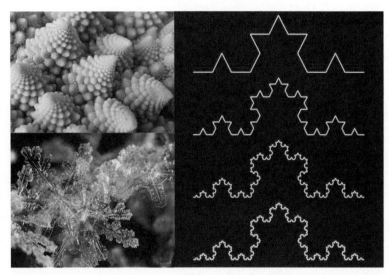

图 5-5

　　在图 5-6 的海报招贴中，主要由斜体与正体的字母 K 构成的图形组合，以八个不同的体量大小被呈现在海报上半部分对角线方向的八个位置上，其中编号 2、3、4 与编号 6、7、8 的图形其周长大小依次为 4n、8n、12n(n 为常数)，则通过计算可知图形之间的体量差均为 4n，设计师正是应用了体量变化是 4n 的比例为依据，对海报中的元素进行了体量大小的统筹与设计。

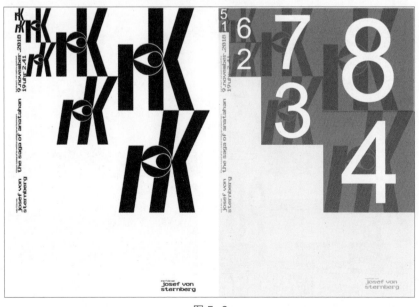

图 5-6

5.1.4 分割空间

　　在设计海报招贴时，设计师除了对海报整体空间进行自由分割进而在相应的空间安置图文之外，还可以按照比例的方式进行有秩序的分割，从而利用具有数学规律的骨骼形式将图文进行安置与对齐。等分的方式是形式最简单也是最常用的一种用比例分割海报内部空间的方法。例如 2019 汉堡应用技术大学艺术年展的海报设计（图 5-7），设计师首先将画面等分为 6 份，然后按照分割线将相应文字信息与分割的字母图形放置在相应的空间内。

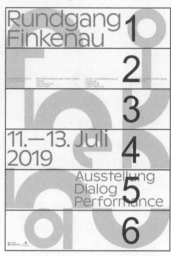

图 5-7

　　按照特殊比例进行非等分的分割，从视觉效果上不仅可以具有秩序感，同时也更富有节奏性的变化。例如朗瑙爵士之夜海报设计（图 5-8），海报中局部空间被设计师用比例的方式进行了分割，尤其编号为 3、2、1 的空间在高度上分别为 78.4n、28n、10n，这是一个相互之间的比值为 2.8 的有特殊比例关系的数列，带有节奏感的间距分割也很好地契合了爵士音乐节的海报招贴内容。

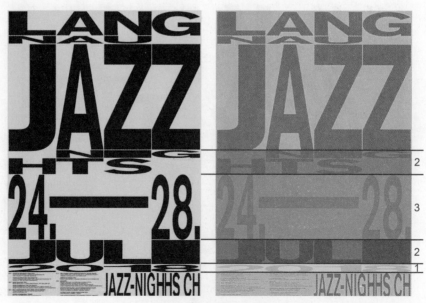

图 5-8

5.2　黄金分割比在海报招贴设计中的应用

黄金分割比是人们广泛认同的一种最具美感的比例关系，简单解释这种比例关系就是将事物整体不等分为两部分，如果部分与整体、部分与部分之间的比值约等于 0.618 或 1.618，则这种比例关系即为黄金分割比。以长度关系为例 (图 5-9)，当线段 AB 被分割为两段，其中 $CB : AC$ 和 $AC : AB$ 的比值约为 0.618，而反之 $AC : CB$ 和 $AB : AC$ 的比值约为 1.618，那么线段 AB 的分割即具有黄金分割关系，不等分的两部分与整体之间的比例关系即具有黄金分割比。在海报招贴设计中，黄金分割比最常见的应用形式包括黄金分割单线、黄金井字网格和黄金螺线系统三种形式。

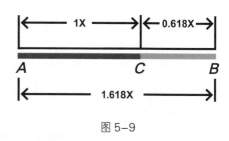

图 5-9

5.2.1　黄金分割单线

黄金分割单线是指在水平或垂直方向上通过计算，根据版式的需要从海报招贴的单一方向上，如从左至右，或从右至左，或从上到下，或从下到上找到相应方向上的黄金分割线的位置，然后以此为基础骨骼再进行图文的编排。例如，在图 5-10 的海报招贴设计中，设计师在从上向下的方向通过计算找到了画面的黄金分割线位置，进而将蓝色的图像下边缘和传达日期的信息内容的上边缘沿着分割线进行了编排。

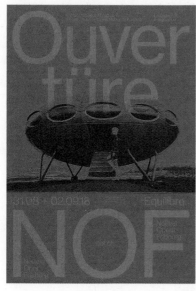

图 5-10

在图 5-11 的海报招贴设计中，设计师在设计时选择了从右至左的方向找到黄金分割线的位置，

而后将作为主图形的大标题汉字的体量大小，部分小字号的文字信息的起始位置，以及作为装饰功能出现的文字笔画的顶角都以分割线为依据进行了安置与排列。

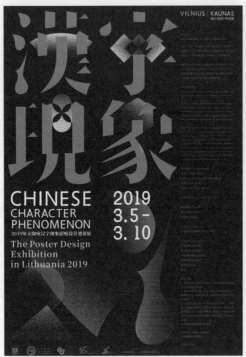

图 5-11

5.2.2　黄金井字网格

　　黄金井字网格可以看作黄金分割线的升级版，它是指从左至右、从右至左、从上到下、从下到上四个方向分别找到四条黄金分割线，这四条黄金分割线会在海报招贴中央相互垂直交汇，并形成一个类似汉字井字的网格系统。在进行海报招贴设计时，设计师可以将设计元素围绕井字展开编排，因为井字特殊的紧密交织关系再加之黄金分割特有的秩序感，所以一般用这种比例方法设计的海报不仅层次丰富，而且画面还会给人稳定、坚实的感觉。例如 2017 金曲奖海报设计（图 5-12），设计师在海报中首先构建起井字的黄金分割网格，而后将人物的眉毛至衣着 V 字领的位置设置在井字中间，且体量大小与中间方形的大小相匹配，金曲奖的英文缩写 GMA 被拆分为白色的 G、M、A 三个字母放置于井字行两条横向分割线的两端，其他元素与文字也遵循这一网格围绕在井字周围，黄金井字网格的应用再加之色彩高明度的对比使该海报招贴厚重而不失华丽。

　　在图 5-13 的海报设计中，设计师也是从四个方向以黄金分割比例的方式对画面进行四次分割，然后将相应的文字和图像围绕井字形进行编排，值得一提的是，作为重色的人物运动短裤的腰际线，以及白色标识在井字中的填充，更增添了画面的稳定感。

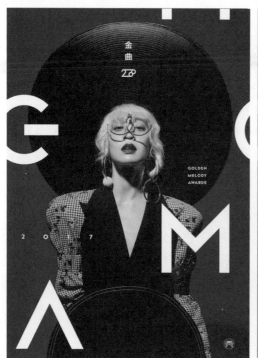
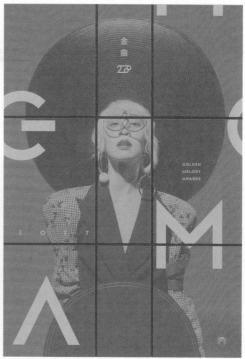

图 5-12

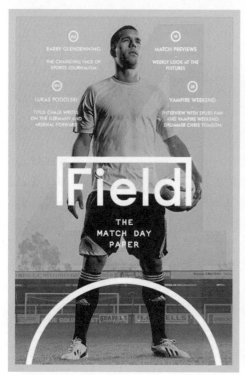
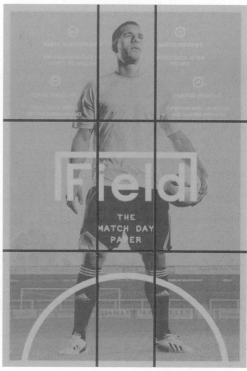

图 5-13

5.2.3 黄金矩形组与黄金螺线

　　黄金矩形组与黄金螺线是具有共生关系的两种相辅相成的黄金分割比例形式，也是在所有黄金分割比应用在海报招贴设计中相对较复杂的两种骨骼网格系统。黄金矩形专指矩形的长边是短边的 1.618 倍的一类矩形，黄金矩形组则是以一个黄金矩形为基础，通过不断地对该矩形包含的所有长边进行黄金分割而得到的一组包含若干黄金矩形的矩形群组。例如，以一个黄金矩形 ABCD 为基础（如图 5-14），将其长边 AD 进行黄金比例分割，分割后的较短部分 ED 与原黄金矩形的短边 DC 会构成一个新的具有黄金比例的新黄金矩形 EDCH，然后再对矩形 EDCH 继续进行分割，又会再得出一个小体量的黄金矩形，经过反复地分割，便会得出一个由无数黄金矩形构成的黄金矩形组。

　　黄金螺线是衍生自黄金矩形组的一类黄金比例形式，它是指在一个黄金矩形组的基础上，以黄金矩形组内包含的相应正方形的边长做半径，以正方形相应位置的顶点为圆心向其所对应方向画 1/4 的弧线，由这些弧线按顺序进行联结构成的一组螺旋曲线就是黄金螺线。例如，在图 5-15 的黄金矩形组 ABCD 中，如果在分割好的黄金矩形组中分别依次以 H、K、L、M、N 为圆心，以圆心到相应分割点的距离为半径画 1/4 的圆弧，则这些以大小体量存在黄金分割比的圆弧线便自然联结成为一组弯折变化富有韵律美感的黄金螺线。

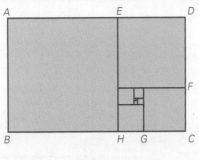

图 5-14

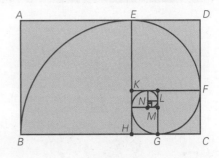

图 5-15

　　在进行海报招贴设计时，因黄金矩形组与黄金螺线是共生关系，所以两种黄金分割形式通常也都是结合在一起来应用的，尤其这两种黄金分割形式不仅具有显著的大小有序渐变，而且螺线也会使画面具有运动的韵律美感，所以设计师也会选择运用这两种形式去处理一些具有明显大小体量变化的构成元素，或空间需要多级分割，或需要表达动感的海报招贴画面。例如，在图 5-16 的海报招贴设计中，设计师在处理车轮和奔跑小男孩的远近关系，局部一些细节包括小男孩上下半身的长度等大小关系时，都应用黄金矩形组的骨骼进行了设置，尤其是人物姿态及车轮的外轮廓与黄金螺线骨骼的契合也增加了画面动感的张力。

　　在图 5-17 的海报招贴设计中，因为需要有多层级的文字信息出现在海报中，所以设计师采用了黄金矩形组的骨骼对画面的空间进行了分割，依托于此骨骼体量大小不同的文字，实现了有层次、有秩序的安置，同时黄金螺线的应用也将半透明文字和人物肖像的右侧轮廓结合在了一起，并由此产生了韵律美感。

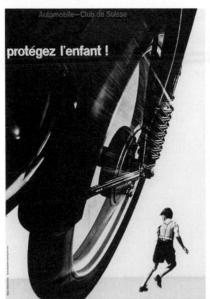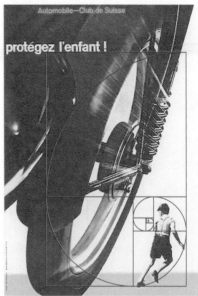

图 5-16

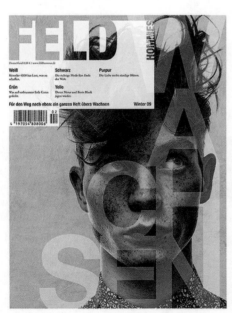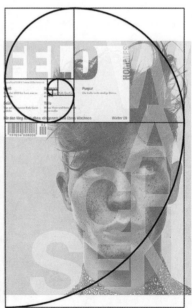

图 5-17

 5.3　数列在海报设计中的应用

数列可以通俗地解释为是由若干数构成的一列有序或有规律的数组，如果说黄金分割比是两

个数据之间具有特殊比值关系，那么数列则是一组数据之间存在特殊的比值关系。在海报招贴设计中，当设计师需要处理众多元素的体量大小、间距、空间分割等关系时，便可以应用数列的形式对相应的要素进行设置，常用的数列有等差数列、等比数列和斐波那契数列三种形式。

5.3.1 等差数列

如果一个数列从第二项起，每一项与它的前一项的差等于同一个常数，这个数列就叫作等差数列，例如有一组数 1、4、7、10、13，在这组数中每一项数字与前一项数字之间的差均为 3，那么这组数就可以被称为公差为 3 的等差数列。如果以正方形和直线间距、大小的形式将等差数列进行可视化的呈现，则图 5-18 中等差数列设置的大小体量变化、空间分割和间距关系会呈现出一种均匀过渡、细腻渐变的视觉效果，尤其是当数列中的项目数量比较多时，这种效果还会越明显，因此设计师也可以利用等差数列的这一特性，去处理海报招贴设计中相应的构成要素，从而使这些要素之间形成一种非强烈性的节奏变化关系。

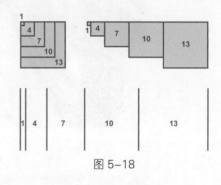

图 5-18

图 5-19 为纪念肖邦诞辰 200 周年的海报招贴，作为表示音乐律动的两组装饰性长方形的宽度被以等差数列的方式进行了设置，并以这些长方形的边缘延长线为大致结构对整体海报中的其他文字与图形的位置进行有序安置，这样整体海报通过这些抽象的图形便折射出一种舒缓、非剧烈渐变的视觉风貌，而这与肖邦的音乐和海报的主题内容都有较好的匹配。

图 5-19

5.3.2　等比数列

如果一个数列从第二项起，每一项与它的前一项的比等于同一个常数，那么这个数列就叫作等比数列，例如有一组数 2、4、8、16、32，在这组数中每一项数字与前一项数字之间的比值为 2，也就是为前一项的 2 倍，那么这组数就可以被称为公比为 2 的等比数列。如果同样以正方形和直线间距、大小的形式将等比数列进行可视化的呈现（图 5-20），则用等比数列设置的大小体量变化、空间分割以及间距关系相较于等差数列会呈现出带有跳跃性、跨度较大变化的视觉效果，当数列中的项目数目

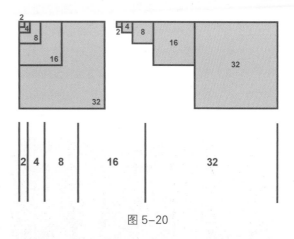

图 5-20

较多时，其带有节奏对比感的效果也会更加强烈，因此在海报招贴设计中处理一些需要有显著变化与对比效果的相关元素时，可以选择运用等比数列对它们进行设置。

图 5-21 是设计师为"中国家风"廉政文化招贴展设计的主题海报招贴，画面中共有八枚外形各异的白色剪影图形，它们分别代表中国不同朝代的铜镜，而其中位于画面对角线位置的五枚铜镜，它们的体量被特意以等比数列的方式进行了大小设置。例如，左下角的菱花镜的完整大小为 32n，而位置居中的钟形铜镜大小为 16n。依此类推，桃形铜镜大小为 8n、葵形铜镜大小为 4n、右上角的亚字形铜镜大小为 2n，它们构成了一组公比为 2 的具有等比数列关系的铜镜群，而正是得益于这种比例关系的存在，才使海报在视觉效果上带有强烈的节奏美感，而这种形式不仅有力地提醒了人们要勤于"以镜为鉴正衣冠、以人为鉴明得失"，而且大小的有序变化也象征"正冠修身、培德养习"的中国好家风的传承。

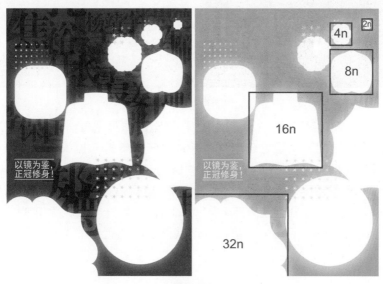

图 5-21

　　在一些海报招贴中，如果构成元素较多或有不同类别的层次需要处理时，等差数列与等比数列也可以结合在一起，应用在同一幅海报招贴中，以发挥丰富画面层次或区分构成要素类别的作用。图 5-22 是电影《瞒天过海：八面玲珑》的海报招贴，海报中八个人物分别被安置在由阴影分割出的八个略有差异的隔断中，而这些隔断的宽度从左至右分别是 1.3n、1.3n、1.6n、1.6n、1.9n、1.9n、2.2n，如果去掉 2.2n 这一项，从左至右分别将每两项合成一组，则可以将画面从水平方向上共划分为三个区间，而这三组区间的宽度是由 2.6n、3.2n、3.8n 组成的公差为 0.6n 的等差数列。在人物高度的设置上，设计师应用了一种特殊的等比数列，即一个公比为 1 的非零常数数列。

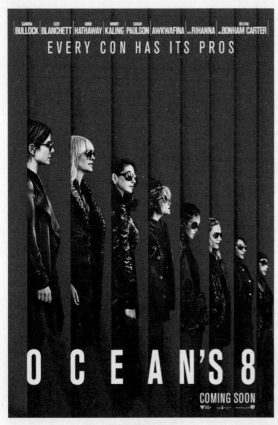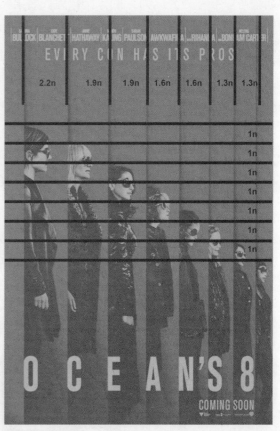

<p style="text-align:center">图 5-22</p>

　　图 5-23 是路易吉·斯努齐 (Luigi Snuzzi) 展览的海报招贴，设计师将海报中的主图形拆分为横向排列与纵向排列的两组姓氏单词，并通过三次转折与拉长处理将原本为二维的文字图形变成带有空间变化的立体形态，其中构成"路易吉 (Luigi)"这个单词的四个转折面的宽度分别为 0.8n、1.5n、2.2n，这是一个公差为 0.7n 的等差数列，而构成"斯努齐 (Snuzzi)"这个单词的三个转折面的长度分别是 0.5n、1n、2n，这是一个公比为 2 的等比数列，这两种数列的结合应用在这两组海报招贴中，都很好地获得了明显有序的区分构成要素层次与类别的效果。

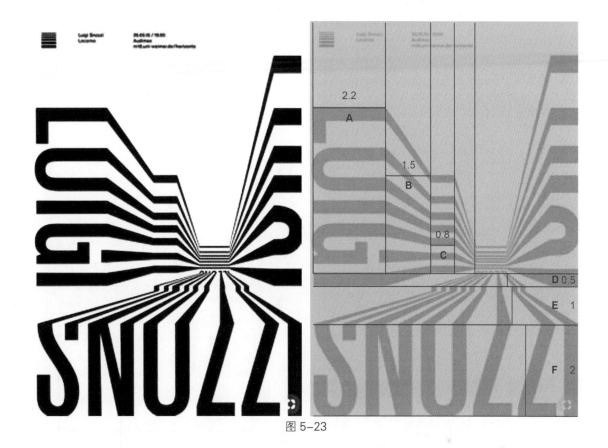

图 5-23

5.3.3　斐波那契数列

斐波那契数列是指一个数列从第三项开始，每一项都等于前两项之和的一种特殊数列。例如，有一组数 1、1、2、3、5、8、13、21、34、55、89、144，在这组数中从第三项 2 开始，每一项都等于前两项数字之和，那么这组数就可以被称为斐波那契数列，又因为这种数列从第三项开始，每两项之间的比值近似于黄金比例的 0.6，因此也可以称斐波那契数列为黄金比数列。如果以正方形和直线间距、大小的形式将等比数列进行可视化的呈现（图 5-24），则由具有斐波那契数列关系的正方形构成的群组恰好可以拼成一个黄金矩形组，这也更加体现了斐波那契数列作为黄金比数列的特质，而且因为斐波那契数列广泛存在于自然形态的内在长度及分形的数量变化中，所以具有斐波那契数列关系的间距与空间分割的变化从视觉上看起来也确实更加自然与和谐。因此在一些需要处理或编排多组信息或构成元素逐渐变化，且它们之间的变化具有密切联系的海报招贴时，也可以选用斐波那契数列的方式进行海报设计。

图 5-25 中海报招贴的主要元素就是文字图形，设计师用斐波那契数列的黄金矩形组的排列方式将画面进行了分割，依附于这一分割系统，将一组代表海报主题的单词字母进行重复的由大到小的有序排列，从而在视觉效果上将看似分散自由的文字通过编排强调主题。

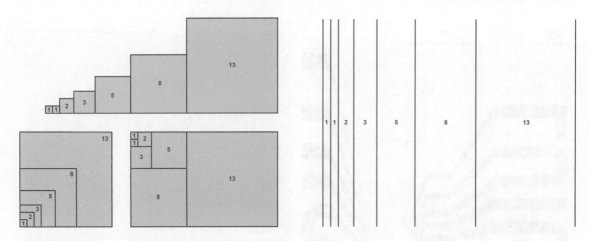

图 5-24

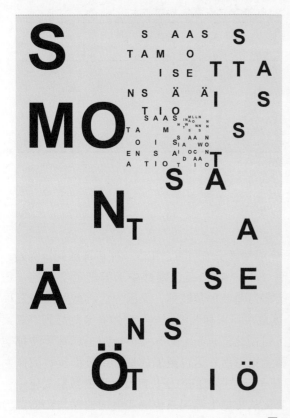
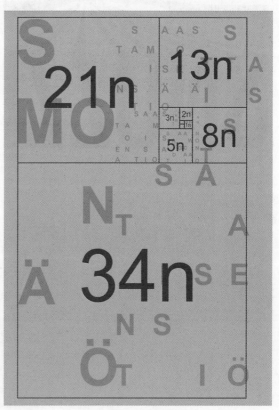

图 5-25

　　图 5-26 中的海报招贴本身就是以斐波那契数列作为主题的设计，设计师将 1、2、3、5、8、13、21 等数字作为图形，也是通过黄金矩形组的形式将这些数字按数列本身大小顺序进行体量由大到小的排列，以直观的形式展现斐波那契数列的有序渐变与相互关联。

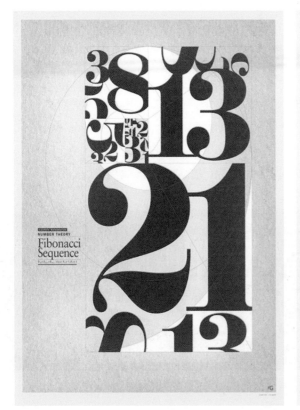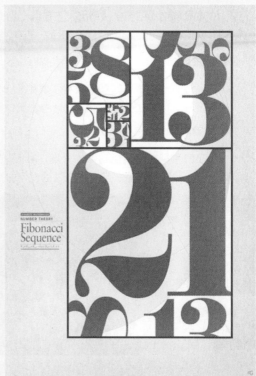

图 5-26

第6章　海报招贴设计的平衡

本章概述：

本章从均衡的美学法则出发，详细介绍海报招贴画面平衡的具体方法，如对称方式的轴对称、中心对称、相似对称，以及均衡方式的明度均衡法、形制均衡法、肌理均衡法、综合均衡法。

教学目标：

通过本章的讲解，帮助读者了解平衡形式法则在海报设计中可以发挥的作用，掌握对称形式及非对称形式在海报招贴设计中的具体营造方法。

本章要点：

了解平衡在海报招贴中的分类，掌握轴对称、中心对称、相似对称、明度均衡法、形制均衡法、肌理均衡法、综合均衡法的使用方法。

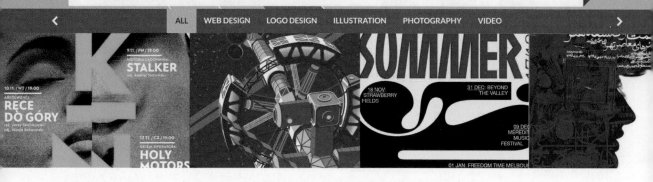

6.1　海报招贴设计中的平衡方式分类

平衡在物理学中可以理解为作用在一个物体上的各种力相互转换与抵消，使物体处于一种实际的稳定、静止的存在状态。因为平衡可以使人感到稳定与安全，所以平衡不仅是一种人本需求，而且更被人们广泛认同为一种最基本的形式美。对于主要在二维空间中呈现的具有固定长、宽维度的海报招贴而言，平衡不仅可以是各构成元素之间因体量大小、数量之间的关系形成上与下或左与右的数比平衡，也可以是因为形状、色彩要素而形成的相应区域的各种视觉力平衡。如果从平衡的呈现效果及实现的方式角度对海报招贴设计的平衡进行分类，则可将海报招贴的平衡种类分为对称与均衡两种。

6.1.1　绝对的平衡之对称

绝对的平衡是指构成海报招贴的元素在构图上要具有完全的对等关系，而能够满足这种绝对平衡关系的形式法则只有对称。对称是指构成事物整体的一部分与另一部分的构成要素以完全相同或近似的状态呈现，从而使整体产生均等对齐美感的构成形式。对称的形式保证了互为对称的双方必然因为数量和外形的相同而呈现出绝对的视觉平衡。

对称的样式分为很多种，在海报招贴中常见的有轴对称与中心对称。轴对称是指将一个形态

沿着某一条直线对折，如果折叠两旁的部分能够互相重合，则这条直线就是对称轴，这种对称样式即为轴对称。因为轴对称显著的对等平衡效果，所以它更适合那些具有严谨、工整需求的海报招贴设计。图 6-1 是卡桑德尔于 1935 年为诺曼底号轮船设计的海报招贴，轴对称样式很好地展现了轮船雄伟的气场。

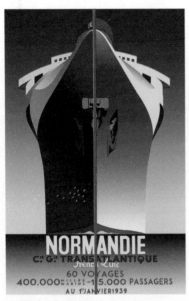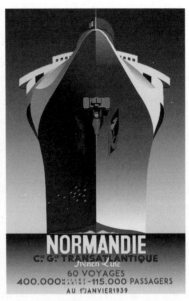

图 6-1

中心对称是另一种对称的样式，它是指如果某一整体由两部分构成，其中某一组成部分围绕着整体的中心旋转 180° 后可以与另一组成部分互相重合，那么这种构成形式就是中心对称。由于中心对称带有旋转的对等平衡更加富有变化，因而这种对称样式更易于营造具有动感的海报招贴设计，如图 6-2 和图 6-3 所示。

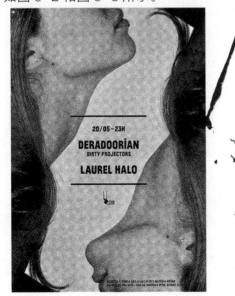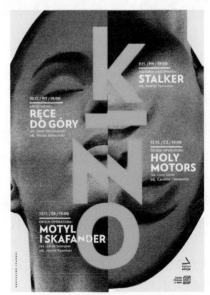

图 6-2　　　　　　　　　　　　　　　　　　图 6-3

6.1.2 相对的平衡之均衡

相对的平衡是指构成海报招贴的各种元素在构图上以数量与形制非相同或相似的方式，达到画面整体在视觉感知上的平衡关系。相对于对称形式有明确、特定的营造程式而言，均衡的画面构图形式则更加灵活。图 6-4 是电影《火星任务》的海报招贴，画面中虽没有明显的对称式的平衡设置，但元素的合理编排让人对画面丝毫没有失衡之感。

人们对均衡的理解更多的是源自对自然现象的感知，如在正常的生物链中，为了维系能量的平衡，食物链等级高的生物往往体形硕大，且其存在的数量要明显少于它的食物，而植物的生长规律也是遵循此道，如少数大体量的果实或枝叶的周围，往往会伴有多数量的小果实或枝叶与之实现重力与能量的平衡等，种种这些现象久而久之在人类心理上便形成了平衡的画面印记，并最终转换成为一种视觉经验与认同，于是均衡也成为一种海报招贴遵循的设计方法。

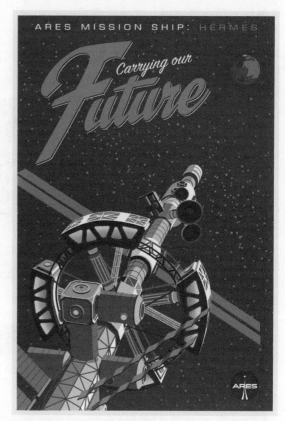

图 6-4

6.2 对称方式在海报招贴设计中的应用

6.2.1 轴对称

根据对称的定义与要求，在一幅海报招贴中，可以满足将海报空间对等分为两部分的轴对称形式分为两种，它们分别是以垂直平分线或水平平分线为对称轴，可以从横向或纵向对海报招贴进行划分，进而实现均齐对等的对称效果。

例如电影 *The Master* 的海报招贴（图 6-5），它采用的是以垂直平分线为对称轴，这样设计不仅实现了左右对等的轴对称平衡，而且间接传达出电影所要描述的心理学家和其研究对象兼助手的关联。图 6-6 是游戏《刺客信条》的海报招贴，设计以水平平分线为对称轴，将画面上下两部分进行了镜像式的轴对称排列，这样从形式上体现出游戏角色通过任务穿越历史事件以增强玩家代入感的游戏特点。

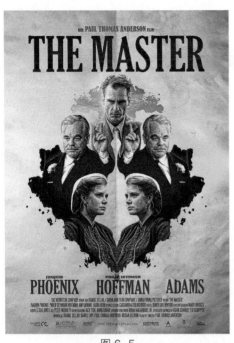

图 6-5

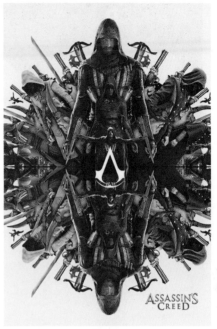

图 6-6

6.2.2　中心对称

　　根据海报招贴的长宽比例特点，为了可以完整地体现中心对称的形式，设计师通常会将中心对称的中心点设置在海报招贴的最中心位置，并且围绕此点对称的图文元素除了上下、左右的中心对称外，还可以利用对角线的长度，以 45°角的方向实现图文元素最大面积呈现的中心对称。具有中心对称的海报招贴虽然没有对称轴，但除中心点外，它一般也具有一条将整体一分为二的分割线，这种分割线也可以看作具有统筹画面各元素作用的骨骼。

　　在图 6-7 的海报招贴中，可以看作以圆柱形图形组与文字信息为单位，以海报中心为旋转点，以 45°的斜线为分割边界，通过旋转实现的左上部分与右下部分的对等均齐排列（图 6-8）。图 6-9 是由捷克设计师吉里·莫切克（Jiri Mocek）设计的海报招贴，招贴中的

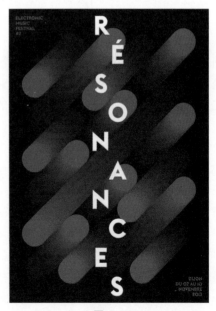

图 6-7

中心对称主要体现在不完全等形的两组黑色图形上，它们也是以海报中心为旋转点，以水平平分线为分割边界，通过旋转完成上半部分与下半部分的对等均齐排列，如图 6-10 所示。

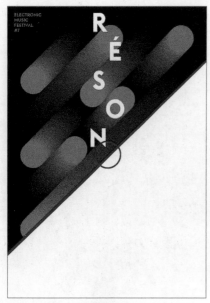

图 6-8

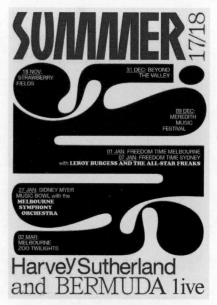

图 6-9

◆ 6.2.3 相似对称

　　如果按量化的标准去衡量对称的程度，则对称又可分为绝对的对称与相似的对称。绝对的对称是指对称双方无论从外形和数量上都实现绝对的对等与均齐，然而在实际的海报招贴设计上，如果海报招贴内容没有特殊需求，更多设计师都会避免镜像化的对称效果，而在设计上将对称的双方加入适度的变化与差异，这种有差异的对称又被称为相似的对称。图 6-11 是美国电影《分歧者 2：绝地反击》的海报招贴，画面整体遵循了对称的法则，但在局部和细节的处理上还是加入了一些变化。

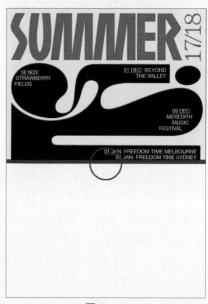

图 6-10

　　在海报招贴设计中，相似对称的实现主要还是基于元素外形与数量来做变化的，因此相似对称又可细致划分为等形不等量与等量不等形两种相似对称。等形不等量的相似对称，是指在海报招贴中对称双方部分的外形基本一致，而只是在组成部分元素的数量关系上存在一些差异。例如，著名设计师霍尔戈·马蒂斯为英德钢琴季设计的海报招贴（图 6-12），海报以垂直平分线为对称轴，海报左右两部分空间在手、钢琴键的外形上基本保持一致，而在日期文字等信息的数量上有差异。等形不等量的对称因差异关系的确立需要足够数量的变化做对比，因而其更适合于做具有多构成元素进行组合的海报招贴设计。

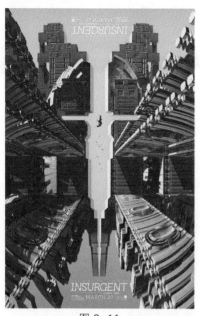

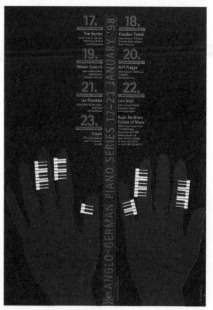

<div style="text-align:center">图 6-11　　　　　　　　　　　　　图 6-12</div>

　　等量不等形的相似对称，其对称双方的构成数量一致，而对称双方的外形则存在明显差异。例如国家地理系列海报（图 6-13），该组画面中对峙的野生动物以海报中心为旋转中心形成旋转对称关系，在动物数量上属于上下对等的，而在动物的外形上则形成了差异角色的博弈对比。等量不等形的对称因为不需要数量的对比来做参照，所以它更适合那些简练与概括的海报招贴设计。

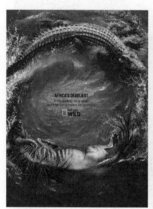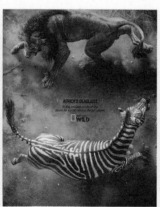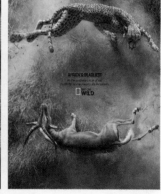

<div style="text-align:center">图 6-13</div>

 6.3　均衡法则在海报招贴设计中的应用

　　因为自然现象中关于平衡的视觉经验与心理认知会左右人们对于重量的判断结果，因此在进

行海报招贴设计时，设计师可以利用这些经验和认知的相关原理与法则，对海报画面进行非对称的均衡调整，尤其是可以通过改变明度、彩度、外形、肌理的呈现状态与相互关系来实现画面相对的平衡。

◆◆ 6.3.1　明度均衡法

　　根据色彩心理学的研究结果表明，色彩的明暗程度对视觉有着很强的引导与暗示作用，就明度而言，高明度的色彩具有前进感，而低明度的色彩具有后退感。这也就是说，在体量、外形等条件无显著对比的情况下，具有高明度色彩的元素要明显突出于低明度色彩的元素。基于该原理，在进行海报设计时，便可通过改变相应元素的明度关系以配置画面的均衡，即在海报招贴中一个体量较小而明度较低的元素在视觉上可以均衡于一个体量较大且明度较高的元素。图 6-14 是由杰森·穆恩 (Jason Munn) 设计的海报招贴，海报由上下两部分组成，其中上半部分占大面积空间的图形元素是交织的辐条，下半部分占很小面积空间的图形元素是一段自行车轮胎与一个骑自行车的人物，上下两部分虽然面积比例明显不对等，但由于小面积的元素配色为低明度的黑色，大面积的元素配色为高明度的黄色及白色，所以画面均衡感明显，并没有头重脚轻的失衡感。图 6-15 是 2009 德国国际海报节的招贴设计，海报也可以分为上下两部分，占大面积空间的是低明度的黑色扑克牌背面和文字信息所在的下半部分，而小面积空间则是高明度的扑克牌正面的白色折角，以及红色的红桃 A 所在的上半部分，上下两部分因明度均衡法的应用，既突出了 A 所代表的德文"海报"的主题，又赋予了画面很好的平衡性。

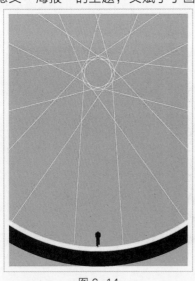

图 6-14

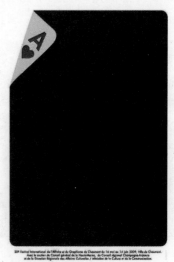

图 6-15

◆◆ 6.3.2　形制均衡法

　　伽马运动是视觉心理学研究领域中的知名实验，它的实验过程是首先将不同形制的图形以频闪式的节奏做反复出现与消失的动作，然后记录并研究观察者在这一过程中产生的视觉运动。根

据埃德温·B·纽曼对伽马运动现象的深入探索（图 6-16），目前已基本掌握的有关视觉吸引力与形状之间存在的规律有两种：①外形变化复杂的形态产生的视觉运动多，因而视觉冲击力强；而外形变化简单的形态产生的视觉运动少，因而视觉冲击力弱。②具有折角变化的形态其视觉运动与冲击力要强于曲线形态。所以基于这样的研究结论，在设计海报招贴时，设计师可以有意识地运用两种方式协调好画面的平衡，这两种方式分别为：①体量较小而外形较复杂的元素在视觉上可以均衡于体量较大且外形规整的元素。②体量较小而外形带有折角的元素在视觉上可以均衡于体量较大且外形圆润的元素。

　　例如，李秀珍 (Soojin Lee) 设计的柏林国际舞蹈节的海报招贴（图 6-17），其左上角与右下角分别由一组文字与一个弧形的球拍局部将画面划分为上下两部分空间，球拍图形体量较大但外形很规整，而文字体量较小但段落有长有短，且左对齐的文本对齐方式使朝向右侧的文本轮廓形成了较复杂的变化，因而根据均衡法则的第一种情形，体量大的规整的球拍图形与体量小的文字段落之间便成功形成了视觉上的均衡。在图 6-18 的海报设计中，画面上半部分放置的是体量较大、外形圆润的圆形图形元素，而下半部分放置的是体量较小、外形带有折角变化的昆虫元素，再加之左下方段落文字的参差变化，因而画面基于第二种均衡法则也实现了整体的平衡。

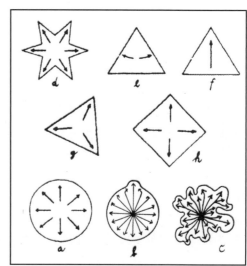

图 6-16

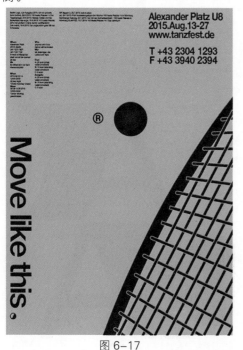

图 6-17

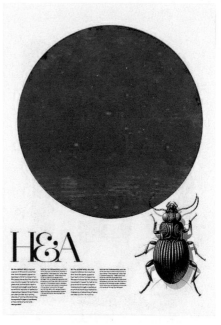

图 6-18

◆ 6.3.3　肌理均衡法

　　肌理也可以理解为表皮质地或纹理，一方面，根据伽马运动所揭示的现象，我们可知形态的质地、内涵也属于一种内部轮廓，因而肌理变化丰富的形态也能够吸引视觉的关注；另一方面，从惯性思维的角度出发，一般质感粗糙的材料都有相当的分量，如石头、金属等，而质感光滑的材料分量一般较轻，如瓷釉、玻璃等，因此有肌理变化或有内涵的材料从心理上也会给人更强的分量感。所以基于以上两点，在海报招贴设计中肌理也可在协调画面平衡上发挥作用，即体量较小而富有内涵变化（肌理）的元素在视觉上可以均衡于一个体量较大而无内涵变化（肌理）的元素。图 6-19 是天鹅湖的海报招贴，左侧的羽毛图形虽然体量不算大，但因为羽毛内部还映衬有景象的内容，所以它可以与右侧的体量较大的负形人物剪影与标题文字实现均衡。

　　文字作为海报中的重要构成要素，其富含信息的内容，对于相应规整的文字段落而言，也可以视为一种形式的肌理存在，用于协调画面的平衡。在图 6-20 的海报设计与图 6-21 的招贴设计中，画面大部分的面积均被大标题英文缩写所占据，但两幅画面都在相对应的剩余空间中填充了细密的文字，而这些文字就相当于赋予了那些剩余空间以丰富的内涵变化，所以虽然剩余空间的比例微乎其微，但肌理均衡方法的应用还是达成了画面明显的平衡效果。

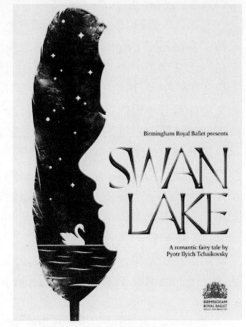

图 6-19

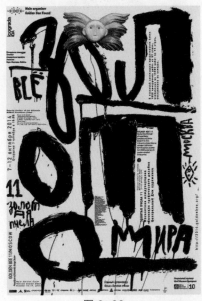

图 6-20

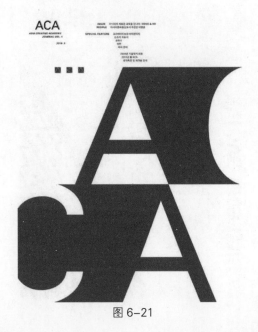

图 6-21

◆ 6.3.4　综合均衡法

相对于那些具有简约风格的海报招贴而言，有一部分海报招贴为了使画面具有丰富的层次及绚丽的视觉效果，设计师在协调画面平衡上也会综合明度、体量、形制、肌理进行统筹考虑，所以在一些海报作品中也可以看到综合、交叉地运用以上均衡法则进行画面平衡的设计。例如，伊朗设计师列扎·阿贝迪尼(Reza Abedini) 的海报设计 (图 6-22)，海报分为左右两部分，左半部分人物剪影体量较大，内部肌理变化丰富，整体明度偏低，而右半部分空白的面积较大，外形规整，整体明度高，外加小体量、高明度的标志图形，从而在多因素的制衡和相互作用下，画面达成了均衡的效果。如图 6-23 中，由于海报元素、空间分割都比较多，所以在这幅画面中并没有明显的比例分区，设计师在综合协调体量、肌理、形制、明度诸要素之间的关系后，将画面各部分的视觉重量都处理得很平均。

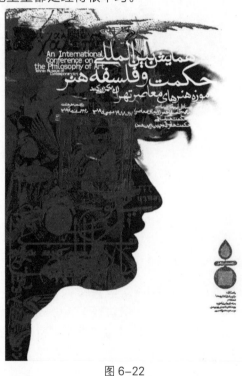

图 6-22

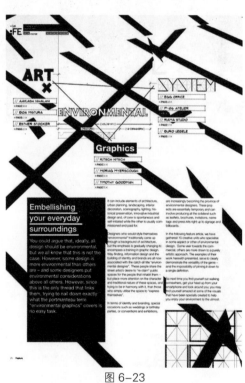

图 6-23

第7章 海报招贴设计的对比与调和

本章概述：

　　本章从海报招贴中各构成要素的关系入手，一方面介绍海报招贴对比效果的营造方法，这其中包括轮廓因素对比、肌理因素对比、色彩因素对比、体量关系对比、方向关系对比、疏密关系对比、虚实关系对比；另一方面介绍调和效果的营造方法，这些方法包括共性调和、渐变调和与布局调和。

教学目标：

　　通过本章的讲解，帮助读者学会从对比与调和的角度欣赏海报设计之美，分别掌握通过各个要素的反差设置以实现对比效果，学会运用共性调和、渐变调和、布局调和的方法实现画面的调和效果。

本章要点：

　　在对比营造方面了解轮廓因素对比、肌理因素对比、色彩因素对比、体量关系对比、方向关系对比、疏密关系对比、虚实关系对比的使用方法，调和营造方面掌握共性调和、渐变调和、布局调和的使用方法。

7.1 对比与调和在海报招贴设计中的应用

7.1.1 海报招贴中的对比

　　对比在《辞海》中被解释为：两种相反的观念或事物，互相比较对照，使其特征更加明显。在文学中对比是一种写作手法，是指将具有明显差别、矛盾和对立的双方安排在一起，进行对照比较的描述与说明。海报招贴作为一种以信息传达为主要功能的媒介，有时为了更加吸引视觉的关注进而提高信息传达效率，设计师在进行海报招贴设计时也会采取对比的方式，把存在差异因素、互为对立关系，甚至是具有矛盾属性的元素并置在一起，用比较对照的方式强调视觉反差，增强视觉冲击力以强化信息传达。

　　在海报招贴设计中，根据选用的元素，其对比双方所侧重的不同的对照内容与对比程度，可将对比类别分为因素的对比和关系的对比两大类。所谓因素的对比是指对比元素的对比内容并非站在绝对的对立面上，或者说矛盾程度没有到最强，例如海报中色彩的对比或元素轮廓外形之间的对比。关系的对比在海报招贴中一般指对比元素的对比内容要有绝对的对立互为关系，且对立程度也达到最强，例如大小、虚实、上下方向、疏密关系之间的对比，它们的对比都是完全相反成就彼此的存在，且相互之间的反差更加明显。

7.1.2　海报招贴中的调和

调和在《辞海》中的定义既有描述状态的形容词性含义如和谐、融洽，也有表明行为的动词性含义如协调处理与排解纷争。在海报招贴设计中，如果说对比是刻意求"异"，而调和则是要在差异中求"同"，即通过协调、排解的方法，将所应用元素间的对比内容减弱，并达成画面整体和谐、融洽的视觉效果。之所以要在海报招贴设计中追求调和，是因为虽然对比关系可以使海报画面产生视觉冲击力，起到强调与吸引人的作用，但并不是所有的海报招贴都需要以这种效果示人，根据不同的主题，调和的状貌也是很多海报招贴想要达到的理想状态。

7.2　海报招贴设计的分类因素对比

7.2.1　轮廓因素对比

轮廓因素是指设计元素形态边缘呈现状态的属性，轮廓的呈现可包括圆滑的曲线轮廓、正直的直线轮廓、封闭的轮廓、半封闭的轮廓、流畅贯通的轮廓、顿挫的轮廓等多种情况，不同轮廓的呈现状态从视觉心理上会使人产生不同的心理意象，进而释放出不同的气场，因而在设计海报招贴时，可以选择在轮廓因素上具有明显差异的不同元素进行设计，从而借助轮廓上的差异确立醒目的对比关系。

图 7-1 是设计师时澄的海报招贴作品《字间形意》，其中运用了多种轮廓因素的对比以实现作品鲜明的对比效果，这些轮廓因素对比包括"字"的曲线轮廓与黑色方块的直线轮廓之间的对比，图形油墨边缘带有顿挫的不规整轮廓与文字段落的流畅、规整轮廓之间的对比。

图 7-2 是《气韵中国》的海报招贴，在这幅海报的设计上，设计师同样运用了多种轮廓因素的反差以实现对比。例如，整体图像元素首先被处理成网点矩阵的效果，这使图像边缘因网点填充的缘故形成了半封闭的轮廓，这

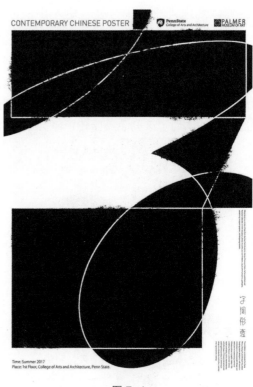

图 7-1

与中间部位若干圆形环的封闭的轮廓边缘形成了较大的反差。此外，繁体"华"字直线的轮廓与

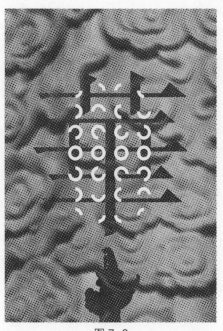

图 7-2

云纹石雕曲线的轮廓之间也构成了轮廓形制上的对比。

◆◆ 7.2.2　肌理因素对比

　　肌理是交代设计元素纹理效果、表面效果与质感的因素。在通常情况下，人对不同肌理的感受所形成的不同的感受，甚至很多不同的情景、分量乃至空间与时间信息的传达都可以依靠肌理来承载。例如，漆皮龟裂的木板肌理能唤起人们对时间流逝的联想进而萌生历史厚重感；牛皮纸毛糙的纸面肌理给人一种质朴的感觉，因而具有亲和力；瓷器光滑的表面肌理给人精致、典雅的感受等。在海报招贴设计中，这种肌理因素的对比不仅可以依托于图片素材本身所反映的质感进行对照式的比较，也可以通过带有像素变化的位图与无明显像素变化的矢量图形之间的像素肌理反差来实现。

　　在图 7-3 的海报招贴中，分别应用了火车、气球、肖像的元素来传达在三个时间节点要举办的三项活动，除了位图式的图像与 1、2、3 矢量数字图形之间的肌理差异形成很强的对比之外，三幅位图之间的蒸汽、金属、胶皮与头发之间也构成了肌理因素的对比。图 7-4 是俄罗斯设计师伊戈尔·古罗维奇 (Igor Gurovich) 为纪念莫斯科艺术剧院成立百年而设计的宣传海报招贴，复古的带有像素颗粒的黑白照片人物，与时尚的带有点、线纹理变化的彩色曲线图形之间形成鲜明而强烈的质感反差，这种肌理因素的对比不仅使视觉气氛活跃，而且也展现出莫斯科艺术剧院百年来绚丽多彩的历史，并体现了该剧院不断传承经典剧目并融合现代元素的创新发展理念。

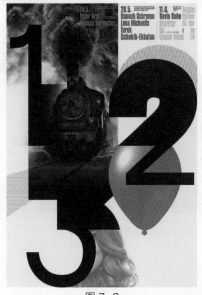

图 7-3

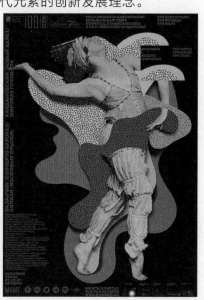

图 7-4

◆ 7.2.3　色彩因素对比

　　色彩因素是对选用的设计元素色彩属性进行设定，色彩因素的对比就是从色彩的三个属性，即色相、明度与纯度入手对画面进行色彩强对比的搭配。色相即色彩呈现出的颜色面貌，色相因素的对比指可以选择对比色或互补色等色相对比强的色彩组合对海报进行色彩设置。图 7-5 的海报配色中，设计师选择了红色与绿色的互补色进行搭配，它们分别被填充到背景与前景装置上，这样设计使画面的色彩对比极其强烈。

　　明度是指色彩的明暗程度，明度因素的对比是要选择明暗色阶跨度比较大的几种色彩构成海报的黑白明暗对比。例如中国环球电视网的海报招贴设计（图 7-6），设计师选用了黑色、深蓝、紫色、红色、浅蓝、白色明度对比明显的 6 种色彩，画面对比明快而绚丽。在海报招贴设计中，明度因素的色彩对比也可以是无彩色变化的黑、白、灰色彩的对比。图 7-7 的画面中位于中部的 ggc 被设置为黑色，分列左右的十余段文字因字号小及间距疏松的原因在视觉

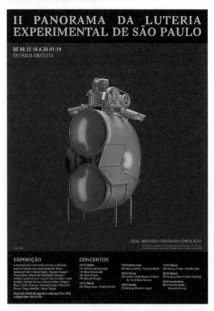

图 7-5

上呈现为灰色，再加上背景带有折痕的灰色块与白色块，使整体海报的明度对比层次分明。

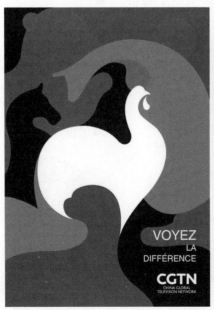
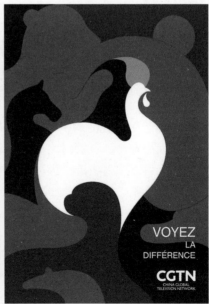

图 7-6

　　纯度又称彩度，是指色彩的鲜艳程度，纯度因素的对比通俗地讲就是指选择鲜艳度高的色彩与鲜艳度低的色彩组成鲜浊的视觉差异。例如电影《布达佩斯大饭店》的海报招贴（图 7-8），设

计师将布达佩斯大饭店建筑物的色彩呈现为鲜艳度较高的粉色系色彩，而将背景的色彩设置为较低的鲜艳度，这样电影的主体在彩度因素的对比下得以突显与强调。

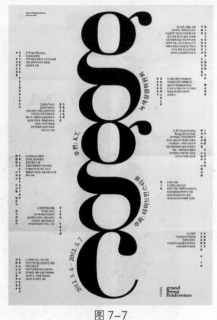

图 7-7

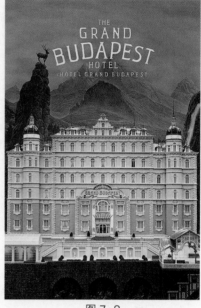

图 7-8

7.3　海报招贴设计的分类关系对比

◆ 7.3.1　体量关系对比

　　体量因素是描述形态在相应空间中所占规模的主体属性，在海报招贴设计中，体量因素的对比设定内容可以包含大小对比、长短对比及粗细对比，设定元素的大小关系对比，可以使人将近大远小的透视经验转嫁至对海报中大小关系的理解上，进而使画面营造出前后关系、主次关系或空间关系。图 7-9 是比巴卜泡泡糖的果味系列商品的海报招贴，画面中呈现出的是两个硕大的泡泡，它们分别被吹成了甜橙和香梨的外形，而吹泡泡的小孩则以极其微小的方式被贴敷于泡泡之上，乍一看仿佛只是甜橙和香梨的果脐，这种夸张的大小对比关系，不仅使画面视觉效果极具张力，而且也直观体现了该系列商品果味十足的特点，营造出一种符合该品牌市场印象的童趣氛围。

　　长与短的对比、粗与细的对比从视觉上可产生有差异

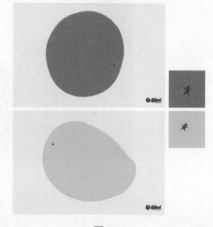

图 7-9

的分量感及方向感。例如，具有相当粗度或较短长度的元素让人在心理上可产生稳定、厚重的感受，具有长度的元素在视觉上可引起向相应方向上的拉伸与拓展引导，而相对纤细的元素在心理上可产生精巧、单薄的感受等。图 7-10 与图 7-11 都是以文字为主要元素的海报招贴设计，画面由不同长短粗细的英文词汇与段落有序排列构成，长短粗细的体量关系对比用营造不同分量感与方向感的方式将多元的信息进行了有效的分层与归类。

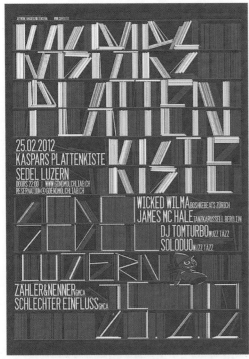
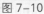

图 7-10

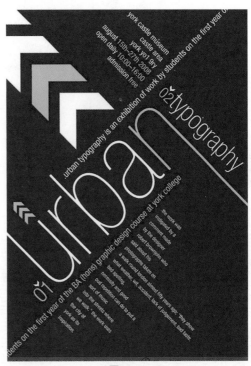

图 7-11

◆ 7.3.2　方向关系对比

　　方向关系对比是指对元素在海报招贴画面中所存在的角度与方向进行对立或相悖的设置。在海报招贴中，方向性通常会通过应用元素的摆放状况、倾斜的角度或轮廓延长线与水平线或垂直线形成的特定夹角来体现，因为根据视觉心理学的相关研究，这些情形往往可以引起视觉对相应方向的运动，进而使人产生整体形态都向某个方向的聚集或扩散的感觉。方向关系的对比不仅可以从方向上使画面产生角度的反差以制造画面多变的效果，而且也可以通过方向的特异产生空间的变化进而塑造形态。

　　图 7-12 是电影《007》的海报招贴设计，在该幅海报画面中破损的玻璃形成了多个三角形，而三角形顶角的指向通常会决定整个形态的走势即运行方向，而画面中的若干三角形的顶角又指向了不同的方位，这样一来便形成了画面方向关系的对比，方向上的冲突不仅加强了画面的视觉冲击力，同时也丰富了层次。图 7-13 与图 7-14 中的海报招贴设计都运用了线条组作为元素，若干组方向不同的长条线分别从纵向与水平方向进行排列，如此便形成了方向上的反差，通过方向的对比，两组线条的交界边缘产生了特异的视觉干预，从而清晰地塑造出了眼睛与头骨的形象。

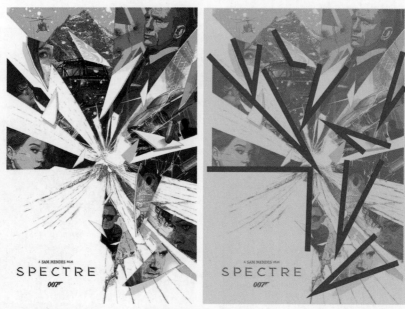

图 7-12

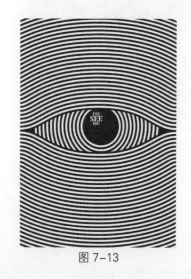

图 7-13

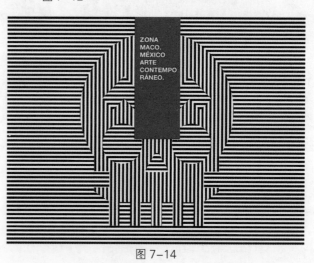

图 7-14

◆ 7.3.3 疏密关系对比

　　疏密关系是指形态在相应空间中非秩序性分布的疏松与密集的情况，在海报招贴等平面空间中，"密"主要是指设计元素汇聚的稠密分布情况，而与之相反，"疏"则是指设计元素稀疏分布情况。疏密是互为共存的两种空间关系，因为它们相互之间的界定都需要以彼此之间的对比为参照，且相互成就彼此。在海报招贴设计时，疏密关系的对比是协调画面均衡感及塑造空间关系的基础，而且设计师可以通过疏密关系的对比将画面进行富有层次的营造。图 7-15 是蔡依东设计的海报 *Incl Poster*，以圆形为元素，通过群组重复排列后形成体量大小有明显差异的三块矩阵，由于大小的差异也使疏密关系形成了鲜明的对比，从而使画面被自然地分成了若干层次，简约而

大方。图 7-16 是一幅运用疏密关系的对比来设计的海报招贴，设计师在画面中用线条自身间距的变化及多组线条交汇形成的线织面，而使海报空间内形成了若干区域并彼此形成鲜明对照，这样自然将画面划分成为若干板块。

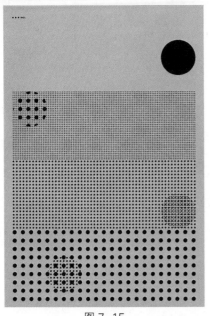

图 7-15

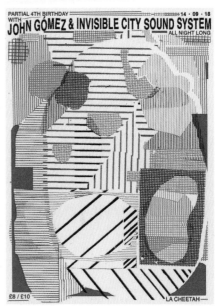

图 7-16

此外，由于视觉习惯将距离聚集趋近的事物归纳为整体来认知，因此也可以利用视知觉这种聚集识别的原理，在海报招贴设计中通过疏密对比塑造形象。图 7-17 是 2022 年度日本武藏野美术大学基础设计学系毕业展的主视觉海报招贴，在作品中设计师用代表计算机语言的字符编码塑造出一个日本设计师原研哉的侧面形象。在字符编码的选择与位置的摆放方面，设计师有意根据相应符号的笔画长短与繁简程度情况，营造出字符编码之间明显的聚集与分散关系，而这种合理的疏密关系不仅可以使观众很容易地识别出人物形象的特征与形体关系，而且也自然地展现出了本届毕业展"不为人工智能所凌驾的创意和创造力"的主题。

图 7-17

◆ 7.3.4　虚实关系对比

虚实关系是指形态主体在完整清晰方面的呈现程度，这其中可包含清晰与模糊、完整与残缺、"有"与"无"等多类互为共生的对比关系。虚实关系的对比对于海报招贴设计而言也是不可或缺的，因为虚实不仅可以表达运动与静止的动静关系，而且也是说明画面主次关系、前后关系的重要条件因素。

按照视觉认知的经验，在海报招贴设计中需要强调的、静止的或处于前方的元素一般都会被设定为实，而需要弱化的、运动的或需要推远的元素一般都会被设定为虚，如此通过对比，虚与实的双方内容便可以各尽其责且相得益彰。图 7-18 是电影《逍遥法外》的海报设计，模糊的相互追逐的人物，与清晰的电影标题文字形成了鲜明的虚实动静的对比，catch 这一贯穿电影的主题也在虚实关系的对比设定下得以自然传达。

再如瑞士设计师多米尼克·雷希施泰纳 (Dominic Rechsteiner) 与维塔曼 (Vitamin) 为 OLMA 网站设计的系列商业海报（图 7-19），其在虚实关系上的对比一目了然，这样处理很好地确立了主次关系并拉开了空间关系，只是设计师一反常态地将呈现状态为"虚"的猪与牛的图像作为了主体。

在处理虚实关系时，也可以尝试将某些元素或空间的"虚"处理到极致，甚至使"虚"成为"虚无"，这样所呈现的"虚无"就会与画面中的"实"构成最

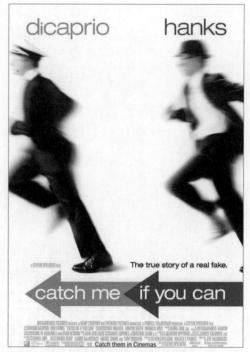

图 7-18

强烈的虚实关系对比，即"无"与"有"的对比，这种对比不仅视觉效果奇异，而且容易引发人们无尽的想象。

图 7-20 是瓦西利斯·马尔马塔基斯 (Vasilis Marmatakis) 为电影《龙虾》设计的海报招贴。设计师用影片中男女主角相互拥抱一个虚无的人形为主图像，用极端的虚实对比衬托出影片的戏剧冲突，并隐喻了影片内容对自由、幸福和爱情的哲学思考。

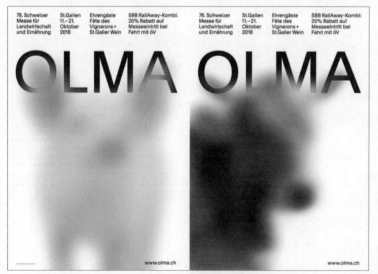

图 7-19

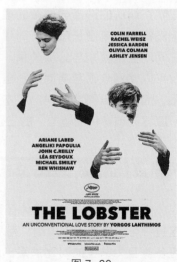

图 7-20

7.4　海报招贴设计的调和法则

在海报招贴设计时，调和的效果可以通过两种思路实现，第一种思路是在设计伊始，选用的设计元素本身就在各个属性及要素上具有诸多的相近之处，例如，以形制相同或色彩相近的元素进行组合，这样自然在视觉效果上就具有和谐、融洽的基础。第二种思路是在选择用设计元素时不排斥对比因素的存在，而是在对比存在的前提下，通过相应的方法处置协调对比内容，使整体画面统一而富有变化。根据这种思路，结合海报设计的特点可以将海报招贴的调和法则总结为共性调和、渐变调和与布局调和三种。

7.4.1　共性调和

共性是指不同事物所共同具有的性质，这就好似数学中两个不同集合所存在的交集。具有共性的不同事物必然会因为交集和共同特质的存在而使彼此之间的距离拉近，对比减弱。共性调和便是建立在这一共识基础上衍生出的调和方法，即在海报招贴设计时通过在具有对比关系的元素双方中加入一项具有共性的事物或赋予两者一项共同的规则，以此为契机使对比内容实现存异求同的调和感。

图 7-21 是 1923 年由赫伯特·拜耶设计的包豪斯展览会的海报招贴，海报中存在的对比主要来源于三角形、方形、圆形这些图形元素在形制上的反差，以及在色彩方面的冷暖色与明度对比，但因为设计师在三角形、方形、圆形的周边都设置有仿制绘图的样式而保留下来的虚线与参考线，因而画面便以此为共性的契机达成了相互之间的调和。当遵循一项共同的排列方式进行不同元素的排列时，其调和的效果便等同于骨骼的排列。图 7-22 中的对比双方为具象的、黑色的人物图像与抽象的、白色的手写英文图形之间的强烈反差，但因为二者在轮廓排列的角度上具有共同的方向，因而二者以相同的排列方向为共性因素实现了对比双方的调和。

图 7-23 中的对比，除了源自具象的白色汽车与抽象的图形背景之间的对比，在色彩方面也存在有红色与蓝色的对比色反差，设计师在对画面进行调和处理时，以黑色与白色为共性因素，并将黑白色分别承载于标志、轮胎、字母的整体

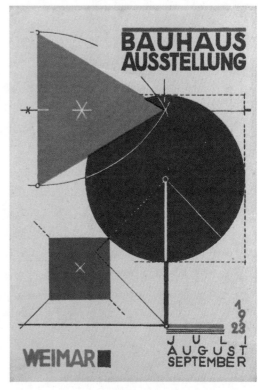

图 7-21

或局部，并以此为契机实现了色彩与图像的调和。

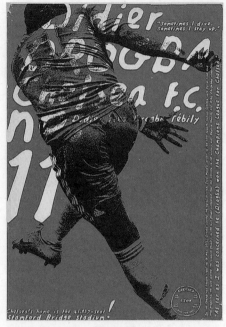

图 7-22

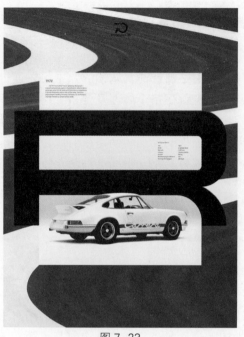

图 7-23

7.4.2 渐变调和

渐变是一种有规律性的逐渐变化。对于任何事物而言，渐变都是一种行之有效的缓解对比与

冲突的手段，因为渐变通过对诸如空间、时间、条件等主客观因素的渐次变化，会使原本对比的因素与关系之间因渐变形成了步骤式的衔接，这种衔接就好似将对比双方合成为一个整体的系统，对比内容自然在保持自身差异性的同时彼此得到了弱化。在海报招贴设计中，渐变的调和主要可以从形状、色彩、方向、角度、大小、肌理、虚实等多方面加入相应的步骤渐变或过渡环节以实现调和，且渐变的步骤越多，调和感就越强。

图 7-24 是富罗拉电影节放映的电影《三厘米》的宣传海报，海报以罗马数字 Ⅲ 作为主图形，为了契合电影主题，设计师特别将构成罗马数字 Ⅲ 的三个竖条用三种不同的形状来代表，这样画面中对比最强烈的内容便是分立左右两侧的长方形与有机曲线形，为了减弱两者在形状轮廓上的对比，设计师将最中间的"竖条"外形设计成介于长方形与有机形之间的图形，通过渐变使三者融为一个过渡的整体，进而减弱了彼此间的对比。图 7-25 是电影节的海报招贴设计，

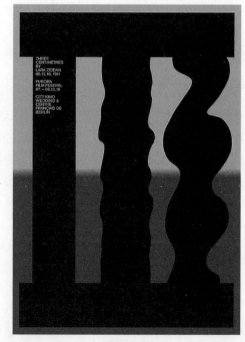

图 7-24

其对比主要在于电影胶片的图像与手绘的起伏折线之间的肌理材质的反差，设计师巧妙地借助于两者在起伏上的共性，将它们首尾相接并在中间加入渐变的环节，在削弱对比的同时也体现了电影节理性与感性的融合。图 7-26 海报中的对比主要在于色彩的鲜明反差，设计师将色彩间的对比融入细腻的色阶过渡并使之贯穿整幅画面，这样色彩渐变便形成了浑然一体的宛如彩虹般的元素。

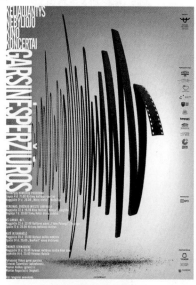

图 7-25

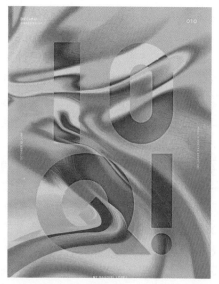

图 7-26

7.4.3　布局调和

　　布局调和是根据视觉的适应性原理衍生出的调和对比因素的方法，视觉的适应性是指视觉对光与色所构成的环境具有调节适应的能力，有两种现象都有力证明了视觉适应性功能的存在，第一种现象是在夜晚当视觉适应灯光照明的环境后，关灯的一瞬间人们眼睛会出现短暂的失明，而当眼睛适应了黑暗的环境后视力又会逐渐恢复。第二种现象是当视觉注视由两种反差较强的色彩交替填色呈现为类似棋盘格子似的色彩平面时，视觉会适应两种色彩的对比并将色块识别成为由两种色彩虚拟混合后的效果（图 7-27）。基于视觉的这种适应性原理，我们也可以推导得出化解对比的有效方法，即通过增加对比要素双方在单位空间中出现的数量并使之均匀分布，以营造多点对比与全局对比的方式，使视觉

图 7-27

减弱对一点对比与局部对比的感受敏感度与强度，进而适应相应对比因素的呈现状态。实践证明，在海报招贴设计中，布局调和的法则不仅适用于对色彩、明暗对比因素的调和，同时也适用

于轮廓、方向、肌理、体量等对比因素与对比关系的调和。

在图 7-28 的海报招贴中，带有圆形、扇形、折角变化的轮廓构成了曲线与折线、角度与无角度的对比，由于此对比在画面中分布均匀且数量为多组，因而视觉适应了整体的对比变化，而没有将注意力集中在某个局部的外形对比上。图 7-29 与图 7-30 的海报设计采用了对比很强的色彩，为了弱化这样的色彩对比，设计师采用了布局调和的方式，使这些色彩的对比或均匀分布，或贯穿整幅画面，从而使画面的色彩看上去既醒目又统一。

图 7-31 的海报招贴设计是体现布局调和发挥作用最明显的图例之一，画面中的对比源自多个方面，这其中包含折角与曲线的对比、开放轮廓与封闭轮廓的对比、英文与韩文的对比、水墨位图与几何矢量图的对比、黑白的对比、色彩的对比甚至还包括疏密的对比，画面同样利用布局调和的方式逐一化解了这些对比因素与对比关系，从而使海报整体彰显出调和的形式美。

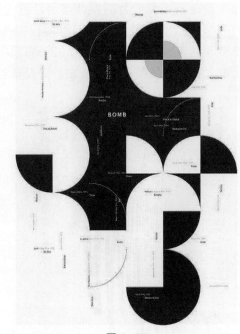

图 7-28

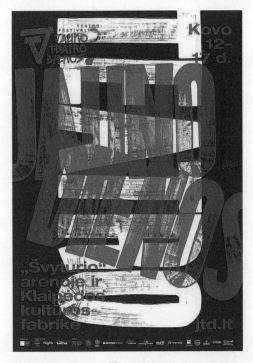

图 7-29

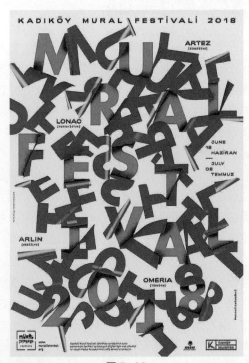

图 7-30

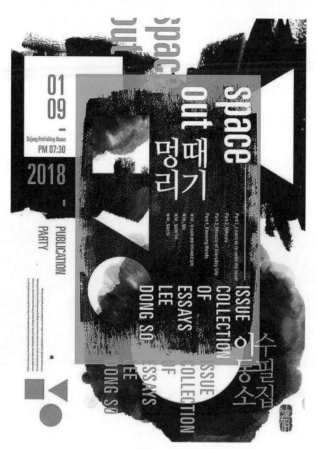

图 7-31

第8章 海报招贴设计的色彩搭配与组合

本章概述:

　　本章以色彩为主题,重点讲解海报招贴设计如何进行色彩的搭配与组合,从色彩的构成关系上将色彩的搭配与组合分解为色彩的对比、色彩的调和、色彩的调式三部分进行详细的讲解,最后还介绍了色彩的借鉴与应用方式。

教学目标:

　　通过本章的讲解,帮助读者学会如何应用色彩对比与色彩调和的方法,组成兼具视觉差异与语义差别的色彩搭配方案,通过色彩的调式学习形成系统的色彩观,并可以准确地选用适合的色彩对相应主题的海报招贴进行配色设计。

本章要点:

　　在色彩对比方面,熟知明度对比、色相对比、纯度对比、冷暖色对比的组合;在色彩调和方面,掌握单性统一调和、双性统一调和及对比性调和的方法;在色彩调式方面懂得色彩的四大基调及细致的小调式分类,在色彩借鉴与应用方面学会进行色彩的采集与重组。

　　色彩是海报招贴的重要内容,对于设计师而言,选用与海报元素和主题相适合的色彩搭配不仅可以令人赏心悦目,而且还可以辅助海报招贴的信息传达并烘托气氛,因而色彩的搭配与组合也是设计师在设计海报招贴时需要重点考虑的内容。目前设计师经常运用的色彩搭配与组合的方式可分为色彩的对比、色彩的调和、色彩的调式组合和色彩借鉴与应用四种。

8.1 色彩对比的海报招贴设计

　　虽然关于色彩的对比情形已经在第 6 章中做过概括的介绍,但其实从色彩学的角度出发,关于各色彩属性的对比,可供海报招贴配色选用的色彩组合方式还有很多,尤其是色彩对比作为一项可独立研究的内容,其分类不仅只具有理论存在的意义,各种对比组合的色彩效果与语义也的确存在有显著的差别。

8.1.1 明度对比的色彩组合

　　因色彩的明度差别而形成的色彩对比关系称为明度对比,对于海报招贴而言,画面的色彩搭配必然会整体反映出一种关于亮、暗、灰的明度状貌,这种状貌也可以称为明度的基调。在色彩学中,由明度组成的色彩基调通常可分为九种,而且这九种明度对比的组合均有属于各自专属的

名称，它们分别是：高长调、高中调、高短调、中长调、中中调、中短调、低长调、低中调、低短调。
在这九种明度对比中，"高""中""低"字的冠名所代表的含义是指画面中高明度（亮颜色）、
中明度（灰颜色）或低明度（暗颜色）的色彩所占据的比例，而"长""中""短"的汉字所代表
的含义是指画面中色彩在明度上所构成的强弱对比程度，因为在色彩构成研究中，明度组合的确
立是需要以相应的表示明度的色阶尺作为参照物的，因而其实"长""中""短"主要是用于描
述色彩组合在色阶尺上的长短距离的跨度，所形成的效果即"长"对应"强"对比、"中"对应"适
中"对比、而"短"对应"弱"对比。

如果将九种组合展开进行解释，则高长调所代表的内容就是指画面以亮颜色为主，并有小部
分的暗颜色与整体亮颜色之间形成明度的强度比。高中调所代表的内容是指画面以亮颜色为主，
小部分的灰明度颜色与整体亮颜色之间形成明度的适中度比。而高短调所代表的内容则是指画面
均由高明度的亮颜色构成。以此类推，中长调是指画面以中灰明度颜色为主，并有小部分的暗颜
色或亮颜色与整体中灰明度颜色之间形成明度的强度比。中中调是指画面以中灰明度颜色为主，
小部分选择高明度亮颜色或低明度暗颜色，与整体灰颜色之间形成明度的适中度比。而中短调是
指画面均由中灰明度的灰颜色构成；低长调是指画面以暗颜色为主，并有小部分的亮颜色与整体
暗颜色之间形成明度的强度比。低中调是指画面以暗颜色为主，小部分的灰明度颜色与整体暗颜
色之间形成明度的适中度比。而低短调是指画面均由低明度的暗颜色构成。

从各明度调式对比的色彩组合结果可以看出，不同调式的组合在视觉效果上的确有明显差异
且色调语义也不尽相同，因而它可以作为一种配色方法体系，供具有不同诉求的海报招贴设计选用。
如图 8-1 所示，在构图与应用元素相同的情况下，高长调的颜色对比使画面清晰而明快，高中调

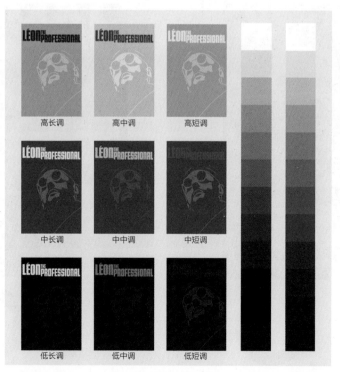

图 8-1

画面自然而明朗，高短调画面则轻柔而优雅；中长调的颜色对比使画面充实而有力，中中调画面稳定且和谐，中短调画面则含蓄而朦胧；低中调的颜色对比使画面庄重又强劲，低长调画面深沉而刺激，低短调画面则沉着而浑厚。

◆ 8.1.2　色相对比的色彩组合

色相对比是指因色相之间的差别形成的色彩对比。如果按色相对比效果的强弱为标准进行分类，则可将色相的对比分为同类色相对比、类似色相对比、对比色相对比与互补色相对比四大类别。在色彩学中，不同色相关系通常需要借助色相环为参照物进行定位，因此在对海报招贴进行配色时，也可以以色相环为参照体系，选择相应的色彩构成不同类别的色相组合。

同类色相对比是在色相环上色相之间的距离角度在 30°以内的对比，因为色相比较趋近，因而同类色的对比可以说是所有色相对比中反差效果最弱的一种，而且所形成的色调语义通常是和谐与平静的。在图 8-2 的海报招贴设计中，设计师选用了橘色与紫红色的同类色对比作为画面的主要配色，因而使画面具备温和、稳定的外观。

类似色相对比是在色相环上色相之间的距离角度在 90°左右的对比，因为色相之间具有一定的距离，因而色彩对比的效果明显，且因为彼此之间存在共同的色彩，使静中有动、稳中有变成为类似色对比的色调语义。在图 8-3 的海报招贴设计中，设计师在对汤姆·汉克斯主题人物进行配色时，根据其扮演过的角色的性格及身份特点，特别选择了具有动静结合效果的蓝色与绿色进行搭配。

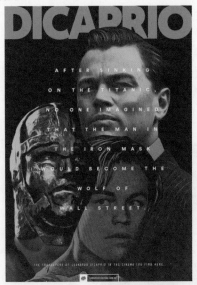

图 8-2

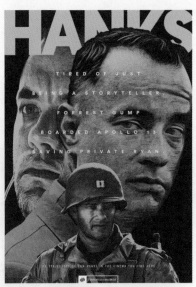

图 8-3

　　对比色相对比是在色相环上色相之间的距离角度在 120°左右的对比，这些色彩间隔距离较远，因而色相的反差对比也较强，因为色彩对比的效果鲜明且富有动感，所以很多与运动相关的海报招贴设计都倾向于选择这种对比色相来配色。图 8-4 与图 8-5 分别是 2018 年俄罗斯世界杯与 2014 年索契冬奥会的官方海报招贴，这两幅招贴的配色都分别选用了橙色与绿色、红色与蓝色这两组对比色，这样的色彩搭配不仅使画面具有较强的视觉冲击力，而且充满了律动。

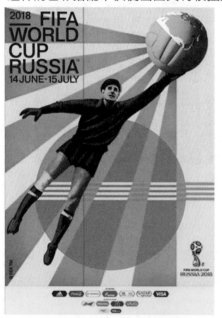

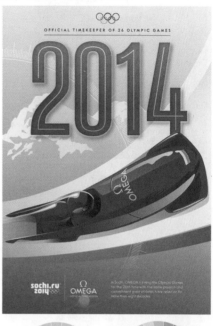

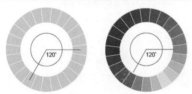

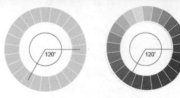

图 8-4　　　　　　　　　　　　　　　　　　　图 8-5

　　互补色相在光学中通常是指能够在混合后产生近似白光的两种色光，而在绘画中互补色是指混合后产生灰色的有色彩倾向的两种色料。例如，红色与绿色就是人们最为熟知的互补色彩，但在现实中的互补色并不止于一组。经研究发现，在色相环上色相之间的距离角度在 180°的色相都属于互补色相，由互补色构成的对比是色彩对比的最强音，它们的组合通常可以使人感到刺激与兴奋。在众多互补色中，有如下三组互补色的对比构成特点鲜明的经典搭配组合，它们也是在海报招贴中经常被设计师使用的互补色。

　　(1) 黄色与紫色是互补色中明度对比的极端，强烈的带有色彩倾向的明暗对比使其组合具有雍容华贵、明快优雅的视觉效果，如图 8-6 所示。

　　(2) 红色与绿色是互补色中彩度对比的极端，这两种色彩并列组合时，会显得红的更红、绿的更绿，因此二者的搭配往往可以营造艳丽的视觉效果，如图 8-7 所示。

　　(3) 橙色与蓝色是互补色中给人冷暖感觉反差对比的极端，强烈的"温度"差异组合容易让人联想到朝阳的色彩，因而一种朝气蓬勃、青春靓丽的色调语义油然而生，如图 8-8 所示。

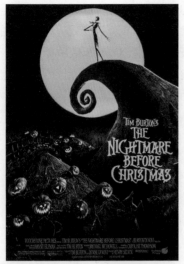

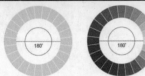

图 8-6

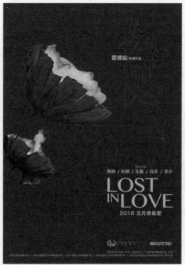

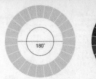 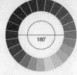

图 8-7

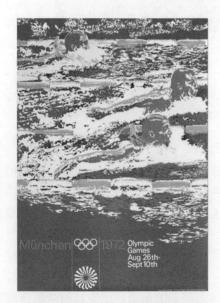

图 8-8

8.1.3 纯度对比的色彩组合

从广义上来讲，纯度是指色彩相对应的彩度、浓度或饱和度，而色彩纯度的对比则是指有彩度色彩与无彩度色彩（黑、白、灰）不同的配比所形成的鲜浊差别的色彩对比。在海报招贴设计中，如果将色彩纯度的高低转化为鲜、浊的概念，根据画面鲜浊色彩所占的比例与对比的强弱程度，则纯度对比的色彩组合会有六种搭配可供设计师选择，它们分别是鲜强对比、鲜弱对比、中强对比、中弱对比、浊强对比与浊弱对比。

鲜强对比是指高纯度在画面中占主导，再搭配少量的低纯度颜色，从而形成鲜浊的强对比效果，这种纯度对比画面往往具有华丽、强烈的视觉效果，如图 8-9 所示；鲜弱对比是指画面完全由高纯度组成或配以少量中纯度颜色，从而形成鲜浊的弱对比效果，这种色彩组合会使画面具有活泼的色调语义，如图 8-10 所示；中强对比是指中纯度颜色在画面中占主导，再配以少量的鲜色或浊色，以形成灰调颜色与鲜浊颜色的强对比效果。中强对比的画面效果其色调往往比较温和，如图 8-11 的《火星救援》电

影海报，其所选择的配色就属于中强对比；中弱对比是指画面完全由中纯度色组成，并形成鲜浊颜色的弱对比效果，因为纯度对比效果弱，因而色调语义是单调而安静，如图 8-12 的《钢铁侠》电影海报的配色；浊强对比是指低纯度颜色在画面中占主导，再搭配少量的高纯度颜色，从而使画面形成鲜浊的强对比效果。浊强对比的纯度对比画面往往具有沉静、高雅的视觉效果，如图 8-13 中电影《杀死比尔》的海报招贴选用的色彩搭配就是浊强对比；浊弱对比是指画面完全由低纯度颜色组成或配以少量中纯度色，从而形成浊与鲜的弱对比效果。浊弱对比的色彩组合会使画面具有含蓄、朦胧的色调语义，如图 8-14 所示。

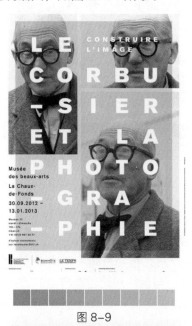

图 8-9

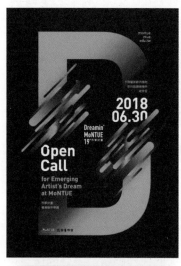

图 8-10

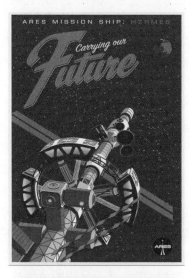

图 8-11

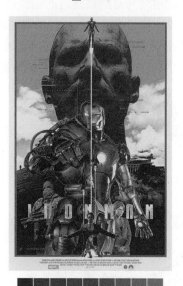

图 8-12

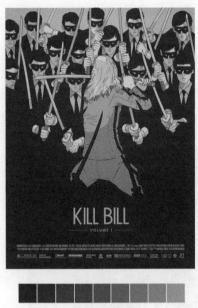

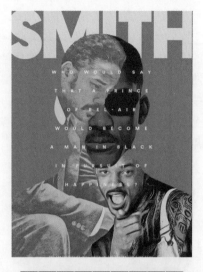

图 8-13

图 8-14

 ### 8.1.4　冷暖对比的色彩组合

　　使用给人明显冷暖感觉差异的色彩进行组合而形成的色彩对比称为冷暖色对比，冷暖色彩的对比也属于色相对比的一种形式。例如，具有明显冷暖反差的橙色与蓝色对比也是典型的互补色对比。由于人们对色彩的感知通常也伴有由色彩联想到的温度，所以在海报招贴设计上，相应色彩从冷暖属性上进行的组合与搭配在营造的画面语义与氛围上也会存在明显差别，因而冷暖对比的色彩组合也可以作为设计师考虑选择的一种色彩搭配方式。

　　由于人们对冷暖色的界定存在不同程度的分歧，因而在色彩学中通常需要以类似地球温度带划分示意图的方式，将冷暖色的分布情况以冷暖色相环为参照模型去定位冷暖色（图 8-15)，在此参照模型中，将橙色与蓝色分别作为暖极与冷极，根据色彩的混合关系，其他色彩的冷暖情况分别为红、黄为暖色，紫红、黄绿是中性微暖色，蓝紫、蓝绿分别为冷色，紫、绿都属于中性微冷色。海报招贴在进行色彩搭配时，根据画面冷暖色彩的所占比例情况及对比的强弱程度可将冷暖对比的色彩组合分为八种，分别为暖色系强对比、暖色系弱对比、暖调冷暖色强对比、暖调冷暖色弱对比、冷色系强对比、冷色系弱对比、冷调冷暖色强对比、冷调冷暖色弱对比。

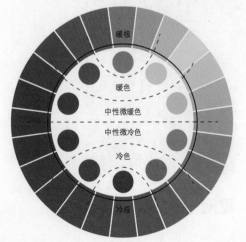

图 8-15

　　暖色系强对比是指画面完全由暖色组成，而暖色之间的纯度与明度的反差较大，这样就构成了暖色间因明度与纯度的差别而形成的强对比效果。暖色系强对比

的画面具有华丽的、充实的、强而有力的语义，图 8-16 是卡桑德尔 1932 年为格兰德国际草地网球比赛设计的海报招贴，画面选用的配色就是暖色系强对比，这种强而有力的色调语义不仅具有很强的视觉吸引力，而且非常适合表现网球运动的速度与力量；暖色系弱对比是指画面完全由暖色组成，并因相应暖色间的纯度与明度的反差较小，从而形成暖色间的弱对比效果。其画面形成的色调语义包含多元内容，这其中包括温柔、甜美、可爱、天真、温暖、安详，如图 8-17 的雄鸡插画展海报招贴选择的就是暖色系弱对比；暖调冷暖色强对比是指暖色在画面中占大面积，而局部配以少量冷色，使少部分冷色与整体的暖色构成暖色与冷色的强对比效果，其画面色彩搭配的色调语义是年轻、豪华而富有动感，如图 8-18 的芬达饮料品牌的夏日时光海报，因其面向的受众是年轻消费群体，并具有彰显"动感与活力"的定位需求，所以画面的色彩搭配便选择了暖调冷暖色强对比的色彩组合；暖调冷暖色弱对比是指暖色在画面面积上占优势，配以少量紫色或绿色微冷色彩，从而形成暖色与冷色的弱对比效果，这种配色的色调语义包含柔和、童话、幻想与典雅，如图 8-19 是夏瑾老师为纪念建国 70 周年设计的插画风格海报招贴，其配色选用了暖调冷暖色弱对比的色彩组合以符合画面的童话氛围。

　　冷色系强对比是指画面完全由冷色组成，并且纯度与明度的反差较大，从而形成冷色系的强对比效果。冷色系强对比的色调语义通常为理智、敏锐、深邃与严肃，如图 8-20 的电影《海底总动员》海报招贴便选用了冷色系强对比的色彩搭配，以表现海洋的深邃；冷色系弱对比是指画面完全由冷色组成，并且纯度与明度的反差较小，从而形成冷色系的弱对比效果，其色调语义为清爽、明朗、单纯，如图 8-21 是温哥华冬奥会的海报招贴，其冷色系弱对比的色彩搭配所渲染的清爽与明快的语义非常适合体现冰雪运动带给人们的感觉；冷调冷暖色强对比是冷色在画面面积占优势，局部配以少量暖色，从而形成暖与冷的强对比效果，冷调冷暖色强对比的色调语义是斯文、精致而稳重的，如图 8-22 所示；冷调冷暖色弱对比是指冷色在画面面积占优势，配以少量如紫红或黄绿色相的中性微暖色彩，进而形成暖与冷的弱对比效果，其画面形成的色调语义是洒脱、开放而时尚，如图 8-23 所示。

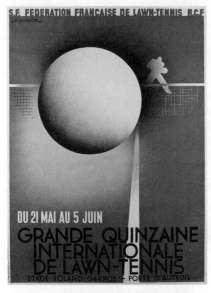

图 8-16

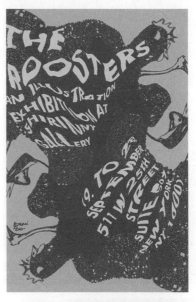

图 8-17

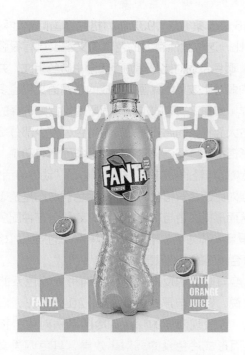

图 8-18

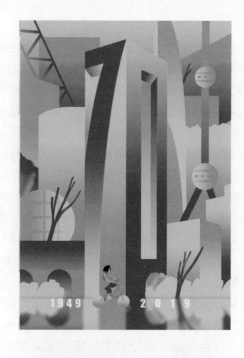

图 8-19

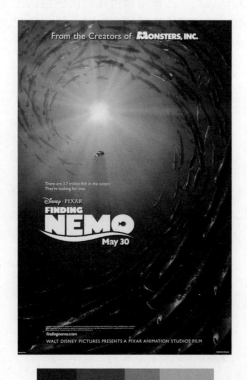

图 8-20

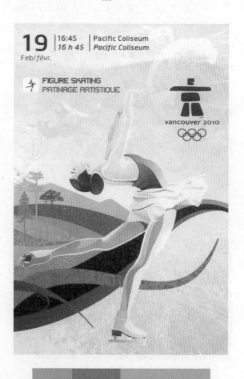

图 8-21

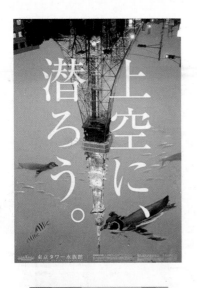

图 8-22

图 8-23

8.2　色彩调和的海报招贴设计

在第 7 章海报的调和法则中已经介绍过调和效果可以通过两种方式实现，第一种方式是使设计元素之间具有交集，第二种方式是通过渐变、空间分布等方法协调对比内容。对于海报招贴的色彩调和而言，这两种解决对比的方式也同样适用，结合色彩的属性与特有的一些原理，可以将海报招贴的色彩调和法则总结为单性统一调和、双性统一调和与对比性调和。单性统一与双性统一从字面意义上来解释就是指在进行色彩设置时，通过从色彩三属性中，分别使一种属性或两种属性相同的方式来作为几种色彩之间的共同点与交集，并以此为契机实现色彩的调和效果，而双性统一调和则是在保留色彩对比的情况下通过一些特殊的手段以实现色彩在视觉效果上的调和。

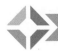

8.2.1　单性统一调和的色彩组合

单性统一调和是指在选用色彩时要本着保持色彩三要素其中一种属性相同，并以此为色彩间的共同点实现色彩的调和效果，单性统一调和包括三种组合，它们分别是同明度调和、同纯度调和、同色相调和。

同明度调和是指明度相同，纯度不同、色相不同的色彩组合。图 8-24 是波兰巨匠海报设计长冈特展的海报招贴，画面在配色方面选择了绿色与红色的色彩搭配，虽然色彩在色相与纯度方面存在差异与对比，但因为明度属性基本保持一致，所以画面的色彩得以相对调和的效果展现。

同纯度调和是指纯度相同，明度不同、色相不同的色彩组合。图 8-25 是 livrariascuritiba

网站系列海报之詹妮弗篇，设计师选用绿色与橙色的组合，在纯度一致的情况下，色相与明度上的对比得到了一定的协调中和。

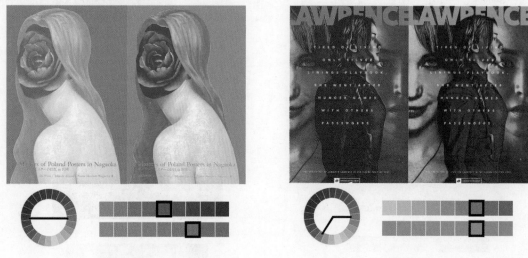

图 8-24 图 8-25

同色相调和是指色相相同，纯度不同、明度不同的色彩组合。图 8-26 是法国阿诺歌曲节的海报设计，画面由白色羽毛构成的飞机与蓝色背景组成，在色彩上白色的羽毛受蓝色相环境色的影响而呈现为浅蓝色，而"飞机"的投影则呈现为深蓝色，在色相一致的基础上，蓝色的不同纯度与明度的变化使画面效果单纯而明朗。

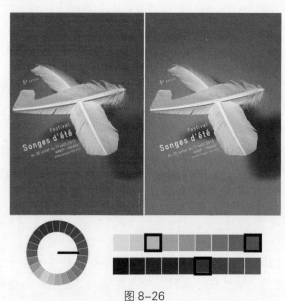

图 8-26

8.2.2 双性统一调和的色彩组合

双性统一调和是指在选用色彩时要本着保持色彩三要素中两种属性相同或相近，并在此基础

上实现色彩的调和效果，因调和的效果明显，所以双性统一调和也被称为类似调和。双性统一调和包括三种组合，因为相应组合中分别只有一种色彩属性是不相同的，所以其命名方式为在不相同的色彩属性前加否定词"非"以示区分，即双性统一调和的组合有非同明度调和、非同纯度调和与非同色相调和。

非同明度调和是指明度不同，而纯度、色相相同的色彩组合，在图 8-27 的《这个杀手不太冷》电影海报中，画面配色只选择了一种色相即橘红色，在色彩的变化方面则通过将橘红色与白、浅灰、深灰、黑色的等量混合后，实现了纯度相同而明度不同的色彩调和。

非同纯度调和是指纯度不同，而明度、色相相同的色彩组合，在图 8-28 的 livrariascuritiba 网站系列海报之安妮篇中，影星所扮演过的角色的色彩被设置为近似明度相同、色相相同而明度不同的橘黄色系色彩，在双色彩属性的调和作用下，整幅海报色彩显得均匀而温和。

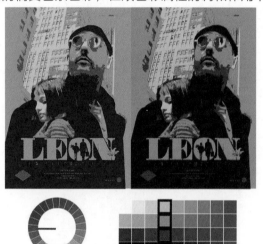
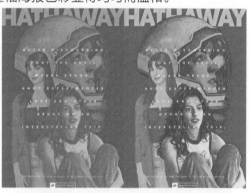

图 8-27　　　　　　　　　　　　　　图 8-28

非同色相调和是指色相不同，而纯度、明度相同的色彩组合。在图 8-29 的 livrariascuritiba 网站系列海报之安吉丽娜篇中，设计师使用了橙黄色、紫色与蓝绿色三种色相来设置画面的色彩，虽然这三种色彩在色相环上的色相关系属于具有极强对比效果的对比色与互补色，但因为在明度与纯度的变化上设计师尽力保证它们近似相同，因而这也使画面整体具有了很好的调和效果。

◆◇ 8.2.3　对比性调和色彩组合

对比性调和色彩组合的对比性主要体现在它是运用独立于协同色彩三属性之外的方法对色彩组合进行干预，所以运用这些方法搭配的色彩画面，在视觉

图 8-29

效果上依然具有很强的视觉冲击力,这对于海报招贴设计师而言也是一种组织画面色彩的思路。

对比性调和色彩组合的第一种与第二种方式分别是在第 7 章已经介绍过的布局调和与渐变调和。对于布局调和的方法而言,色彩可以通过以点状、线状或有机形体的方式均匀分布在画面的各个位置,以此形成两种或两种以上的对比性色彩以密集穿插的方式实现色彩的空间混合(色彩在视觉上产生虚拟的混合倾向)的效果,进而减弱视觉对这些对比色彩的关注程度。在郑邦谦老师设计的《70 个祝福》(图 8-30) 和萨尔造型艺术学院的海报招贴(图 8-31)中,以点状分布的红色与蓝色和以线状分布的红色与黄色,分别在各自的海报招贴画面中形成了近似紫色与橘色的色彩变化,从而利用这种布局的方式很好地化解了在各自画面中的色彩对比。渐变调和是在对比色彩中间加入渐变的色阶,使色彩间因渐变色阶的加入而形成一套完整的色彩系统,以削弱对比色彩各自的独立性,色彩的渐变可分为概括的渐变与细腻的渐变两种,渐变越细腻调和效果越显著。图 8-32 中的两幅海报招贴的色彩就是分别用细腻与概括渐变的方式,将画面中黄色与紫色、橙色与蓝色这两对互补色进行了有效的调和。

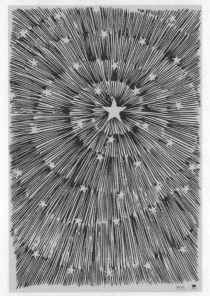

图 8-30

图 8-31

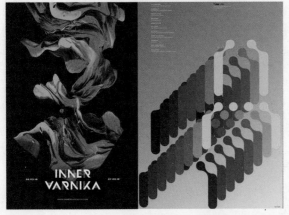

图 8-32

第三种对比性调和色彩组合的方式是加入中性色的调和。所谓中性色就是指没有色彩倾向的黑、白,或者独立于色彩混色模式之外的金色、银色,中性色的调和就是要用这些中性色对色彩进行间隔或勾勒,其原理即使用隔离的方式以避免具有对比关系的色彩的直接并列与接触,从而减弱色彩间的对比效果。不同的中性色其自身的视觉效果也存在一定的差异,如黑色具有收缩、后退的视觉效果,用黑色调和可增强画面整体的稳定感。白色具有扩张、膨胀的视觉效果,用

白色可提升画面整体的明快感。金色与银色具有炫目的视觉效果，并具有精致、华丽、高贵、辉煌、雅致的意象与语义，只是银色比金色更加稳重。图 8-33 中的海报招贴将文字与人物图形交叠所分割出的空间分别填充白色与黑色，从而在增加画面重量与增强明快感的同时，将橙色、蓝色与黄色的对比色块进行了有效分离。

　　第四种对比性调和色彩的方式是色相环正三角调和，当选择色相环上所处位置关系呈正三角形状的三种色彩进行组合时，因为这三种色彩间都互为对比色关系，所以整体画面的色彩效果会由于对比色间的相互牵制而将各自的对比强度有所削弱。图 8-34 是电影《飞鹰艾迪》的海报招贴，在色彩搭配上，设计师选择了用蓝色的天空背景叠加黄色标题文字并衬托红色的汽车，因为组成画面的这三种色彩恰好是色相环正三角形所指向的红、黄、蓝三原色，所以在它们相互平衡的对比下，整幅画面显得既调和又具有动感，这也很符合影片运动励志的主题。

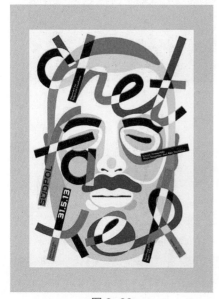

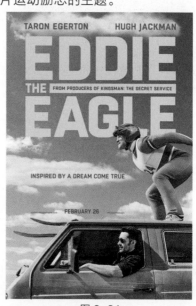

图 8-33　　　　　　　　　　　　　　　　　　　　图 8-34

　　第五种对比性调和色彩的方式是面积调和，毋庸置疑，色彩的不同明度会对视觉产生不同的吸引力，而如果可以将这种明度及其所占面积的关系进行合理的量化分配，则色彩即可在视觉上实现调和。面积调和的原理即根据纯色明度的数比，计算出色彩合理的面积分配比值，以实现色彩的调和效果。最早基于这种思路得出研究结论的是德国的歌德（Johann Wolfgang von Goethe），他发现色光的亮度数字比为黄 9：橙 8：红 6：紫 3：蓝 4：绿 6，而如果想要将这些色光亮度变为和谐的效果，则紫色面积必须要强三倍于黄色，这也就是说色彩的面积比与明度是互为反比关系的，因而他特别通过计算确定了相应色块的面积比例应为黄 3：橙 4：红 6：紫 9：蓝 8：绿 6。借助于歌德的研究，设计师在进行海报招贴设计时，也可以通过计算将相应色彩在画面中的应占面积比例计算出来。例如 BAFTA2015 年度最佳影片颁奖礼的宣传海报（图 8-35），设计师玛丽卡·法弗尔（Malika Favre）在色彩组合上选用了蓝色与红色的搭配，在色彩面积的比例上，因画面遵循了歌德的色彩数比关系，即蓝色与红色的数比近似 8：6，所以使红色的长裙与蓝色的背景得到了很好的色彩调和。再如图 8-36 海报中紫色的背景与黄色的桌面、裤线、礼品包装袋都构成了很强的互补色对比，但因为画面同样遵循了歌德的色彩数比关系，将黄色与紫色

137

的数比面积设置为近似 1 ： 3，所以这也使画面的色彩得到了很有效的调和。

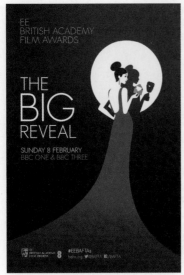

图 8-35

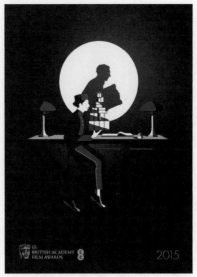

图 8-36

8.3 海报招贴的色彩调式组合

在每幅海报招贴中，无论色彩之间是对比还是调和，整个画面都会因亮、暗、鲜、浊的色彩所占比例的不同，而整体呈现出不同的颜色风貌，这种整体的颜色风貌就是色彩的调式或调子。在国际通用的对色彩的调式进行界定的标准中，色彩的调式可分为四大组、十二小调，它们分别是明亮的调式，包括极淡的 VP(Very Pale)、淡雅的 P(Pale)、明亮的 B(Bright)；鲜艳的调式，包括鲜艳的 V(Vivid)调、强烈的 S(Strong) 调；朴素的调式，包括柔和的 L(Light) 调、亮灰色的 LGR(Light Grayish) 调、稳重的 DL(Dull) 调、暗灰色的 GR(Grayish) 调；幽暗的调式，包括浓深的 DP(Deep) 调、幽暗的 DK(Dark) 调、极暗的 DGR (Dark Grayish) 调。排除色相之间的对比差异，这十二种色调因明度与纯度的高低变化会产生不同的画面语义。设计师可以根据海报的主题选择适合的色彩调子以辅助画面内容的信息传达。

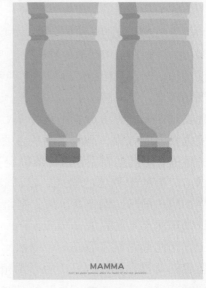

8.3.1 明亮色彩调式

在明亮的调式中包含三种色彩小调，其中极淡的 VP 调是指明度极高、纯度极低的一类色彩的调式组合，其色调语义通常为柔软、透明、清纯。图 8-37 是一幅主题为"别成为塑胶污染伤害孩子的帮凶"的海报。设计师用 VP 调将画面的气

图 8-37

氛代入了为儿童而思考的情景，从而有利于海报内容的传达。淡雅的 P 调是指明度较高、纯度较低的一类色彩的调式组合，其色调语义为甜美、梦幻、轻柔、清香，如图 8-38 所示。明亮的 B 调是指明度微高、纯度较高的一类明亮色彩的调式，其色调语义为愉悦、靓丽、可爱、甜蜜，如图 8-39 所示。

图 8-38

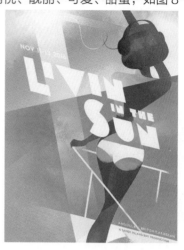

图 8-39

8.3.2　鲜艳色彩调式

在鲜艳的调式中包含两种色彩小调，其中鲜艳的 V 调主要是指画面全部由不经调和的纯色组成，因色彩艳丽所以色调语义为活泼与动感，也经常被设计师用于儿童、青年、运动等主题的海报招贴配色。图 8-40 是 2014 大学生白金创意大赛的海报，设计师用鲜艳的纯色搭配营造出活泼的画面氛围，鼓励青年设计师用创意展示才华的"潜台词"借助色调呼之欲出。

强烈的 S 调与 V 调的区别主要在于其色彩的纯度要比 V 调略降低，从而为色调增加一份稳重之感，其色调语义为强烈、充实与分量感。在图 8-41 的海报设计中，画面的橙色与红色的纯色因为叠加黑色的底图而使纯度较低，略带有浊色意味的色调配合图像为画面营造出了一种工业金属风格。

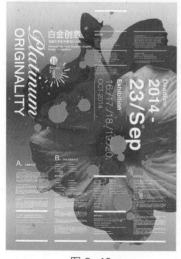

图 8-40

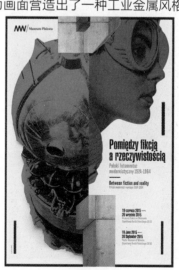

图 8-41

8.3.3 朴素色彩调式

在朴素的调式中包含四种小的调式，其中柔和的 L 调主要指明度微高而纯度微低的一类色彩的调式组合，因其色彩效果清淡而令人放松，所以色调语义为温和、舒适、文静，如图 8-42 所示。亮灰色的 LGR 调与 L 调相比，其色彩明度不变而纯度变为极低，其色调语义与 L 调接近，如图 8-43 所示；稳重的 DL 调色彩明度与纯度均微低，色彩更加沉稳，因而其反映出成熟、稳重与值得信赖的色调语义，如图 8-44 所示。

暗灰色的 GR 调，其色彩的明度较低而纯度极低，色彩效果类似经久褪色的感觉，因而其色调语义为沧桑、怀旧，具有复古氛围营造的海报招贴设计常会运用此种色调组合。图 8-45 是电影《夺宝奇兵》的海报，因为电影的主要内容是讲述主人公在设定的历史年代中的寻宝与探险经历，所以设计师选择了灰暗的 GR 调来烘托气氛。

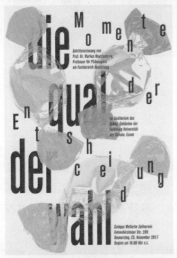

图 8-42

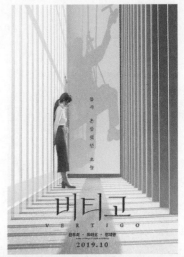

图 8-43

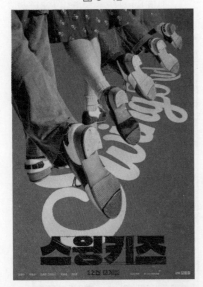

图 8-44

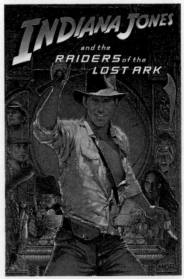

图 8-45

8.3.4　幽暗色彩调式

　　在幽暗的调式中存在三种色调，浓深的 DP 调，其色彩明度较低但纯度适中，色调语义为厚重与古典，例如电影《我在故宫修文物》的海报（图 8-46），暗红色的漆器与暗绿色的背景将一个具有厚重感与古典故事的气氛烘托得淋漓尽致。幽暗的 DK 调色彩明度与纯度均较低，所以色调语义往往是深邃的，如果画面中能够用一些亮颜色与之形成强对比，则画面又会被衬托出华丽的语义。例如，由波兰海报大师格泽戈兹·多马拉茨基（Grzegorz Domaradzki）设计的《星球大战》的电影海报（图 8-47）。设计师首先用幽暗的 DK 调营造了一个深邃的星空背景，而高亮颜色的激光剑与整体 DK 调之间的对比则又彰显了星球大战华丽宏大的气场。极暗的 DGR 调在明度与纯度上的变化都是极低的状态，因而其色调语义也是严肃、坚固、怪异与冷酷的，如图 8-48 所示。

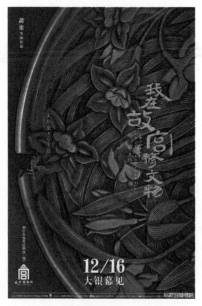

图 8-46

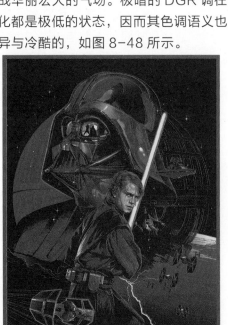

图 8-47

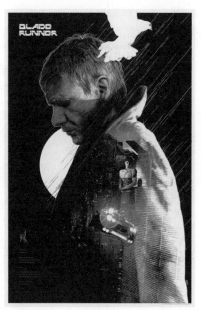

图 8-48

8.4　海报招贴设计的色彩借鉴与应用

　　对于海报招贴的色彩搭配而言，相比较色彩关系、色彩属性及色彩调式的配色方式，还有一

种快捷的配色方法可供设计师选择，这种方式就是色彩的借鉴应用，即将选定对象的配色方案应用到自己的海报招贴上，但这种借鉴与应用绝不是简单的"拿来主义"与抄袭，而是要经过色彩采集的思考，分析得出其色彩关系与组合形式，进而有选择地将色彩重新组合与设置，并最终运用在自己的海报招贴设计上。

◆ 8.4.1 色彩的采集

　　色彩借鉴的第一步首先就是要选定色彩采集的对象，可供设计师效仿的采集对象可以是自然对象，也可以是人文对象。人们经常感叹自然的伟大并醉心于模仿自然界的瑰丽色彩，所以色彩采集的自然对象包括风景（如季节、地域、时段等）、自然现象（如日出、火山爆发、闪电、极光等）、植物（如枝叶、果实、微观局部等）、动物（如昆虫类、鸟类、哺乳类动物等）。设计师将采集到的自然色彩应用于海报招贴设计中，可以唤起人们共同的审美经验，从而得到更广泛的认同。图 8-49 是阿尔丰斯·慕夏于 1898 年设计的名称为《绮思》的海报招贴画，其中采集了植物枝叶与花卉对象的色彩。另一类可供设计师采集的是人文对象，这其中包括建筑、场景、活动、传统艺术、民族艺术、民间艺术、现代设计作品等多元内容。采集人文对象的色彩并运用到海报招贴设计中，有助于更快捷地帮助设计师从匹配的角度找到适合反映海报主题与内容的色彩方案。在图 8-50 的海报招贴中，设计师以安迪·沃霍尔作品的配色作为色彩采集对象并完成了具有波普风格的海报招贴配色。

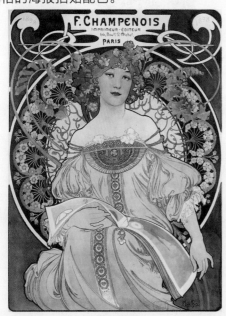

图 8-49

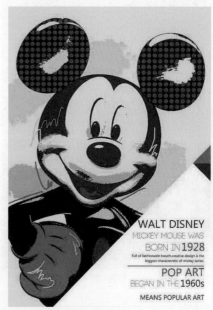

图 8-50

　　无论选择何种事物作为色彩采集的对象，为了全面还原采集对象的色彩情况，设计师在进行色彩采集时所应涉及的内容包括色彩的要素（如色相、明度的高低、纯度的高低）、色彩的关系（对比的强弱、调和的方式）、色彩的色调（属于哪种色彩的调式）、色彩的面积比例等。当要采集的对象自身的色彩变化过于复杂时，也可以通过省略次要色彩、合并同类色或借助软件简化的方式

对其色彩对象进行适度简化。例如，如果将一张自然风景图片作为色彩采集的对象（图 8-51），则可以先用 Photoshop 软件将这张图片简化为色块图，然后通过概括分析可知，画面的色彩构成包括绿色、灰蓝色与灰黄色，其中绿色以低明度与中明度为主，纯度适中；蓝色与黄色以高明度为主，但纯度都极低，根据色彩的明度、纯度的比较，可知色彩之间的关系为明度低长调对比与纯度中强对比，色彩整体的色调属于浓深的 DP 调，绿、蓝、黄三种色彩面积的比例约为 8：1：1，如图 8-52 所示。

图 8-51

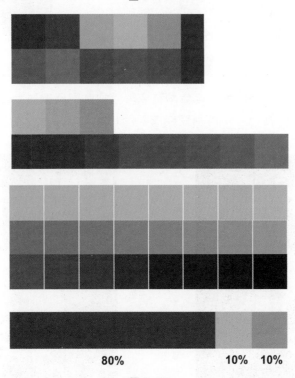

图 8-52

8.4.2　色彩的重组

色彩的重组是色彩借鉴与应用的第二个阶段，也是色彩采集的最终目的，具体的重组方式可

以通过三种方法来实现。

第一种色彩重组的方法是将采集到的色彩元素进行原配模仿，即采取相同或近似的方式将采集的色彩要素情况、色彩之间的关系、色调和面积比例完全"照搬"到自己的海报招贴上。图 8-53 中的海报配色便根据图 8-52 的色彩分析结果，将采集到的色彩内容原封不动地填充到海报画面的各个色块中，即以绿色、灰蓝色与灰黄色为主要色相，以绿色作为大面积的背景，色彩的明度关系保持低长调对比，纯度差维持在纯度中强对比，画面整体的色调依旧属于浓深的 DP 调色彩，这样便完成了原配的色彩重组。

第二种色彩重组的方法是色彩的规律变化，即将采集到的部分或全部色彩按一定的标准与章法进行更改，从而获得一种全新的色彩搭配方案。这里以色相的规律变化为例，通过借助色相环为参照物，将图 8-52 中采集到的绿色、蓝色、黄色三个主要色相在色相环上分别都进行相同度数约 30° 的旋转，这里可以保持色彩对比关系、色调及色彩占比面积等内容不做变化，这样海报中的色相搭配就变成了图 8-54 的色彩组合，这也使海报招贴的色彩变换成了另外一种风貌。

第三种色彩重组的方法是色彩的反相，即将采集到的色彩

图 8-53

相关内容以完全相反的方式进行呈现，从而获得一种色彩搭配的创新方案。这里继续以图 8-52 为例，如果将色相进行反转，则绿色、蓝色与黄色可以被分别反相成为各自的互补色，如黄绿色变为紫红色、灰蓝色变为灰橙色、灰黄色变成灰紫色（图 8-55），总之这种色彩重组的方法可以为设计师的配色提供更多的空间。

图 8-54

图 8-55

第9章　海报招贴设计的创意表达方法

本章概述：

　　本章以创意为主题，重点讲解海报招贴设计如何进行有趣而富有创意的传达，具体从内容的逆向输出、图像的换元、同构组合、适度的省略这些创意方法入手进行详细的阐释。

教学目标：

　　通过学习创意思维在海报招贴设计时的具体类别划分与方法，帮助读者学会运用创意思维的方式打开思路，与前面几章学习过的内容相结合，懂得如何鉴赏具有创意"内涵"的海报招贴设计。

本章要点：

　　在内容的逆向输出方面掌握顺序逆向、比例逆向、角色逆向等创意表达方法，在图像的换元方面了解置换局部、置换经典、置换群化模式的创意表达方法，在同构组合方面掌握群化组合同构、正负形共生同构的创意方法，在适度的省略方面掌握强调符号特征、计白当黑的创意表达方法。

　　如果将海报招贴比作人，则配色、构图、风格等形式的设计会决定海报招贴的外在仪表与姿容，而富有创意的思想内容表达则会决定海报招贴的内在气质与涵养。海报招贴令人悦目的"外貌"可以通过骨骼、比例、平衡、对比与调和、色彩等形式要素的合理"装扮"来实现，而要想通过创意来提升海报招贴的气质则并不是一件易事，因为酝酿创意本身属于一种缜密的思维过程，会有很多基于不同思维方式的方法对应不同的需求以实现创意的表达，这些创意表达的方法有助于设计师打造海报招贴使人倾心的"内涵"或对信息的传达起到增色的作用。

9.1　内容的逆向输出

　　逆向输出是指设计师在进行海报设计时运用逆向思维的方式进行构思，并将逆向思维的结果与内容进行创意的表达与输出。逆向思维又称为反向思维，是指从相反的方向或对立面去思考，以寻找突破或解决问题新途径的思维方式。逆向思维与顺向思维相对而言，它经常通过悖逆于常规的思维方式来实现设计创新。例如，吸尘器的发明就是从"吹"灰尘的反向角度去思考，进而运用真空负压原理制成了吸尘器。对于设计师而言，在海报招贴的构思阶段，如果可以对所要传达的内容进行逆向的思考，提出反向表现的假设，有可能会产生新的设计思路及创意突破点，而且如果能够再加以其他海报招贴要素与形式组织的配合，往往会使最终的视觉效果更加令人耳目一新。在海报招贴的信息传达中，常用的关于内容逆向输出与表达的方式包含顺序逆向、比例逆向、角色逆向、因果逆向等。

9.1.1 顺序逆向

顺序逆向是指从次序、位置或方向的角度对海报招贴所应用的元素的呈现方式进行颠倒、反转或反向的设置与呈现。例如，著名平面设计师福田繁雄设计的海报招贴《1945 年的胜利》（图 9-1），他在构思阶段，正向思考良久却没有任何进展，后来他偶然的逆向想象为其打开了思路，炮筒发射出的炮弹被进行了运行方向上的逆向表现，这种炮弹顺序逆向运行的表达会立刻引发人们的反思，进而促成了海报招贴主题内容的成功传达。图 9-2 是 2008 年入选德国红点设计奖的由班迪工作室 (Atelier Bundi) 为小说 Mein Leben als Versager（《为我的失败生活》）设计的宣传海报，画面的主图像描述的是一把手锯，白色的锯条在位置顺序上被进行了逆向颠倒，这样无锯齿的一面朝向了外边，手锯的功能也将无法施展。设计师通过这种顺序逆向的表现，巧妙地调侃小说主人公怀才不遇的窘境并映射出小说的名字。

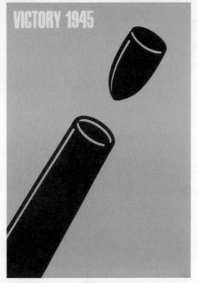

图 9-1

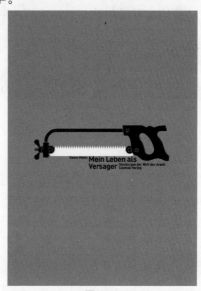

图 9-2

9.1.2 比例逆向

比例逆向主要是指从大小、体量、面积的关系上，对海报招贴所应用的元素或元素所应占据的空间面积比例进行反常规的设置与呈现。图 9-3 是 smart 汽车品牌的商业广告海报招贴，画面呈现出的是一组在货架上排列整齐的汽车燃料油壶，其中有一瓶油壶被缩小至很小的比例，而该油壶下方被粘贴了一张显示为 smart 标志的标签，设计师运用大小比例的逆向，通过对比直观地表现了 smart 汽车省油、节能的特性与优势。图 9-4 是设计师艾伦·弗莱彻 (Alan Fletcher) 为某公司设计的海报招贴，按照常理，作为画面主要宣传的人物与图像应该在画面中占据大比例的面积，但设计师却反其道而行之，以比例逆向的方式，使空白占据大面积比例，而有内容的图像占据小面积比例，表现出该公司提供的胶片产品可以为客户提供优质而广阔的创作空间。

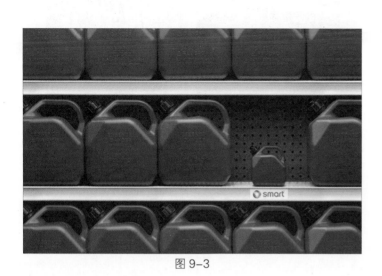

图 9-3

图 9-4

9.1.3　角色逆向

　　角色一般是指戏剧作品中由演员扮演或文学作品中由文字情节描写的人物，美国社会学家米德和人类学家林顿把"角色"这个概念引入了社会心理学的范畴，因而角色又具有了可以指代某种类型身份与符号的意义。对于以符号语言进行信息的编排与传达的海报招贴设计而言，但凡有人物形象作为设计的主要元素时，其人物的角色属性势必会对海报设计的内涵传达起到积极的作用。角色往往不是孤立存在的，一般都会相伴其他角色存在，尤其有时会包含存在矛盾关系的对立角色，角色的逆向是在海报招贴设计时通过将人物身份与立场的颠倒或反转，从而颠覆人们对角色惯有的理解，以达到夸张地强调所要传达内容的目的。

　　图 9-5 是比利时艺术家洛朗·杜里厄 (Laurent Durieux) 为电影《泰坦尼克号》设计的纪念海报招贴，画面中的主角乍一看是那条璀璨夺目的"海洋之心"项链，它被佩戴在一位身着蕾丝礼服的女性胸前，观众凭借观影经验不难解读出这刻画的应该是影片的女主人公露丝，然而经过观察又会发现画面中的右下角还有一艘潜水船，探照灯的投射不仅又让观众联想到了影片伊始在深海发现泰坦尼克号残骸的情景，此时经过仔细辨别才会发现之前平视的"蕾丝礼服"其实应该是俯视的船头甲板，而这个三角形物体正是泰坦尼克号的船头，所以被高亮显示的"海洋之心"项链其实并不是海报中的主角，而被暗淡无光隐没船头的泰坦尼克号才是，洛朗·杜里厄巧妙地通过逆向表现的方式颠覆了画面的主次关系，从而带给人们一种视觉与认知上的冲击，让观者回味无穷。

　　图 9-6 是科幻频道 (Sci Fi Channel) 的系列宣传海报招贴，画面中对立的角色双方分别是鬼怪与人类，按照惯例人类在面对鬼怪时应该面带受惊吓与恐惧的神情，并且应在画面中处于明处，但在该海报中，这种常规的角色设定被进行了颠倒，出现在明处的是鬼怪，而它们害怕的却是人类。设计师用这种角色颠倒的方式，引发观众的换位思考，从而实现宣传该频道节目的目的。

图 9-5

图 9-6

9.1.4 其他逆向

　　除了顺序、比例和角色的逆向之外，还有很多不能被明确归类的逆向表现形式与类别可以被海报招贴设计所应用，只要设计的相应元素属性与呈现是以有悖逆于常规的方式进行的输出与表达，则它们都可以算作逆向表现的方法，例如空间的逆向、情感的逆向、大小的逆向、黑白的逆向、冷热的逆向、内外的逆向等都属于逆向的范畴。

　　图 9-7 是电影《国王理查德》的海报招贴，该影片讲述了网球运动员姐妹大威廉姆斯与小威廉姆斯的父亲克服各种困难培养女儿成才的故事。设计师根据影片的内容运用大小逆向的方式使缩小的父女三人行走在巨大的网球球拍之上，并用硕大的王冠剪影图形为父女三人进行了加冕与褒奖，从而自然地映射了影片的名称。

　　图 9-8 是美国卫星电视服务提供商 DIRECTV-2 的海报招贴设计。画面中将经典电影 E.T. 的海报进行了黑白的逆向（图 9-9），原本黑暗的色调被变成明亮的色调。设计师试图利用这种逆向的反差去表现 DIRECTV-2 的优良服务和品质，从而实现宣传的目的。

图 9-7

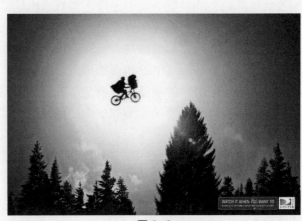

图 9-8

　　图 9-10 是福田繁雄为自己设计的一次特展的海报招贴，画面中用极简的图形表现了一个遮阳伞，但太阳的位置却出现在遮阳伞的内部，这样一种内外的逆向，表现了特展所展出的作品都是令人充满惊喜的创意作品。诸如此类的逆向方式还有很多，设计师在进行海报招贴创意时，可以根据需要酌情选用适合的逆向类别进行相应的逆向输出。

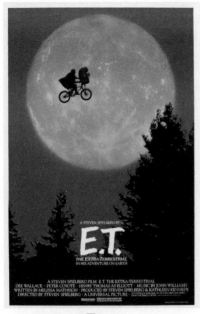

图 9-9

图 9-10

9.2　图像的换元

　　图像的换元是运用换元思维进行海报招贴创作的一种创意表达方法，所谓换元思维就是根据事物是由多种要素构成的特点，通过变换或置换其中某一要素，以打开解决问题新思路与新途径的思维方式。在自然科学领域，换元常常作为一种科学研究的手段而被广泛应用。例如，在化学实验中，通过置换不同的反应元素及反应条件以研究新的化学质变，就是很典型的用换元思维进行创新研究的方法。在海报招贴设计时，换元思维也被普遍运用，设计师通常运用换元思维去替换掉图像元素的某一组成部分，进而产生视觉冲击力，并使图像元素产生新的寓意。这种结果产生的原因从认知心理学的角度来解释，就是每个人都有共识性的认知习惯和符号意义系统，即认知上的思维定式，当海报招贴设计一旦通过元素的替代与置换打破这种思维定式时，人们便会因为作品与认知习惯和符号意义的反差产生心理震撼，从而使元素的含义与功能发生质变。在海报招贴设计中，这种对图像进行换元的具体形式可分为三种情形，它们分别是置换局部、置换经典与置换群化模式。

◆ 9.2.1 置换局部

　　置换局部是在海报招贴中选用图像的某一组成部分进行局部换元的创意表达方法。图9-11是设计师福田繁雄于1992年为在巴西举行的联合国环境与发展大会设计的宣传海报，画面中呈现的是一个流泪的眼睛，而眼睛的组成部分眼球被置换成了地球的图形。设计师用置换局部的方式，以直观的带有情感的图像，表达出因人类发展造成的环境恶化与地球资源枯竭的全球性问题，这也为会议的主题做了很好的宣传。图9-12是设计师为世界反皮草大赛设计的公益海报招贴，画面中是一只黑色的兔子头部的剪影图形，其中兔子的耳朵被置换成了穿有高跟鞋的两条女性腿部的图形，通过局部的置换，力图引发皮草消费人群的换位思考，从而呼吁人们拒绝穿戴皮草制品。

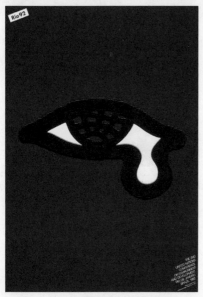

图 9-11

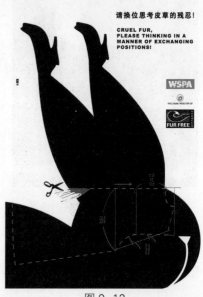

图 9-12

◆ 9.2.2 置换经典

　　置换经典是指针对由几种事物构成的经典搭配与固定组合中的某个构成部分进行置换，从而借助于人们对这种经典搭配的惯有认知与换元后在符号意义上的反差，在营造视觉冲击力的同时表达新的信息与创意。

　　图9-13是2009年福田繁雄去世后，其他设计师以创作的方式对他进行悼念的纪念海报之一，海报的主图形模仿了福田繁雄的海报作品《1945年的胜利》中的经典搭配，通过将炮弹与炮筒这一固定组合中的炮弹进行置换，把它换元为福田繁雄的另一经典符号——福田腿的图形，从而含蓄表现了福田繁雄的去逝。图9-14是香港设计师陈永基设计的名称为《空气污染》的海报招贴，设计师选用了比利时超现实主义画家雷内·马格丽特

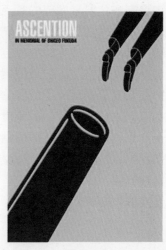

图 9-13

(Rene Magritte) 的名作《戴礼帽的人》作为被置换的经典图像（图 9-15），原作品中用于遮挡脸部的苹果被置换成了防毒面具，清晰、明朗的背景被置换成了乌烟瘴气的环境，设计师借助这种置换经典形式和固定搭配组合的方式，以达到呼吁人们重视空气污染、降低有毒气体排放的目的。

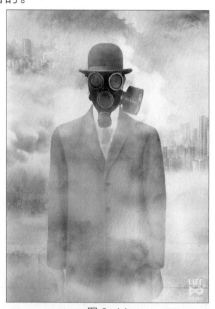

图 9-14

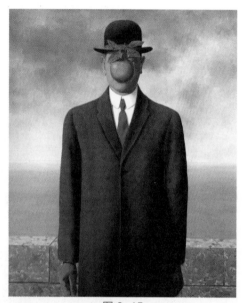

图 9-15

　　图 9-16 是新冠病毒在全球肆虐之际某国政府发布的系列防疫海报招贴之社交隔离篇，这幅海报以意大利著名画家达·芬奇的代表作《最后的晚餐》为经典符号（图 9-17），原画中围坐在一起共进晚餐的众多人物及餐桌上的盛宴被替换成了单独佩戴口罩的耶稣以及平整的桌面场景，设计师通过置换的方法，婉转地提醒大众"为了减少交叉感染，待在家里和保持社交距离是阻止病毒传播的有效方法。"

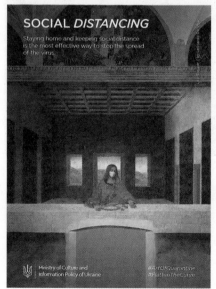

图 9-16

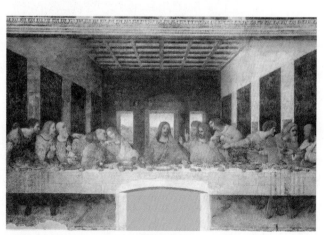

图 9-17

9.2.3 置换群化模式

置换群化模式是指基于两种以上事物组成的群体组合状态或规律性的模式，对其中一个构成单位进行突变、特异式的置换的图像换元形式。之所以要强调"群"，是想要通过群体与个体进行量化的对比，进而突出反差，增强对比效果并强调局部的符号含义。

图 9-18 是 2018 年由姜文导演的电影《邪不压正》的海报招贴，在画面中三角形的房屋屋顶与天空中飞翔的乌鸦均构成了群化的模式。设计师黄海在处于居中位置的空间中特意安置了一个飞檐走壁的电影角色剪影，这个人物的设置，相当于换元了画面群化秩序中的一个局部，奇特的效果为画面带来了极强的视觉冲击力。图 9-19 是墨西哥设计师爱德华多·巴雷拉 (Eduardo Barrera) 为联合国儿童基金会而设计的世界艾滋病日公益海报招贴，画面中呈现出的一片红色海洋象征着血液，而无数黑色的象征艾滋病毒的水雷漂浮在水面上。设计师将其中的一个位置放置了一只象征儿童的白色纸折小船，小船的加入打破了由水雷构成的"群化模式"，黑与白的对比再加之外形轮廓与符号内含的反差都使画面产生了强烈的视觉冲击力，这种反差营造出艾滋病毒随时可能会对儿童造成威胁的紧张气氛，进而有效地调动人们联合起来共同抗击艾滋病的积极性。

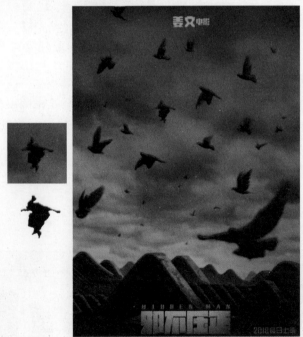

图 9-18

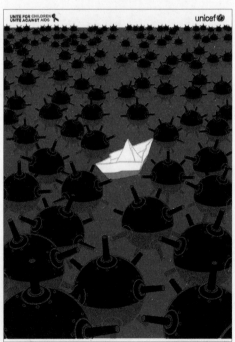

图 9-19

图 9-20 是反战主题的海报招贴，画面呈现出的是由金属网交叉构成的代表战争封锁线的图像。金属网中有一处金属丝断裂而形成一只飞翔的白鸽图案，白鸽曲线状的外形打破了由菱形交织构成的群化模式，这种置换形式所产生的反差效果，也表达出了人们对和平的强烈向往。

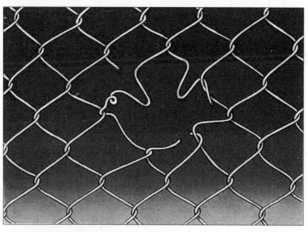

图 9-20

9.3 同构组合

　　同构组合就是通过同构思维进行海报招贴创作的一种创意表达方法，所谓同构思维是将两种或两种以上事物的状态、功能、符号意义等属性，以相应的关联与可操作性为契机进行重新组合，并使组合后的结果产生质的变化，进而衍生出新观念、新事物或新形态的思维。例如，智能手机可以理解为运用同构思维，集成了相机、电话、电脑、影音播放器等众多工具的功能于一身的创新与创造。在海报招贴设计中，同构主要还是以图像的共同构成为主，通过同构后的图像会实现两元或多元的内涵聚合，这将起到积极信息传达的作用。

同构需要和谐共生而不能生硬地拼接，而图像得以实现和谐同构的条件，主要需要建立在参与同构的各部分间，需要在概念上有关联或形状轮廓上的相同或相似，只要满足这两个基本条件中的一点，便可以达成和谐的同构结果。例如巴西啤酒品牌 ITAIPAVA 的广告海报招贴（图 9-21），画面中的主图形是一个由大小体量不同的葡萄牙文的广告语单词共同构成的一个啤酒瓶。为了增强啤酒瓶的识别性，设计师还特别用真实的瓶盖放置在字的上方用于参与构成群组，一方面是用该啤酒品牌的广告语进行酒瓶的塑造，这在概念上是有关联的；另一方面单词在群组后其形状轮廓也与啤酒瓶的外形几乎相同，因而以此两点为契机，海报同构的效果很自然，并无牵强、生硬的违和感。在海报招贴设计中，这种对元素进行同构的具体形式可分为两种，分别为群化组合同构与正负形共生同构。

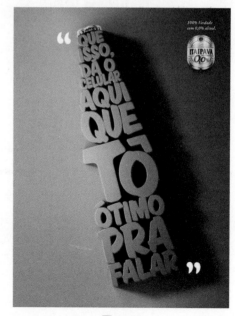

图 9-21

9.3.1 群化组合同构

所谓群化组合就是指单纯地通过做加法的方式，用"成群"的设计元素去共同构建一个新整体的同构方法。图 9-22 是电影《侏罗纪公园》的宣传海报招贴，画面中展现的形象既是霸王龙的头骨，也是侏罗纪公园的标志，经仔细观察发现此头骨其实是由若干只恐龙及森林植物的局部共同拼合而成的。设计师用群化组合的同构方法直观展示出电影中发生的是与恐龙相关的故事，从而实现了对电影的趣味宣传。图 9-23 是为抗击新冠肺炎疫情设计的海报招贴，海报用抗击疫情的新闻照片为元素，将它们群化组合成为蓝色的象征防疫的长城，并以全国各省市的中文名称群组成红色背景加以衬托，通过这种同构的设计表达出全国人民众志成城抗击疫情的精神，以及为早日战胜疫情共同努力的决心。

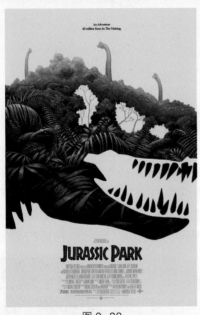

图 9-22

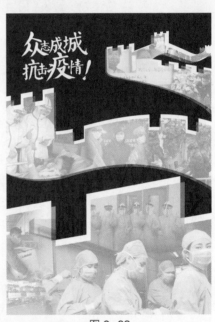

图 9-23

9.3.2 正负形共生同构

所谓正负形是指图与底，在特定的空间中，事物的形体必然要通过一定的轮廓与外形进行框定与划分，形体本身所包含的全部内容就是正形也称之为图，而与形体呈相切关系的全部外部空间就是负形也称之为底，图底关系也就是正负形之间是相互作用、相互成就的共生关系。丹麦著名的心理学家埃德加·鲁宾在 1915 年绘制了一只杯子与人像侧脸互为共生关系的"鲁宾杯"，就直接向人们阐释了这一图底关系，如图 9-24 所示。对于以二维平面空间作为主要呈现平台的海报招贴而言，其中所出现的图形与元素势必也会形成单一或多元的图底关系，正负形共生同构就是指在处理正负形的关系时要让它们在识别上都具有意义，这样海报中的图与底除了在客观轮廓上具有共生关系外，同时在含义与内容上彼此之间也具有紧密的联系，即在形式与内容上都实现共生。

图 9-25 是科利迪奥图书馆举办的一次图书交换活动的宣传海报招贴，画面直接展现出的正形是一个头戴发卡、红唇的白雪公主形象，而由发髻轮廓与底图背景相切而成的负形则是一个嘴里叼着烟斗的福尔摩斯形象。设计师通过正负形的共同构成使两本书中的主人公融为一体，并且巧妙地传达出这次图书交换活动的主题，即"带来一本好书，换走一本好书。"

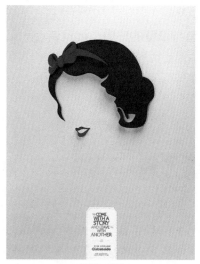

图 9-24

图 9-25

图 9-26 是可口可乐公司推出的关于和平主题公益项目的海报招贴设计，在海报中正形展现的是两只手接触的姿态，而手的轮廓相切出一只负形的鸽子图案，同时鸽子的嘴中还衔着一支绿色的橄榄枝。设计师通过正负形同构的方式，呼吁和平，并侧面宣传了品牌。图 9-27 是奥斯卡最佳动画短片《彼得与狼》的海报招贴，画面展现出的正形是一只体型硕大的狼和一只家禽对峙的情景，而由狼右侧的外轮廓相切出的雪地的负形则被塑造成为一位小男孩的侧面剪影，这正是这部影片的主人公彼得。设计师用正负形共生同构的方式，直接体现出影片叙述的是围绕彼得与狼之间展开的故事。

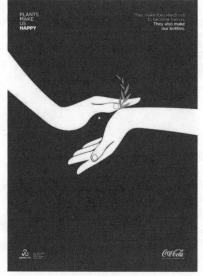

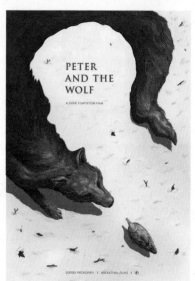

图 9-26

图 9-27

图 9-28 是 IBM 公司食物追踪计划项目的海报招贴。针对人们越来越关心的食品安全与健康问题，IBM 公司率先推出了通过技术手段对食品生产、运输等多环节进行追踪的网络平台，画面中呈现出来的是一个张开嘴巴的女性形象的正形，而红色的嘴唇与口型的轮廓又被塑造成一只负形的鸡。设计师用正负形共生的方式表现出食品直接入口的及时性与可视性，并准确契合了 IBM 此项"从农场到餐桌"计划的宣传语。

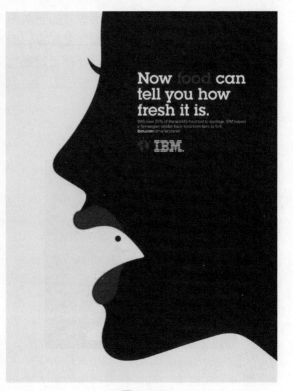

9.4　适度的省略

"省略"的基本释义是省除与简略，虽然这个词语从字面意义上理解是在对事物做减法处理，但在艺术创作中，合理的省略所能发挥的作用有时会超过完整与全面的呈现。例如，文学作品中的省略号、维纳斯缺失的断臂、电影中蒙太奇渐

图 9-28

隐的片段，这些不同形式的有意或无意的省略都为相应的艺术作品留下了丰富的想象空间。阿恩海姆在《视觉思维》一书中曾提到："当一个不完整的知觉对象出现时，心灵会从以往经验的储备中取出对象中的缺少部分，对其加以补充。"这种在视觉心理学中被称为视觉延续或视觉完形的现象，正是人们可以对省略事物进行识别与解读的原因。图 9-29 画面中的点虽然纷乱复杂，没有任何物象的轮廓，然而人们却可以凭经验分辨出狗在树影下低头觅食的情景，这种对省略图像的识别正是视觉完形作用的结果。

在进行海报招贴创作时，设计师有时也可以通过适度的省略来进行创意，这样不仅可以营造不同寻常的视觉效果以引起观众的注意，而且观众通过对海报招贴的图像进行补充和"完形"，还能够实现与作品的互动，并且有些别有用心的适度省略还会更加突出重点，从而达到"此处无声胜有声"的创意效果。概括起来适度的残缺与省略在海报招贴设计时的具体形式还可以分为两种，分别为强调符号特征与计白当黑。

图 9-29

9.4.1　强调符号特征

每种事物都有自己独特的、区别于他物的特质与象征，当这种特质与象征能够达到可以指代整体事物或某一事物类别的程度时，又可以被称为符号特征。强调符号特征的创意方法就是指在进行海报招贴的适度省略处理时，只在画面中显示相应图像的符号特征，而将其他的非符号特征进行大胆地隐匿，从而在不影响受众识别图像的前提下，通过符合特征来传达出相应的信息与内容。

图 9-30 是可口可乐柠檬汽水的商业广告海报招贴，在画面中，设计师用柠檬皮摆放成一个可口可乐英文标识的首字母 C，虽然这是一个不完整的标志，但可口可乐那深入人心的弧线缠绕的符号特征，丝毫不影响人们的解读，视觉造型使人们一眼便认出了这是与可口可乐有关的语境，而画面中位于右下角的易拉罐及半完整的柠檬皮则辅助将海报所要宣传的柠檬味可乐低热量、低脂肪的买点含蓄地传达出来。

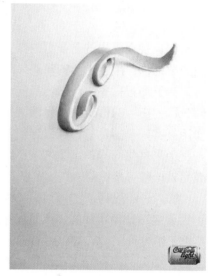

图 9-30

图 9-31 是拜高杀虫剂的广告海报招贴，作为超级英雄人物的蜘蛛侠，其自身的符号特征有很多，手套也属于其特征符号中的一种，海报的设计用适度省略的方式，虽然只在主画面中展现出了蜘蛛侠手前臂的局部，但因为蜘蛛侠手套这一特征符号的强调，从而使观众不难联想到蜘蛛侠，甚至联想到蜘蛛一类的昆虫，而右下角产品广告语及产品的展示则将观众的认知与杀虫剂联系起来，从而夸张地展现了该品牌杀虫剂的强大威力。

图 9-32 是 TVN 电视台的宣传海报招贴，画面中没有繁复的图像信息，呈现在观众眼前的只

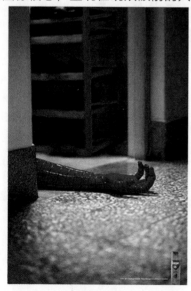

图 9-31

图 9-32

有一个由字母 S 与 Y 构成的图形组合，虽然画面提供的信息量极少，但通过仔细辨别字体的细节特征，观众凭经验还是不难识别出这应该是一个不完整的索尼 (SONY) 品牌标志的片段。设计师通过强调相应图像符号特征的省略方式，想要宣传的是这家电视台的广告时长非常短，短到甚至是广告商的标识都会显示不完整，并以此巧妙的方式博得电视观众的好感，树立电视台的良好形象。

◆ 9.4.2 计白当黑

"计白当黑"是中国书画领域中重要的东方创作理念，它源自老子《道德经》中"无既是有"的东方哲学思想，其哲学内涵简单阐释便是重视空白与虚无，将"无"理解为并不是什么都没有，而是将其视为事物的重要组成部分，在此思想的影响下，在书画领域也出现了以空白作为具有造型效果的形，用"白"的省略来成就"黑"的作用的创作观。作为同样主要以二维平面为载体进行设计的海报招贴，计白当黑的省略方式同样适用，即通过设置黑白关系分明的图像，故意将一部分以"白"的形式进行省略，并且这些被省略的"白"依然能够对海报招贴中的图像起到塑造作用并实现一些功能。计白当黑方法中的"白"虽然在图底关系上有时候也属于底图和负形，但与正负形共生同构的创意方法相比，计白当黑中的"空白"的负形或底图不需要再额外地被塑造成另外一种可被识别的其他图像而存在，而是单纯地仅对图像进行省略后留下的空白负形与底图。

图 9-33 是蒋华老师为宁波大学传播与艺术学院名家大讲堂设计的海报招贴，因为主讲人分别为著名设计师靳埭强、卡里碧波及肖勇，所以以三位设计师的名字为元素进行海报设计，在文字图形的处理上，将文字中所有的横向笔画都做了留白的省略处理，虽然这些汉字缺失了部分笔画，但因为海报讲座的语境及汉字必要特征的保留，所以省略留白的笔画依旧作为一种特别的笔画而存在，其视觉力场也并不亚于黑色的笔画，这样设计效果不仅具有趣味性，同时共性因素也将三个人的名字调和在一起，体现出该讲堂为联合性学术活动的属性。

图 9-34 是日本设计师原研哉为某内衣品牌设计的广告海报招贴，为了表现内衣的精美，设计师一反常态地省略了穿着人的形象，这样人物的肤色、身材等被省略的内容，都为观众提供了可以结合内衣商品进行填充为"黑"的遐想空间，这种计白当黑省略方法的设计不仅很好地衬托了商品，而且主次关系分明。

图 9-35 是歌剧《罗密欧与朱丽叶》的剧院海报招贴，画面描绘的是一男一女的黑白照片形象，其中女性形象托举脸部的双手及男性形象向上扬起的流泪面庞，均被设计师以省略的形式进行了留白的设置，根据对该剧的了解与女性形象的眼神，观众可以感受到它充满悲伤、无助气氛的"黑"内容，计白当黑的方法在此作品中巧妙而含蓄地将爱情悲剧的基调烘托得淋漓尽致。

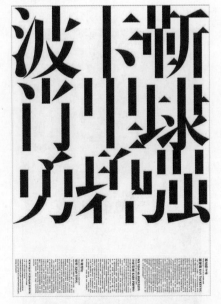

图 9-33

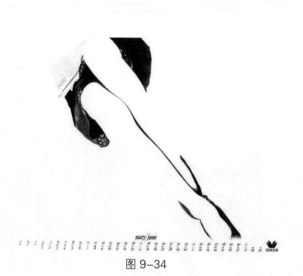

图 9-34

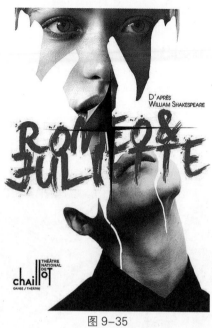

图 9-35

第10章 海报招贴设计实践案例

本章概述：

本章基于实际的设计案例，详细讲解如何综合运用前面几章学习过的设计方法，针对不同类别的海报招贴需求进行设计，既是经验的分享，也是设计实践的总结。

教学目标：

通过实际设计案例的分析，将以往学习过的相应章节知识进行系统串联，更好地体验与熟悉海报招贴设计的过程。

本章要点：

体验相应理论知识与方法原理在海报招贴设计中的具体使用情况，通过案例之间的相互比较形成关于海报招贴设计的初步经验。

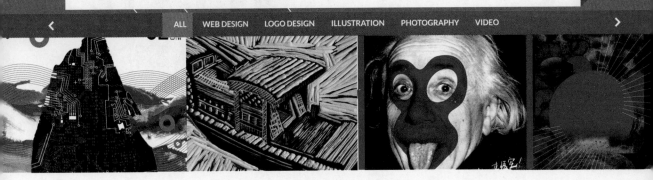

ALL　WEB DESIGN　LOGO DESIGN　ILLUSTRATION　PHOTOGRAPHY　VIDEO

10.1 公益类海报招贴设计实践案例

10.1.1 《乐谱志》系列海报招贴设计

《乐谱志》系列是 2007 年创作的四幅公益海报招贴（图 10-1 至图 10-4），海报的主题是宣传汉字与音乐文化。这组作品曾经获得第三届中国设计之星海报类一等奖，以及第九届全国大学生视觉创意设计大赛一等奖。

在海报创作伊始，通过查阅资料发现，中国的音乐在五线谱传入之前，一直都是用汉字来记录音符的，如《燕乐半字谱》、工尺谱都是典型的汉字乐谱，不同朝代汉字乐谱的称谓及使用的具体字符虽然不尽相同，但汉字对中国音乐的记录与传承所起到的作用是举足轻重的，因此在设计方案时，首先将汉字拆分为若干笔画用于指代文字乐谱，然后再通过联想比较，找到那些在外形上与乐器相似的汉字笔画来代表相应的乐器，其中古筝用四"横"来代表、笛子用一"横"来代表、琵琶用"点"来代表、二胡用"横折"来代表，最后再为相应的笔画搭配对应的乐器演奏动作与手势，如此一来双手弹奏汉字的超现实景象便跃然纸上，而且这种创意表达也较好地体现了汉字与中国音乐之间的联动关系。

在创意表达方法上，海报运用了图像换元方法中的第二种方式即置换经典，因为弹奏的手势与乐器之间本身不是同一事物，它们属于后天的一种经典组合，因此用汉字去替换乐器，实现的就是对这一经典组合的局部置换。在色彩搭配上，为了体现音乐文化的积淀与历史厚重感，同时

也为了更好地强调汉字所发挥的作用，本系列海报招贴选用了黑色的背景配合红色的笔画完成了配色设计。

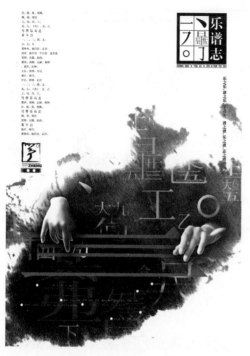

图 10-1

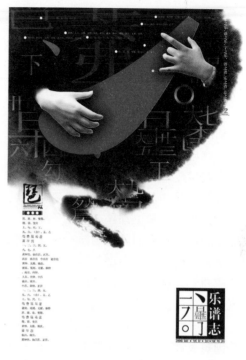

图 10-2

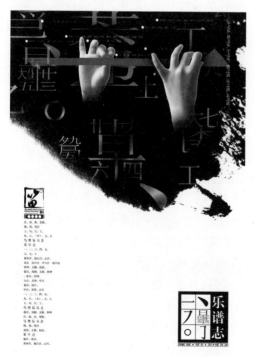

图 10-3

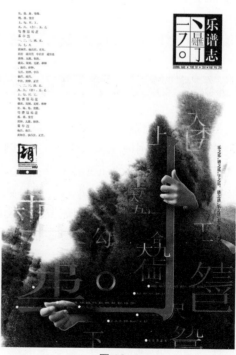

图 10-4

◆ 10.1.2 《血滴》国际反皮草海报设计

《血滴》是2007年为参加由国际皮草解放联盟主办的第五届国际反对皮草设计大赛而设计的参赛作品（图10-5），海报招贴的主题是加强公众的动物保护意识，唤起公众对生命的关怀和尊重。该作品曾获得中国赛区"推荐奖"。

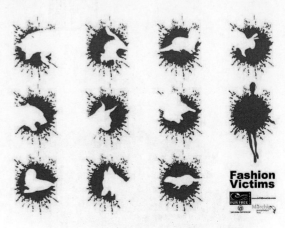

图 10-5

这幅海报招贴设计的最初立意是想通过惨死的动物与享受的人之间的状态对比，使人认识到购买皮草行为的残忍，这种对比状态是通过对一组血滴的特异突出而实现的，构成组图的每一个单位都是一个血滴形状，而大部分的血滴映衬的剪影则是一个个动物形象，唯独右侧中间的血滴与其他不同，血液流淌的轨迹勾勒出一个婀娜的女人造型，均匀喷溅的血迹则代表其穿着在身的皮草，画面通过动物的剪影与皮草消费者形成的鲜明对比，完成了反对皮草买卖的寓意传达。

在创意表达方法上，这幅海报运用的是图像换元方法中的第三种方式即置换群化模式，因为多个动物血滴首先组成了一个群体的"模式"，而人物血滴的出现正是对这个模式其中一个构成位置进行的特异式置换，因而通过群体与个体进行的量化反差，不仅增强了对比效果，而且也强化了内容主题的传达。在色彩搭配上，为了营造惨烈的气氛并还原血色，因而背景选择了留白，而图形则选择了红色，红与白的色彩搭配使视觉对比效果强烈，寓意更加突出。

◆ 10.1.3 《源码》系列海报招贴设计

《源码》海报招贴分为两幅，是2010年创作的研究生毕业作品（图10-6、图10-7），海报所表现的内容是宣传中国古代文明助力现代科技发展的公益主题。这组作品曾入选"千里之行"中国重点美术院校2010届毕业生优秀作品展，以及第十二届全国美展作品征选暨天津市美术作品展。

该作品的名称"源码"是指代计算机程序的原始计算方式二进制，二进制是由德国数学家莱布尼茨受到中国《周易》一书的启发而发明的计算机基础计算系统。《周易》作为中国古代思想与智慧的结晶，经常被誉为"大道之源"，而《周易》又称《易经》，其内容包含对450种易卦典型象义的揭示和相应吉凶的判断，因而构成相应卦象的基础即"阴"与"阳"，这恰好就是很典型的二进制。例如，我们可以用1代表阳，用0代表阴，那么八卦（乾、兑、离、震、巽、坎、艮、坤）则分别可以用111、011、101、001、110、010、100、000来表示。基于古代阴阳卦象与现代计算机技术之间的联系，海报用象征占卜的甲骨作为符号载体，与象征计算机技术的电脑主板的线路图形及象征二进制的数字0与1的随机组合，共同构成了一对集成甲骨（图10-8），用于传达中国传统文化对现代科技发展的启发与助力，提醒中国的公众要重视本国悠久的历史文化，

致力于文化的传承与保护，并提升文化自信。

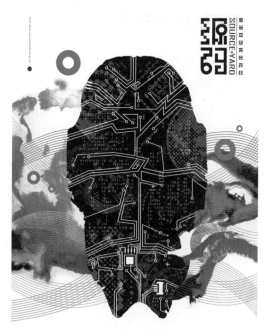

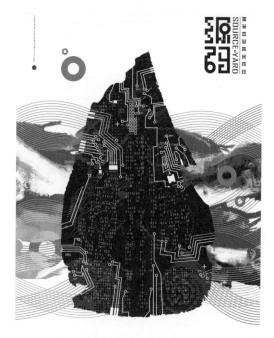

<p style="text-align:center">图 10-6　　　　　　　　　　　　　　　　　　图 10-7</p>

　　为了更好地进行创意表达，这组海报分别应用了群化组合同构与置换局部两种创意表达的方法。在色彩方面，前景甲骨分别选择以黑白对比为主、低纯度紫色与低纯度蓝色搭配为辅的弱对比配色，背景则分别选择比较明快的蓝色与粉色的对比，这样设置色彩是希望分别通过暗颜色与冷色代表科技的现代感，而通过亮颜色与暖色代表文化的历史感。此外，在各元素的对齐上，为了体现符合现代科技的严谨性语境，因而在构图上采用了非常严密的网格骨骼排列，相应位置的图像与文字均按照骨骼进行了对齐的处理（图 10-9），这样画面结构的严谨也可以与背景的写意墨迹形成风格上的反差，进而构成一种视觉对比。

<p style="text-align:center">图 10-8</p>

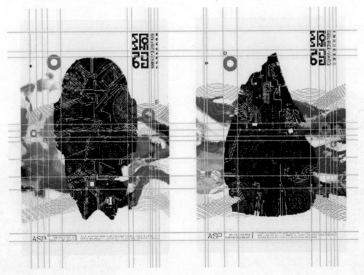

图 10-9

◆ 10.1.4 《喜娃问天》太空探索与艺术创想大赛海报招贴设计

图 10-10 是 2022 年为太空探索与艺术创想大赛而设计的单幅海报招贴，作为一项航天艺术主题的公益海报设计大赛，其征集的海报招贴作品要求能够促进科学与艺术的融合发展，并以海报招贴的形式传播新时代中国的航天文化，激发民众参与中国航天建设的创新、创造热情。

为了更好地符合该项赛事的定位与要求，这幅海报中的主图形设计按照中国传统年画《六子争头图》和《四喜娃娃》的形式，通过同构思维将中国航天人的星际探索进行了三头六臂的趣味呈现，作品中可被视觉识别出的代表中国航天人的航天娃娃共有六人，他们的头部、手部和臀部互相共用，不仅象征了中国航天人团结互助、齐心协力的精神，而且这种多子衍生的形式也赋予了中国航天事业无限发展的美好祝愿。在细节的设计方面，其中航天娃娃的双手分别环抱着月球、火星与木星，它们分别代表的是中国航天目前已经进行和计划进行的星际探索目标，摘星揽月的姿态也体现了中国航天人对宇宙的追求与向往。海报招贴中的宇宙背景是南宋

图 10-10

黄裳苏州石刻天文图，选择该天文图作为映衬是为了突出中国航天深厚而又悠久的历史，同时也寓意着中国航天梦想的接续和传承。

整幅海报在图像的呈现上采用了手绘与软件合成的方式，以更好地体现艺术与科技的融合，在色彩的设计方面选择了冷调冷暖色强对比的色彩搭配，大面积的蓝色与橘色的星球和红色的标题文字形成了鲜明的反差，色彩语义也进行匹配，烘托出科技、严谨、精致、稳重的画面氛围。

10.1.5　《百年红船》庆祝建党 100 周年海报招贴设计

图 10-11 是 2021 年为庆祝中国共产党成立 100 周年而设计的海报招贴,该作品不仅入选了多个主题海报展,而且也获得了由人民日报社新媒体中心主办的"百年青春"海报设计大赛的三等奖。

该海报的主画面是由"指纹年轮"与"红船"为元素按照同构组合的方式融合在一起的,在创意构思方面,形同水波纹的金黄色指纹年轮既代表了中国共产党人对初心的承诺、对使命的誓言,也映射了党的百年辉煌发展历程。处于水波纹中间的红船象征了中共一大会议的召开场所——嘉兴红船,红船正稳健地行驶在指纹涟漪的中心,它预示着共产党人同舟共济,在"不忘初心、牢记使命"的不懈奋斗下,继续创造辉煌的未来。

为了表现历史的厚重感,红船特别选择了以木刻版画的方式雕琢出来 (图 10-12),而为了使指纹更像涟漪的外形,这个图形也经过了多次指纹的压印实验,效果经过多次筛选修饰而成。此外,整体海报画面为了在视觉效

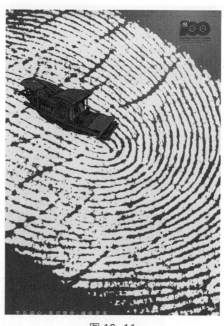

图 10-11

果上更能体现美感,因而这幅海报在构图上也采用了具有黄金分割比例的骨骼构图 (图 10-13)。在色彩搭配方面,为了与党徽的色彩相匹配,同时也是为了体现喜庆的气氛,所以画面选择用深红色的背景衬托黄色的指纹,从而在色调上形成明度的强对比,这样的配色使画面醒目而充满力量。

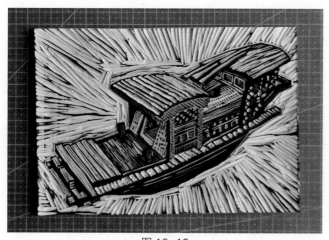

图 10-12

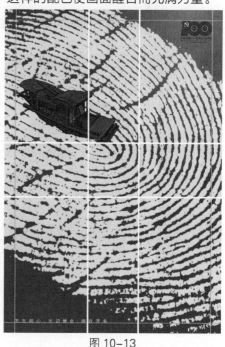

图 10-13

10.2　商业类海报招贴设计实践案例

10.2.1　《悟空威客》企业形象宣传海报招贴设计

　　图 10-14 至图 10-16 是 2009 年参加第 18 届时报广告金犊奖的一组海报招贴作品，这组海报招贴共分三幅，分别名为爱因斯坦篇、毕加索篇、达利篇，它们是为宣传当时中国广告网旗下的悟空威客网而设计的系列商业海报招贴。这组作品最终获得了这一届时报广告金犊奖平面类的金奖。

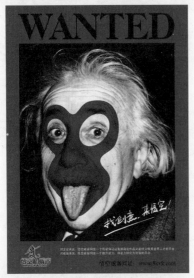

图 10-14

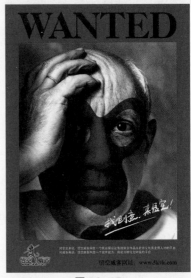

图 10-15

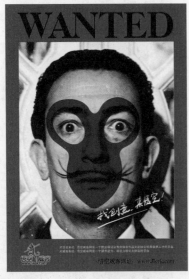

图 10-16

　　因为当时悟空威客网的广告语为"找创意，来悟空"，因此创意伊始关于海报元素的选择与组合便围绕着"找""创意""悟空"展开了发散式的联想，"悟空"可以由多种符号来表现，通过筛选最终选择了以猴脸作为一种代表"悟空"的标志特征，而"创意"一词为了能够与"悟空"的特征相组合，所以将选择的衍生思路锁定在历史上有创意与创造力的代表人物上，最终黑白照片具有"猴性"特点的爱因斯坦、毕加索与达利便成为勾画猴脸用于代表悟空威客身份的最佳人选。在"找"字的含义表达上，因为寻找的对象是人，所以通缉令成为最强烈的具有找人诉求的载体。通过三种分别代表三个关键词内容的图像符号的组合，广告主想要传达的"找创意来悟空"

的内容便以趣味的形式跃然纸上，如图 10-17 所示。

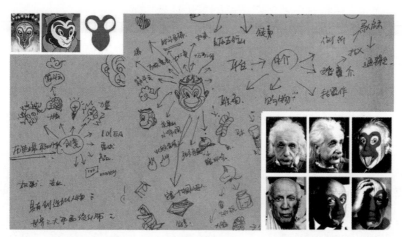

图 10-17

海报创意在表达上属于同构组合，即由悟空符号、创意人物代表和通缉令文字共同构成。在色彩搭配方面，在充分考虑到广告主内容诉求的基础上，选择了红、黑、灰的色彩组合，首先猴脸本身就是红色的，而老照片是灰色的，因此图像在这两种色彩的显示上都遵循原色进行搭配以塑造真实感，只有通缉令的色彩背景有悖于现实，这是因为其原有的色彩具有消极的含义，而广告主寻找有创意的人是一种具有积极含义的寻找，所以文字背景色彩选择了具有喜庆气氛的红色来扭转消极的内涵，而且红色背景与黑色的文字搭配也可以使画面额外醒目。

◆ 10.2.2　《黄金玉米》奥瑞金商品宣传海报招贴设计

图 10-18 的《黄金玉米》是 2014 年为北京奥瑞金种业股份有限公司设计的产品宣传商业海报招贴。广告主奥瑞金的广告语是"外出打工一年，不如回家种田"，通过分析可知广告主的诉求非常明确，即其优越的种子质量可以在确保粮食获得丰收的同时，也可以为使用者带来丰厚的回报。根据广告语的中心思想和定位，海报招贴的画面直观呈现出的是一颗饱满的玉米棒，玉米的外皮被剥开后露出的是象征玉米粒的金灿灿的金币。

这幅海报招贴的创意表达应用的主要是置换局部与共同构成的方式，即将玉米粒置换为金币，而一定数量的金币又共同堆叠构成了一颗玉米棒。应广告主的要求，在画面中的显著位置还增加了解释高质量免检种子与丰厚回报之间的换算等式，以及副广告语、联系方式、标志与英文等元素。在色彩选择方面，该海报选用的是黄色系和绿色系的类似色构成的色相弱对比组成，以及

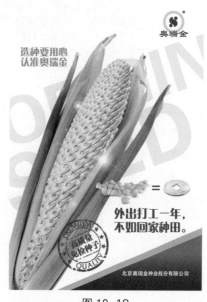

图 10-18

鲜艳的整体色彩调式,这两种色彩搭配不仅与玉米的自然色彩相契合,而且色彩调式强烈、充实与具有分量感的色调语义也符合广告主对产品的宣传需要。

◆ 10.2.3 《逍遥府》海报招贴设计

图 10-19 与图 10-20 是 2019 年为河北某地产有限公司开发的"逍遥府"地产项目设计的前期商业宣传海报,因为定制了特殊尺寸的灯箱作为呈现媒介,所以这组海报招贴的比例是不同于常规尺寸的超长竖幅比例。

图 10-19

图 10-20

逍遥府项目的宣传文案有两部分内容,其一为"血脉传承,尊贵价值";其二为"大美不言,承物逍遥"。根据文案的内涵及项目的整体定位,海报在设计时应甲方的要求选择了多种图像元素来营造"逍遥"与"尊贵"的内涵与氛围。其中最主要的元素图形就是背景的山与前景的花鸟画,首先背景的山是将《富春山居图》的群山简化处理为两组插画风格的山峦(图10-21),之所以选择此画中的山作为背景是因为其作者黄公望晚年长期浪迹山川,逍遥自在地领略各地的美景,这幅《富春山居图》便是其代表作,而且作

图 10-21

者所描绘的林峦深秀、苍茫简远的意境恰是本项目所追求的洒脱、逍遥的理想体现。

　　海报前景图像之所以将花鸟画作为主要元素，是希望借助鸟雀栖居枝头的景象去引导业主选择来逍遥府安家定居，为了体现"尊贵"的身份，花鸟画分别选择了宋徽宗的《枇杷山鸟图》（图 10-22）与《桃鸠图》（图 10-23），而且这两幅画也都有典故，寓意吉祥，其中《枇杷山鸟图》中的山鸟即黄鹂，黄鹂的"黄"有富贵的含义，"鹂"则象征吉利。枇杷在秋日生养、冬日开花、春日结果、夏日成熟，所以被称作"备四时之气"的佳果，因一年四季常青，所以具有活泼、高贵、美好、吉祥、繁盛的内涵。另一幅《桃鸠图》中的桃花象征着春天、爱情、长寿、美好生活。而斑鸠在古代故事里则是被帝王册封的福星鸟与吉祥鸟，因此具有长长久久的美好寓意，两幅画作从气质与寓意方面都非常符合逍遥府的营销定位。

图 10-22

图 10-23

　　两幅海报的主要表现方式都是应用同构组合的方法，即将几张不同作品中的山水花鸟同构在一起，并添加了象征视窗的方形窗框与暗含项目标志图形的祥云元素，其画面的整体构成意欲呈现出一种既现代又古典的意境。在色彩设计上，除两幅花鸟画以原色呈现外，《富春山居图》的局部山峦被设计成为由绿色与蓝紫色搭配而呈现的山体色彩，这样的色彩搭配符合逍遥府项目所在地所坐拥的绿植环境资源，而黄色的背景与紫色的文字则构成了典雅、富贵的互补色色相对比。此外，在画面背景中还叠加了宣纸的纹理用于衬托花鸟与山水，这样在宣扬此商业项目尊贵气息的同时，又给海报招贴增加了一份沉稳与人文的气息。

10.3　文化类海报招贴设计实践案例

◆ 10.3.1　《2013 亚洲基础造型学会年会》海报招贴设计

　　图 10-24 是为 2013 年在天津举办的亚洲基础造型学会每两年一次的年会而设计的会议海报

招贴，海报在分类上属于文化宣传的类别，而且以该海报招贴为主要构成单位的整套该大会的视觉形象识别系统还入选了第十二届全国美术作品展。

本次会议的主题是"多元取向"，而亚洲基础造型学会又是以设计基础原理与形式为主要研究内容的学术团体，因此海报在设计构思时便想优先突出构成形式的变化来进行创作。最终海报招贴主图像的图形设计便是由大会的英文缩写 ASBDA 字母的立体化组合衍生而成，其具体的组成方式是将每个字母均设计成具有两个视角同构在一体的矛盾立体形，然后通过拖长相应字母的立面（图 10-25）、外形轮廓的线化、相应字母的片段化等方式将它们叠加组合成为一个由多维视角混合的迷幻空间。这样设计的目的不仅是为了符合主办协会的学术研究方向，而且多视角的混搭也体现了本次会议的研究主题。

图 10-24 图 10-25

在创意表达方法的运用上，该海报运用的是同构组合中的群化组合，即将属于不同视角上的图像及点、线、面呈现的字母图形同构在一起，形成具有时尚感与现代感的抽象图形组合。在色彩的应用上，因为会议与展览的举办时间是在夏季，为了用色彩营造一种轻快、明朗的语义，所以海报的配色特别选择了蓝色为主与黄绿色为辅的色彩组合，因为黄绿色属于中性微暖颜色，所以这种搭配构成了冷调冷暖色弱对比的效果，其画面形成的色调语义也可以对应会议的召开时节。

◆ 10.3.2 《天津港当代国际艺术展》海报招贴设计

图 10-26 是为第三届天津港湾旅游文化节系列活动——庆祝重新开港 60 周年·天津港当代国际艺术展而设计的展览海报招贴。

为了体现承办此次展览主办方天津港的专属性，海报在图像呈现上选择了以港口的英文 port 作为题材，同时也是为了更好地体现展览的当代性与艺术性，单词 port 的呈现是在纸质的平面材料上通过切割、折叠的方法制作而成，为了保证切割和折叠的成功率，这个单词是分字母进行了多

次的尝试，并最终选取其中效果相对较好的，通过摄影及软件合成的手段进行呈现，如图 10-27 所示。

在创意表达方法的运用上，这幅海报运用的方法是适度残缺，因为每个字母都不是由完全的笔画刻画而成，而是通过分析每个字母的特征，在不影响识别性的基础上做出了较大的取舍，这样设计不仅可以突出展览的艺术定位，也可增加观众解读时的参与感与趣味性。在色彩设计上，因为主办方与举办地点及海洋之间有着密不可分的关系，所以海报的整体色彩就是以象征海洋的蓝色为背景，并反衬以白色的文字信息。在拍摄时，为了使切割字母的立体效果更加明显，所以特别通过打光制作了切缝处的暗投影，而暗投影与中纯度的蓝构成了冷色系强对比的效果，而冷色系强对比的色调语义也营造了画面整体深邃与庄重的气氛。

图 10-26

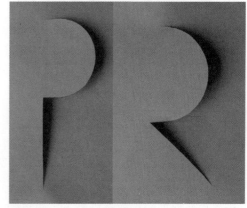

图 10-27

◆ 10.3.3　《新空间系列展览》海报招贴设计

图 10-28 是为天津美术学院设计基础部主办的 2017 年度教学综合汇报展设计的形象海报，它属于文化类海报招贴设计的类别，曾经获得第十一届创意中国设计大奖赛平面设计类三等奖。

因为此次展览的场地在"新空间"展厅进行，而且参展人群都是处于基础知识学习阶段的一年级学生，为了以一种抽象的符号综合指代以上信息，所以海报的主形象选择以汉字"间"为元素来展开设计。"间"字由"门"和"日"字构成，"门"象征学生从设计基础部步入设计之门，而"日"则象征一年级新生蒸蒸日上的力量与冉冉升起的光明未来，因此为了使以上寓意更加形象化，"间"字中间的"日"被圆形红日所替代，并且以一组油、墨半混合的肌理表现（图 10-29）作为背景，以表达此次展览是同学们通过一学年的积极努力，而实现的一次"拨云见日"般的学习

成果展示。

　　这幅海报招贴在创意表达方法上运用的是置换局部与适度残缺的方法，使用图形置换了汉字的组成部分，而且对相应的文字笔画也在不影响识别的前提下进行了省略。整体海报的色调选择了相对较暗的幽暗色彩调式，这样可以更好地营造日出前深邃的天空，而且深蓝色的背景与前景红日的色彩也构成了富有动感的对比色相反差，展现了无限的活力。

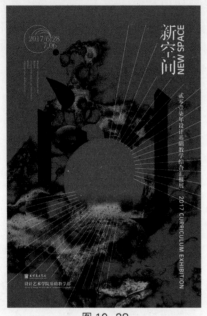

图 10-28

图 10-29

◆▶ 10.3.4　《十大美术学院教师暨全国书画名家主题创作邀请展》海报招贴设计

　　图 10-30 是 2018 年为以"照镜子正衣冠"为主题的十大美术学院教师暨全国书画名家创作邀请展设计制作的文化宣传海报招贴，曾入选第十三届全国美展作品征选暨天津市美术作品展。

　　关于"正冠"，古人多有言及，孔子曰："君子正其衣冠"；唐太宗李世民曾讲："以铜为镜，可以正衣冠；以史为镜，可以知兴替；以人为镜，可以明得失。"明德修身的深意不言自明。鉴于展览主题这样的内涵与文化，海报招贴的主图像设计选择了以两个汉字的创意组合而呈现，其中主图像的正形是一个汉字"正"，而"正"字内部映射出的图形则是汉字"冠"，这样的组合一方面是为了直接突出"对镜正冠"的主题；另一方面也想呼吁人们要严于律己，勤于修身，不断输出正能量，努力发挥正向作用。在制作初稿（图 10-31）时，原本在"正"字的九个节点位置

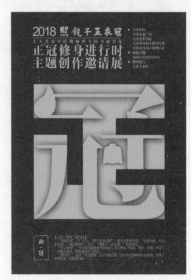

图 10-30

还安置了九枚取自中国古代不同时期的古镜剪影，但由于效果有些琐碎且不能很好地突出重点，所以在修改过程中将镜子图形进行了删减，只保留其中一枚钟形的镜子去替换"冠"字的一"点"笔画，这样处理也是想借钟形镜子的外形表达警钟长鸣的寓意。此外，为了体现书画创作展的定位，海报招贴的背景还选择了略带肌理的红色宣纸图像，用于增加画面的"墨香"气质。

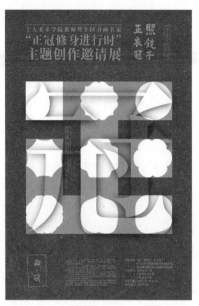

图 10-31

这幅海报招贴在创意表达方法上运用的是置换局部与共同构成的方法，其中置换方法的运用体现在钟形的铜镜剪影对"冠"字的局部笔画进行的置换，而共同构成的方法则是将由"正"形所映射的"冠"形进行的一体化的共同组合。整体海报的色彩主要以红色与黄色的对比色相为主，色调则是选择了比鲜艳的 V 调略微降低纯度的强烈的 S 调，因为这种色调具有强烈、充实与厚重的语义，所以这样的色彩设计也有利于营造画展庄重的氛围。

◆ 10.3.5　《2022 北京冬奥会》入选宣传海报招贴设计

图 10-32 是为 2022 年北京冬季奥林匹克运动会设计的系列活动宣传海报招贴，名为《冰雪痕迹》，入围了北京冬奥会宣传海报征集活动。该作品由两幅海报组成，画面呈现出的图像均为冰雪运动在冰面上留下的痕迹，经过艺术加工，这些痕迹被表现成具有美好寓意的中国汉字"福"与"寿"，借此寓意体育运动可以带给人们幸福与健康。

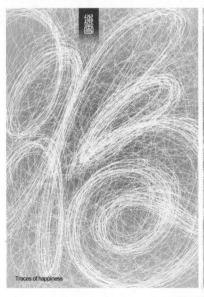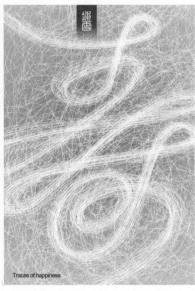

图 10-32

在构思海报招贴时，通过联想思维将对冰雪的联想导向滑冰运动员在比赛场地留下的痕迹上，通过观察发现，这类痕迹有的唯美并富有韵律，有的激烈而充满力量与速度感，而这种具有多变线条的冰雪痕迹，也非常适合表现运动员平日里的刻苦训练，同时也可以反映出运动员在赛场上的精彩表现。在具体进行制作时，为了使这种痕迹的呈现更加自然，设计师首先在很多材料上模拟运动的方式进行了或流畅，或顿挫，或连贯或重叠的笔触实验（图10-33），通过比较与筛选后，提炼截取出效果相对较好的黑白线稿作为背景（图10-34）。"福""寿"两个字的制作则是在另外的纸张上以连笔的方式书写完成的，在处理文字的整体形态时，为了能够更好地体现运动的美感，所以在行笔时会尽量在不影响文字识别度的同时保持形态的流畅与舒展（图10-35），最后再通过背景与文字的同构合成冰痕的效果。此外，在色彩搭配上，画面选择了淡蓝色作为主色并形成淡雅的冷色调，这样设计既符合冬季奥运会的色彩语境，又可以传达出本届冬奥会的办会理念。

图10-33

图10-34

图10-35

◆▶ 10.3.6 《课程思政精品课程交流展》海报招贴设计

图10-36是为天津美术学院"课程思政"精品课程交流展设计的海报招贴，画面的主图像设

计以"课程思政"的汉字为原型（图 10-37），并以标准字体书写辅助线与钢铁铸造效果相结合的方式进行了艺术呈现，这样设计的目的是为了体现参与交流展的教师对课程的精心设计与建设。在文字图形中还特别同构融入灯塔、爱心、对话框等图形元素，并在文字背景居中分布了放射状光线（10-38），这样设计的目的是为了强调课程思政对育人的引领，并比喻精品课程展对其他课程建设的示范作用。

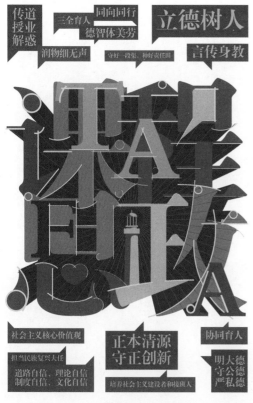

图 10-36

图 10-37

此外，在主文字图形的上下位置还有一些标注框，标注框中的文字都是经过凝练的与课程思政建设相关的词组与短语，标注框元素的应用象征着参加汇报交流展的教师就课程思政的话题展开的相互学习与交流。在色彩搭配上，为了更加符合课程思政的内容主题，选用白色的背景，衬托由暖色系色彩填充的文字与图形，这样的色调不仅使海报具有明朗的效果，而且也可以体现积极向上的气质。

图 10-38